分镜设计

脚本、镜头语言与AI技术应用

从入门到精通

郭华◎著

化学工业出版社

·北京·

内 容 简 介

本书通过分镜脚本设计与AI技术的结合，深入剖析了如何利用现代AI工具提升分镜创作的效率。此外，本书还赠送了100多个素材与效果文件，并附有156分钟同步教学视频、165页PPT教学视频+10课电子教案，帮助读者在实践中快速掌握AI工具的操作技巧。书中具体内容分3个篇章介绍。

【理论基础篇】介绍了分镜头脚本的概念、历史和分类，帮助读者迅速了解分镜的核心概念，掌握各类分镜脚本的制作方式。

【创作流程篇】重点介绍了如何通过Kimi、文心一言等AI工具生成剧本，并使用即梦、白日梦等工具进行镜头设计及绘制。

【综合案例篇】展示了如何使用即梦、可灵等AI工具将分镜图转化为动态视频，完成分镜头创作全流程和微电影视频实例的制作。

本书讲解精辟，实例丰富多样且有趣，适合分镜设计师、影视动画从业者、编剧，以及所有对AI技术与影视创作感兴趣的读者，同时也可作为相关课程的学习教材。

图书在版编目(CIP)数据

分镜设计：脚本、镜头语言与AI技术应用从入门到精通 / 郭华著. -- 北京：化学工业出版社，2025. 4.
ISBN 978-7-122-47410-0

Ⅰ．J954.1

中国国家版本馆CIP数据核字第2025SL6574号

责任编辑：李　辰　孙　炜　　　　　　封面设计：异一设计
责任校对：边　涛　　　　　　　　　　装帧设计：盟诺文化

出版发行：化学工业出版社（北京市东城区青年湖南街13号　邮政编码100011）
印　　装：北京瑞禾彩色印刷有限公司
710mm×1000mm　1/16　印张16　字数322千字　2025年5月北京第1版第1次印刷

购书咨询：010-64518888　　　　　　　售后服务：010-64518899
网　　址：http://www.cip.com.cn
凡购买本书，如有缺损质量问题，本社销售中心负责调换。

定　　价：99.00元　　　　　　　　　　　　　　　　　　版权所有　违者必究

推荐语

申剑飞（教授，现任湖南大众传媒职业技术学院副校长，湖南省"楚怡"教学名师）

分镜设计是很多高校的必选教材，郭老师这本书结构清晰，图文丰富，内容由浅入深、循序渐进，特别是理论与案例结合得特别好，是初学分镜设计的好教程。

沈文胜（新闻与传播专业硕士生导师、戏剧与影视学硕士生导师、校聘教授、电影导演、剧作家）

对于分镜剧本的编写，如情节生成、对话编写、场景设计等，这本书不仅讲了传统的方法，更借用了AI工具，如运用Kimi进行剧本创作、运用文心一言生成故事内容，可谓与时俱进，是一本AI赋能之作。

劳光辉（全国职业教育新媒体专业联盟副理事长，曾任湖南大众传媒职业技术学院新闻与传播学院院长）

对于想学习分镜的人来说，既要学镜头脚本、语言、画面构成，还要学习镜头的设计、拍摄、连接组成，这本书都做了详细的讲解，难得的是，这本书做了开拓性的介绍，即讲解了运用AI生成故事、运用AI创作分镜等，是一本与时俱进的好教材。

李　涛（担任过美术指导、编剧、导演和制片人，中国电影家协会会员、湖南省电影家协会理事）

这是一本分镜设计与AI技术应用结合得很好的教程，比如书中的案例创作《小王子》故事分镜，先借用AI工具（Kimi）生成故事剧本，再借助AI工具（即梦）智能生成分镜头，然后借助AI工具（可灵）生成视频画面，最后用AI工具（剪映）进行画面的合成，一条龙全程式地将AI技术的应用做到了极致。

燕道成（教授、博士、博士研究生导师、湖南师范大学新闻与传播学院院长）

书中不仅就分镜设计的基础与核心内容，如镜头脚本、镜头语言、镜头构图，以及蒙太奇手法等进行了详细的介绍，还分享了文心一言、Kimi、可灵、即梦、白日梦、巨日禄、OneStory、Pika、Genmo等十多款AI工具的使用，如直接用AI工具生成故事、生成分镜、生成线稿、生成视频等，内容非常新颖、实用。

前　言

★ 痛点分析

分镜创作一直以来都存在门槛高、耗时长、手工操作烦琐等痛点，许多创作者在实际操作中感到力不从心。传统的分镜设计不仅要求艺术基础扎实，还需对镜头语言有深刻的了解。

❶ 痛点一：分镜设计时间长、绘制复杂

传统的手工分镜需要大量时间绘制并不断修改，特别是对细节要求高的场景设计，一部分镜的制作往往需要几个月的时间，不仅耗费劳力，效率也比较低。

❷ 痛点二：技术门槛高

分镜设计要求掌握镜头语言、构图技巧、场景搭建等复杂的知识。需要创作者经过系统的分镜理论学习，对普通人来说技术门槛较高。

❸ 痛点三：难以实现动态转换

想让分镜图动起来，往往需要进行实景拍摄，需要耗费大量的时间成本，其中还涉及复杂的场景变换、演员调度等，每时每刻都在耗费时间与金钱。

那么，如何提升分镜创作效率，简化创作流程呢？

★ 写作驱动

近年来，随着人工智能技术的迅猛发展，AI在各个创作领域展现出前所未有的潜力，尤其是在分镜设计和视觉创作方面，AI正逐渐成为不可或缺的助手。然而，分镜设计作为影视、动画和游戏制作中的关键环节，对技术和经验有着较高的要求，初学者往往面临诸多挑战。为了降低创作门槛，提高设计效率，AI技术的引入为分镜设计提供了全新的解决方案。

编写本书的初衷，正是希望通过系统化的讲解和丰富的实际案例，帮助读者掌握如何利用AI技术进行分镜创作。无论是分镜设计初学者，还是希望提升工作效率的专业人士，本书都将提供实用的指导，助力大家在分镜创作中实现突破。通过引入多个主流的AI分镜工具，本书将详细讲解如何从剧本创作、镜头语言的选择到视觉效果的优化，全面提升读者的分镜设计能力。

★ 本书特色

❶ 9款常用AI分镜工具：书中详细讲解了如何利用Kimi、即梦AI、文心一言、OneStory、白日梦AI、巨日禄AI、Pika、可灵AI、Genmo等AI工具实现从脚本生成、一键绘制分镜图像到生成视频的全过程，大大简化了原本复杂的分镜制作流程。

❷ 视觉表达系统化讲解：本书深入剖析了分镜创作中的镜头语言、画面构图等核心要素。通过对镜头景别、角度、运动方式等知识的详细讲解，读者可以掌握如何通过镜头表达故事，并与AI技术结合，快速生成具有视觉冲击力的分镜。

❸ 丰富的学习与教学资源：为了让读者更好地实践本书中的内容，本书特别附赠了100多个素材与效果文件、156分钟同步教学视频、165页PPT教学视频、10课电子教案。这些资源可以帮助读者在学习过程中边看边学，快速掌握分镜创作的技巧，形成完整的创作闭环。

★ 本书内容

本书精心设计了全面而系统的内容结构，旨在为读者提供一条清晰的学习路径，从基础理论到高级技巧，逐步引导读者掌握使用AI工具从零开始进行分镜设计的方法。

本书的结构概述如下。

第1章～第3章：理论基础篇，本篇帮助读者从零开始学习分镜的相关理论知识，为后续的学习打下坚实的理论基础。

第4章～第8章：创作流程篇，本篇着重讲述从生成故事脚本、人物与场景描述到生成图片绘制分镜的全流程，细致地讲述了从无到有制作分镜的方法。

第9章～第10章，综合案例篇，本篇带领读者实操借助AI工具进行制作分镜、微电影的创作，帮助读者熟练掌握分镜创作流程。

★ 特别提醒

❶ 版本更新：在编写本书时，是基于当前各种AI工具和网页平台的界面截取的实际操作图片，本书涉及多种软件和工具，Kimi为moonshot-v1-20240416版本、即梦AI为通用v2.0 Pro版本、文心一言为文心大模型3.5版本、白日梦AI为1.1.2版本、可灵AI为1.0版本。虽然在编写的过程中，是根据界面或网页截取的实际操作图片，但书从编辑到出版需要一段时间，在此期间，这些工具或网页的功能和界

面可能会有变动，请在阅读时，根据书中的思路，举一反三，进行学习。

❷ 提示词的使用：提示词也称为关键词或"咒语"，需要注意的是，即使使用相同的提示词，AI工具每次生成的情节故事、图片及视频效果也会有差别，这是模型基于算法与算力得出的新结果，是正常的，因此大家看到书里的截图与视频有所区别，包括大家用同样的提示词自己制作时，出来的效果也会有差异。在扫码观看教程视频时，读者应把更多的精力放在提示词的编写和实操步骤上。

★ 素材获取

如果读者需要获取书中案例的素材、效果、视频和其他资源，请使用微信"扫一扫"功能，按需扫描下列对应的二维码即可。

QQ读者群 视频样例

★ 作者服务

本书由郭华著，参与资料整理的人员还有韩钰萌等人，在此表示感谢。由于作者知识水平有限，书中难免有疏漏之处，恳请广大读者批评、指正，沟通和交流请联系微信：2633228153。

目　录

理论基础篇

创作流程篇

综合案例篇

理论基础篇

第1章　分镜头脚本概述

分镜头脚本是影视制作过程中至关重要的工具，是导演、摄影师、制片人等所有创作人员在视觉化创作中的指南。本章主要介绍分镜头的概念，认识与掌握分镜头脚本的分类与其表现形式等。此外，随着影视技术和科学技术的发展，人工智能（Artificial Intelligence，AI）技术在分镜创作中的应用也越来越广泛，这使得创作者能够更灵活地调整和优化视觉方案。

1.1 分镜头脚本是什么

分镜头（Storyboarding）作为一种将剧本视觉化的工具，是现代电影、动画、游戏等的制作中不可或缺的组成部分，它能够帮助导演和制作团队在拍摄前对影片和视觉成品进行精确规划。本章主要介绍分镜头的概念、作用等基础知识，梳理分镜头的历史发展脉络，并探讨分镜头在影视作品制作中的应用。

1.1.1 分镜头的概念

扫码看视频

在学习分镜头之前，先了解什么是镜头？镜头（Shot）是影视制作中的一个基本单位，指的是从摄像机开始拍摄到停止拍摄之间的连续画面。换句话说，镜头是影片中不被剪辑打断的一段影像，是构成一部影片或视频的基本组成部分，在这其中有一个重要的概念，即视觉暂留原理。

视觉暂留原理（Persistence of Vision）是一个描述人眼如何感知运动的视觉现象。1824年，英国医生彼得·马克·罗歇特（Peter Mark Roget）首次系统地描述了视觉暂留现象。

当人眼看到一张图像时，这张图像会在视网膜上停留约1/24秒，即使图像已经消失，这段时间内的残像仍然存在。这种现象使得人们能够将一系列快速连续显示的静态图像感知为连续运动，这正是电影和动画制作的基础原理。也可以说，所有影视和动画作品，都是由一张张图像组成的，在银幕上以每秒24张的速度放映，这一张张图像被称为帧或格，分镜就是把每个镜头中最重要的1帧画出来。

分镜头脚本是将一个完整的场景或段落拆分为多个独立的镜头，每个镜头都有明确的构图、角度、景别、人物动作、背景及镜头运动等要素。通过分镜头，导演能够更好地控制叙事节奏和视觉效果，确保每个镜头的衔接顺畅，从而增强观众对影片的整体观感。

图1-1所示为著名导演黑泽明的电影《乱》的分镜图。

1.1.2 分镜头脚本的作用

扫码看视频

分镜头是影视制作不可或缺的一部分，它通过将剧本内容视觉化，帮助导演精确地规划镜头，确保拍摄的连贯性与视觉效果，从而提升影片的整体质量和制作效率。随着数字技术的进步，分镜头脚本的形式和功能也在不断扩展，但其作为导演和制作团队之间沟通桥梁的核心作用始终不变。图1-2所示为分镜头脚本的具体作用。

图 1-1 电影《乱》分镜图

视觉化故事	→	分镜头脚本可将文字剧本转化为一系列视觉图像,使导演和制作团队能够更直观地了解影片的视觉结构和叙事节奏。这种视觉化过程有助于导演和制作团队发现剧本中的潜在问题,并在拍摄前进行调整
沟通工具	→	在影视制作中,分镜头脚本是导演与各部门之间重要的沟通工具。通过分镜头,导演能够清晰地传达每一个镜头的设计意图,从而使摄影师、灯光师、美术指导等团队成员在拍摄前就能明确自己的任务和目标
节省时间和成本	→	分镜头脚本可以帮助制作团队在拍摄前明确每个镜头的拍摄需求,减少了拍摄现场的即兴创作,从而节省了时间和成本。此外,分镜头还可以提前预见可能出现的拍摄难题,并在拍摄前进行调整
增强影片的连贯性	→	通过详细的分镜头脚本,导演可以更好地控制影片的叙事节奏和镜头衔接,确保影片在视觉上和情感上的连贯性

图 1-2 分镜头脚本的具体作用

1.1.3 分镜头脚本的历史

分镜头的概念并非一开始就存在，而是在电影技术和电影语言不断发展演变的过程中逐渐形成的。从早期电影的简单叙事，到动画片的系统化规划，再到现代电影的复杂镜头设计，在这一过程中，分镜头的概念逐渐清晰。

在分镜头概念完全确立之前，导演和制片人在制作电影时通常依赖简短的文字描述或粗略的草图来规划镜头，这种方法虽然在当时有效，但在面对越来越复杂的电影制作时，显得力不从心。因此，随着电影制作的日益复杂，寻找更高效、更精确的方式来规划镜头变得尤为重要，AI工具的出现可以让复杂的工作简单化。下面介绍分镜头脚本具体的历史发展脉络。

① 早期电影与分镜头的萌芽

在电影诞生的早期，电影主要是由单一镜头组成的连续画面，内容多是短小的纪录片或戏剧表演。那时，电影还处于探索阶段，拍摄的镜头大多是固定的，没有复杂的镜头切换或剪辑技术。因此，分镜头的概念尚未出现，导演和摄制团队主要依靠剧本和临场发挥来拍摄。

然而，随着电影作为一种艺术形式迅速发展，导演们逐渐意识到，通过不同的镜头组合可以更有效地讲述故事、引导观众的情感。例如，电影大师乔治·梅里爱（Georges Méliès）在20世纪初的《月球旅行记》（1902年）中使用了多个场景和特效，尽管这些特效主要是在拍摄中完成的，但已经初步展示了将不同镜头组合成叙事单元的可能性。图1-3所示为乔治·梅里爱电影《月球旅行记》手绘剧照。

图 1-3 《月球旅行记》手绘剧照

② 电影语言的成熟与分镜头的初步应用

20世纪初，电影的叙事手法逐渐成熟，导演们开始探索如何通过剪辑不同的镜头来增强故事的表达效果。D.W.格里菲斯（D.W.Griffith）是这方面的先驱之一，他在《一个国家的诞生》（1915年）和《党同伐异》（1916年）等影片中引入了跨场景剪辑、平行蒙太奇等技术，这些技术显著提升了电影的叙事复杂性。图1-4所示为电影《党同伐异》剧照。

图 1-4　电影《党同伐异》剧照

在这个阶段，虽然导演们已经开始系统化地思考镜头的设计与排列，但分镜头脚本仍然以文字描述为主，导演通常依赖剧本或粗略的草图来规划镜头。格里菲斯和他的同僚们更多的是依靠个人经验和对镜头语言的理解来进行拍摄的，分镜头设计尚未成为一种独立的、系统化的工具。

③ 动画片与现代分镜头的诞生

真正推动分镜头脚本系统化发展的是动画电影。1920年代末至1930年代初，沃尔特·迪士尼（Walt Disney）在其动画工作室中开始系统化地使用分镜头脚本。由于动画片的制作需要对每一帧画面进行详细的设计和规划，迪士尼团队发明了一种通过绘制一系列图板来展示影片每一个镜头的方法，这种图板就是早期的分镜头脚本。图1-5所示为迪士尼和同事一起观看分镜头的图片。

图1-5　迪士尼和同事一起观看分镜头的图片

　　在制作《白雪公主与七个小矮人》（1937年）时，迪士尼及其团队将分镜头脚本的使用提升到了一个新的高度。他们将整个影片的每一个场景、每一个镜头都以图板的形式展示出来，并通过反复讨论和调整，确保最终拍摄的效果与导演的设想一致。这种方法不仅提高了制作效率，也使得整个制作团队在拍摄前就能充分了解影片的整体结构和情感基调。图1-6所示为《白雪公主与七个小矮人》分镜图。

图1-6　《白雪公主与七个小矮人》分镜图

　　④ 分镜头的广泛应用与标准化

　　随着《白雪公主与七个小矮人》的成功，分镜头脚本的使用在动画和真人电影制作中逐渐普及。其他电影制作公司也开始采纳这种方法，并将其应用到各类影片的制作中。分镜头脚本成为导演与各部门（如摄影、美术、特效等）沟通的标准工具，帮助确保每个镜头的设计都能在拍摄中准确实现。

20世纪50年代，随着电视节目的兴起，分镜头脚本的使用进一步扩展到电视剧和广告制作中。由于电视节目和广告通常制作周期短、预算有限，分镜头脚本成为一种必不可少的工具，以在有限的时间和资源内精准规划每个镜头。

这一时期，分镜头脚本开始在电影制作流程中标准化。制片厂和制作公司通常会要求导演在拍摄前提供详细的分镜头脚本，以确保拍摄过程的顺利进行。导演和编剧们也开始将分镜头脚本作为创作过程的一部分，将其视为实现视觉叙事的重要手段。图1-7所示为阿尔弗雷德·希区柯克（Alfred Hitchcock）导演于1963年创作的电影《群鸟》分镜图。

图 1-7 电影《群鸟》分镜图

⑤ 分镜头脚本的发展与数字化

进入20世纪末，随着计算机技术的普及，分镜头脚本的制作方式也发生了变化。传统的手绘分镜头的方式逐渐被数字化工具所取代，许多导演和制作团队开始使用计算机软件来创建分镜头脚本。这些软件不仅可以绘制图像，还可以模拟镜头运动、光线变化等效果，使导演在拍摄前就能够预览影片的视觉效果。

此外，虚拟现实（Virtual Reality，VR）和增强现实（Augmented Reality，AR）技术的兴起也为分镜头脚本带来了新的可能性。通过这些技术，导演和制作团队可以在虚拟环境中预览影片的场景和镜头设计，进一步提高了分镜头脚本的精确性和创作自由度。这些技术不仅使分镜头脚本更加直观和动态化，也改变了传统的影片预制和拍摄方式。图1-8所示为使用AI工具生成的分镜效果。

图 1-8　使用 AI 工具生成的分镜效果

1.1.4　分镜头在影视中的应用

在影视作品中，分镜头不仅是为了方便导演进行拍摄规划，更是影视创作过程中不可或缺的视觉化工具。无论是动画电影的制作，还是商业大片的制作，都可以通过对分镜头的精确设计和规划，确保了导演的创意能够在银幕上完美地呈现出来。从《白雪公主与七个小矮人》到《星球大战》，这些经典案例展示了分镜头在视觉叙事中的关键作用，以及它如何推动影视艺术的不断发展。

① 分镜头在动画电影中的应用

迪士尼的经典动画电影《白雪公主与七个小矮人》（1937年）是分镜头应用的标志性案例。作为全球首部彩色长篇动画电影，它的成功与分镜头脚本的精确应用密不可分。

在制作过程中，迪士尼团队首先通过手绘分镜头脚本将每个场景的镜头一一展现出来。这些分镜头脚本不仅展示了角色的动作和表情，还详细描述了镜头的构图、景别、光线效果等。导演和动画师们通过反复修改分镜头脚本，确保每个

镜头都能完美地传达故事的情感和视觉效果。

分镜头的应用使得《白雪公主与七个小矮人》在视觉叙事上达到了极高的水平。通过分镜头，团队能够提前计划角色的每一个动作和场景的每一个细节，从而在实际制作中避免了不必要的错误和时间浪费。这种系统化的分镜头设计，成为动画电影制作的标准流程，并对后来迪士尼所有作品的制作产生深远影响。图1-9所示为《白雪公主与七个小矮人》的分镜画面。

图 1-9　《白雪公主与七个小矮人》的分镜画面

② 分镜头在商业电影中的应用

《星球大战》系列电影包含大量复杂的动作场景、视觉特效和空间战斗序列。为了将这些场景在大银幕上生动地呈现出来，该片导演乔治·卢卡斯（George Lucas）在拍摄前制定了详尽的分镜头脚本。

通过分镜头，卢卡斯可以将剧本中涉及的复杂场景和动作设计提前视觉化，使得摄影师、特效团队和演员能够准确理解导演的意图。

作为一部视觉效果极为复杂的影片，《星球大战》依赖于大量的后期特效处理。分镜头脚本为特效团队提供了明确的参考，使得他们能够提前设计和制作所需的视觉特效，并确保这些特效与实际拍摄的镜头无缝结合。特别是在"光剑对决"和"飞船战斗"场景中，分镜头脚本的精确规划使得特效制作更加高效和精确。

《星球大战》不仅依靠传统的分镜头脚本，还利用了早期的预可视化（Pre-Visualization）技术，将分镜头转化为更详细的视觉模拟。这种技术帮助卢卡斯及其团队在拍摄前，预览影片的关键场景和动作设计，从而进一步优化拍摄计划。

通过预可视化技术，导演能够提前看到不同镜头的效果，并对其进行调整，以确保拍摄时能够顺利实现预期的视觉效果。这种技术在《星球大战》中的应用，为后来的大片制作树立了新标准，许多导演在制作大型科幻、动作电影时，都通过分镜头脚本来精确控制影片的节奏和视觉效果。例如，彼得·杰克逊的《指环王》系列、詹姆斯·卡梅隆的《阿凡达》等影片都在分镜头的应用上受到了《星球大战》的启发。图1-10所示为《星球大战》的分镜效果。

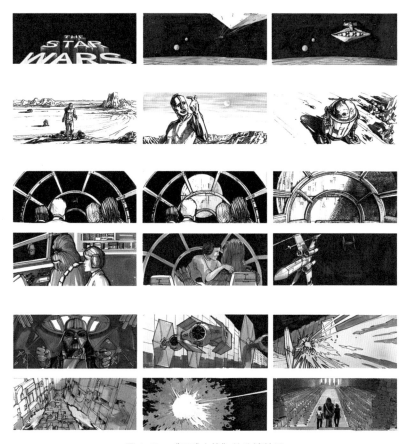

图 1-10　《星球大战》的分镜效果

1.2　分镜头脚本的分类

为了满足不同类型影视项目的制作需求，可以将分镜头脚本分为多种类别。了解这些分类有助于大家更好地选择和运用适合项目的分镜头脚本，确保视觉表现和叙事效果的完美结合。本节主要介绍不同类别的分镜头脚本。

1.2.1　电影、电视分镜头脚本

分镜头脚本不仅仅是简单的草图，而是一个详细的、经过深思熟虑的视觉计划，涵盖了影片的每一个镜头和场景。一篇分镜完成，意味着电影已经完成了一半。下面介绍电影、电视分镜头脚本的相关内容。

扫码看视频

一部标准时长（90～120分钟）的电影通常需要数百到上千个分镜头画面。具体数量取决于电影的类型和复杂性。图1-11所示为不同类型电影的镜头数量。

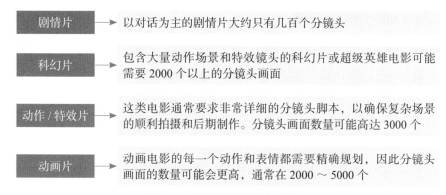

图 1-11　不同类型电影的镜头数量

　　通常，分镜师绘制一个分镜头画面可能需要15分钟到1小时，视细节和复杂程度而定。对于较简单的镜头，绘制时间可能会更短，而复杂的镜头可能需要更多的时间进行设计和修改。制作一部标准电影的完整分镜头脚本可能需要几周到几个月的时间，包括初步绘制、导演反馈、反复修改和最终定稿。

　　很多时候，导演会亲自绘制分镜头画面，这样能够更好地表达自己的意图。图1-12所示为特伦斯·杨（Terence Young）导演的电影《007之霹雳弹》部分分镜。

图 1-12　电影《007 之霹雳弹》部分分镜画面

11

1.2.2 动画分镜头脚本

动画分镜头是确保动画叙事流畅、节奏精准的关键工具，通过详尽的分镜头脚本，动画团队能够提前规划角色动作、镜头运动和场景转换，避免制作过程中可能出现的误差和浪费。下面介绍动画分镜头脚本的相关内容。

电影分镜侧重于规划关键镜头，强调视觉效果和镜头语言，要考虑实际拍摄环境中物理条件的限制和演员的表演，且与灯光设计、摄影师的工作紧密相关，以确保实际拍摄时能够顺利执行。动画分镜虽然和电影分镜在许多方面相似，都用于规划视觉叙事并指导拍摄或制作过程，但它们在具体应用和制作方法上存在一些区别。图1-13所示为动画分镜头脚本的主要特点。

详细的设计	动画分镜头脚本通常需要更加详细地描绘每个镜头的动作、表情和背景。这是因为在动画制作中，角色的每一个动作、表情变化，以及场景中的每一部分都是手动制作或通过计算机生成的，因此需要更细致的规划
强调动作和时间	动画分镜头脚本通常会包括详细的动作说明和时间轴标注，以确保角色的动作、场景的变化与整体节奏的精确控制
具有规划作用	动画中几乎每一个镜头都是通过分镜来规划的，导演和动画师们依赖分镜头脚本来决定每个动作的顺序和时间
制作动态分镜	为了精确规划动画中的动作和时间，动画分镜头脚本常常会被制作成动态分镜（Animatics），即将静态的分镜画面制作成简单的动画，以测试动作的流畅性和节奏

图 1-13 动画分镜头脚本的主要特点

日本动画大师今敏的动画分镜头细致到几乎将每一帧都绘制出来了。图1-14所示为今敏导演的电影《未麻的部屋》分镜头与动画对比图。

图 1-14 《未麻的部屋》分镜头与动画对比图

1.2.3　广告分镜头脚本

分镜头脚本能够帮助广告团队精准地呈现品牌信息和创意理念。通过分镜头脚本，广告制作可以实现精确的时间控制、画面设计和信息传递，为最终成片的高质量呈现奠定坚实基础。下面介绍广告分镜头脚本的相关内容。

广告分镜头脚本与其他分镜头脚本在目的、长度、受众、预算方面有所不同，因此广告分镜头脚本具有一些独特的特点，如图1-15所示。

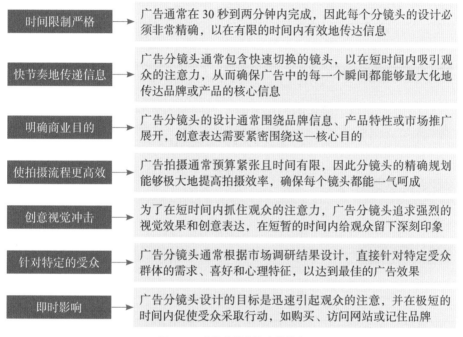

时间限制严格	广告通常在30秒到两分钟内完成，因此每个分镜头的设计必须非常精确，以在有限的时间内有效地传达信息
快节奏地传递信息	广告分镜头通常包含快速切换的镜头，以在短时间内吸引观众的注意力，从而确保广告中的每一个瞬间都能够最大化地传达品牌或产品的核心信息
明确商业目的	广告分镜头的设计通常围绕品牌信息、产品特性或市场推广展开，创意表达需要紧密围绕这一核心目的
使拍摄流程更高效	广告拍摄通常预算紧张且时间有限，因此分镜头的精确规划能够极大地提高拍摄效率，确保每个镜头都能一气呵成
创意视觉冲击	为了在短时间内抓住观众的注意力，广告分镜头追求强烈的视觉效果和创意表达，在短暂的时间内给观众留下深刻印象
针对特定的受众	广告分镜头通常根据市场调研结果设计，直接针对特定受众群体的需求、喜好和心理特征，以达到最佳的广告效果
即时影响	广告分镜头设计的目标是迅速引起观众的注意，并在极短的时间内促使受众采取行动，如购买、访问网站或记住品牌

图 1-15　广告分镜头脚本的特点

图1-16所示为早期大众汽车的广告分镜头，突出了产品特色。

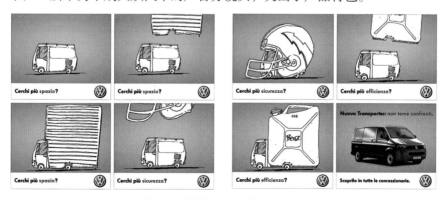

图 1-16　早期大众汽车的广告分镜头

1.2.4 游戏分镜头脚本

扫码看视频

游戏分镜头脚本在游戏开发过程中扮演着重要角色，它不仅帮助开发团队将游戏故事、场景设计和角色动作具体化，还为后续的动画制作、编程实现，以及用户体验优化提供了明确的参考。通过分镜头脚本，开发者能够清晰地展示每个游戏场景的布局、角色的互动，以及镜头的运动方式，从而确保游戏的视觉效果与叙事节奏达到预期效果。下面介绍游戏分镜头脚本的相关内容。

游戏分镜头脚本与其他类型分镜头脚本在表现形式、交互性、叙事方式等方面存在显著差异。下面介绍游戏分镜头脚本的特点，如图1-17所示。

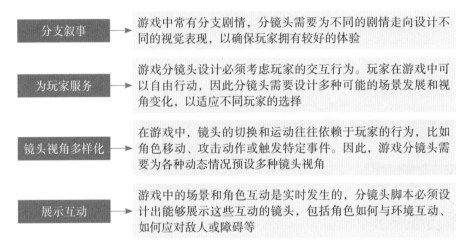

图 1-17　游戏分镜头脚本的特点

业界公认最早的一款真正意义上的格斗类游戏是由"波斯王子之父"乔丹·麦其娜（Jordan Mechner）开发的《空手道专家》，如图1-18所示。

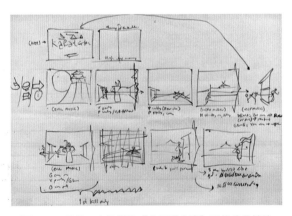

图 1-18　乔丹·麦其娜为《空手道专家》手绘的分镜头

1.3　分镜头脚本的形式与格式

分镜头脚本在影视、动画和游戏制作中发挥着至关重要的作用，其形式与格式直接影响着项目的顺利推进和最终效果。不同类型的分镜头脚本在结构上各有特点，以适应不同的制作需求和创作风格。无论是手绘草图、数字化分镜，还是应用画幅大小，以及用于制作分镜头脚本的软件与工具，都需要严格遵循特定的规范，下面介绍具体的内容。

1.3.1　文字分镜头脚本

扫码看视频

文字分镜头（Textual Storyboard）脚本是通过文字描述的方式，对一部影视作品或动画的场景、镜头、角色动作、对话及镜头切换进行详细的叙述和规划。文字分镜头脚本通过描绘视觉元素，提供人们对影片视觉叙事的概念化理解。下面介绍文字分镜头脚本的相关内容。

文字分镜头脚本在创作初期尤为重要，能帮助编剧和导演迅速捕捉并表达创意，以低成本、高效率进行叙事规划和迭代。

文字分镜头脚本通常包含以下几个关键部分。

① 场景描述

场景描述为制作团队提供了场景的整体背景，包括时间、地点和环境氛围。通过这些描述，团队可以了解场景的基本设定，确保视觉设计与故事氛围一致。场景描述包括背景和细节两个方面，如图1-19所示。

图 1-19　场景描述的两个方面

② 镜头描述

镜头描述明确了导演希望如何呈现场景，包括镜头的类型（如近景、远景、特写）和镜头的运动方式（如推镜、拉镜、摇镜）。这对摄影指导和摄像师来说非常关键，因为它直接影响到人们如何布置镜头、选择镜头焦距，以及镜头的运动轨迹，如图1-20所示。

| 镜头类型 | → | 说明镜头的类型，如近景、远景、特写等。比如："特写镜头，聚焦主角的眼睛。" |
| 镜头运动 | → | 描述镜头的运动方式，如推镜、拉镜、摇镜等。例如："镜头缓慢向右移动，展现整个房间。" |

图 1-20　镜头描述的两个方面

③ 角色动作

角色动作描述了人物在场景中的具体行为和表情变化，为演员的表演提供了明确的指导。这一步骤帮助导演和演员了解角色的内在动机，以及他们如何通过肢体语言表达出来。角色动作包括行为描述和互动细节两个方面，如图1-21所示。

| 行为描述 | → | 详细说明角色在场景中的动作和表情。例如："主角缓缓站起身，凝视窗外，眉头微皱。" |
| 互动细节 | → | 描述角色与其他人物或环境的互动，例如："她轻轻触碰桌上的相框，陷入回忆。" |

图 1-21　角色动作的两个方面

④ 对话与旁白

对话与旁白描述了角色之间的交流内容及其情感语调，确保演员在台词表达上符合剧情需求。这也有助于声音设计和编辑在后期制作时对音效、配乐进行合理安排。对话与旁白的内容如图1-22所示。

| 对话 | → | 角色之间的对话内容，有时包括语气和语调。例如：" '你真的要走了吗？' 她低声问道，声音中透着不安。" |
| 旁白 | → | 有旁白或内心独白，也需要在文字分镜头脚本中标明 |

图 1-22　对话与旁白的内容

⑤ 时间和节奏

时间和节奏的提示为剪辑师和导演提供了关于镜头持续时间和场景转换的具体指导，帮助控制影片的整体节奏和叙事流畅度。节奏变化的描述帮助创作团队调整影片的情感起伏和紧张程度。时间和节奏的内容如图1-23所示。

| 时间提示 | → | 标注场景发生的时间点或镜头持续的时间。例如："镜头保持 5 秒，音乐渐入。"通常以"秒"为单位 |
| 节奏变化 | → | 描述场景或镜头的节奏感，如快节奏切换或慢镜头叙事 |

图 1-23　时间和节奏的内容

在进行文字分镜头脚本本创作时，还需要为每一个镜头进行编号，这种编号称为"镜号"，便于人们对镜头数量进行管理。此外，在分镜头脚本中还需要注明配音和字幕，确保后期制作与前期构思的一致性。表1-1所示为文字分镜头脚本范例参考。

表1-1　文字分镜头脚本范例参考

镜号	景别	镜头运动	画面	配音	时长（秒）
1	大远景	推镜头	航拍山川美景	云卷青山	2
2	大远景	移镜头	航拍县城和江水景象	江水绕城	2
3	大远景	环绕镜头	航拍山川空镜	居山川育林木	3
4	大远景	移镜头	航拍田地空镜	取肥水沃田野	3
5	远景	移镜头	南山牧场环境空镜	富有水韵诗意	2
6	全景	移镜头	牧场上的牛羊在吃草	的南山草场	2
7	远景	固定镜头	航拍牛羊群奔跑		2
8	大远景	固定镜头	县城里的居民生活	一座城步城	3
9	大远景	固定镜头	绿水青山做背景画面	半部苗乡诗	2
10	全景	固定镜头	大型工厂外部画面	工业革新下	2
11	全景	固定镜头	拉着煤矿的火车疾驰而过	农业环境变化	2

1.3.2　传统手绘分镜头

扫码看视频

作为分镜头脚本最早的形式，手绘分镜头以其灵活性和直观性成为许多导演和动画师的首选工具。通过手绘分镜头，创作者能够直接、快速地勾勒出场景布局、角色动态和镜头运动，为后续制作提供清晰的视觉指导。下面介绍传统手绘分镜头的相关内容。

传统手绘分镜头通过一系列连续的图画来呈现出作品中的每一个镜头、场景和动作。每个图画帧通常伴有简短的文字说明，包括镜头角度、角色动作、对话或音效等细节。传统手绘分镜头的格式与绘制者的风格联系紧密，不同文化背景下的分镜师绘制的分镜头各不相同。

①日本动画手绘分镜头风格

日本动画的手绘分镜头（称为"絵コンテ"）在动画制作中占有非常重要的地位。日本动画的分镜头往往更加注重画面的构图、情感的传递和细节的展现，为了更好地传递作者的意图，通常分镜头中会有大量的文字解释。图1-24所示为今敏导演《妄想代理人》的手绘分镜图。日本动画手绘分镜图通常有更高的艺术性，甚至接近于漫画风格。

图 1-24 　《妄想代理人》手绘分镜图

② 美国大片手绘分镜头风格

美国大片手绘分镜头常以清晰、简洁为特点，几乎没有文字说明，强调故事的视觉流畅性和叙事性。图1-25所示为《乱世佳人》分镜图。在好莱坞，分镜头通常由专业的故事板艺术家创作，镜头和场景的动作设计非常精细，以确保实际拍摄时能够准确还原。

图 1-25 　《乱世佳人》分镜图

③ 欧洲艺术手绘分镜头风格

欧洲国家，特别是法国和意大利的手绘分镜头，往往融合了更多的艺术表现手法。欧洲的故事板可能更具表现主义风格，强调导演的个人风格和影片的艺术氛围。欧洲的分镜头通常在表现上较为自由，不像美国那样严格遵循分镜头与最终拍摄画面的高度一致性。图1-26所示为电影《红磨坊》分镜图。

图 1-26　电影《红磨坊》分镜图

1.3.3　数字分镜头

扫码看视频

在当今的影视制作过程中，数字分镜头逐渐成为创意表达和制作规划的主流工具。相比传统的手绘分镜头，数字分镜头凭借其精准度、高效性及灵活的修改能力，彻底改变了导演和制作团队的工作方式。通过数字技术的应用，创作者可以更直观地预览每个镜头的动态效果，快速迭代创意，并与全球团队实时协作，使得整个制作过程更加流畅和精确，为电影、动画、广告等项目的成功奠定了坚实的基础。

数字分镜头（Digital Storyboarding）是指通过计算机软件或数字工具创建的视觉脚本，它将传统手绘分镜头的内容转移到数字平台上。与传统手绘分镜头不同，数字分镜头不仅可以展示每个镜头的构图、角色的位置和场景细节，还可以模拟相机运动、光影变化等动态效果。数字分镜头通常使用专门的软件进行制作，如Toon Boom Storyboard Pro、Adobe Animate或FrameForge，能够更精确、灵活地进行调整和修改。

下面介绍两种将传统镜头数字化的方法。

① 从纸绘到板绘

板绘是指使用数位板或者平板电脑等工具，直接在分镜头创作软件上进行画面绘制，在电脑软件中，用户可以拥有与手绘几乎一致的体验感，在保留了手绘的灵活性和艺术表现力的同时，还提供了更加高效的修改、保存和共享方

19

式。图1-27所示为板绘分镜图。

图 1-27　板绘分镜图

② 三维动态分镜头

三维动态（3D Animatics）分镜头是现代化分镜头的最佳体现。相比于传统的二维静态分镜头，三维动态分镜头能够在虚拟空间中真实地模拟出场景的深度、相机运动及角色的复杂动作。这种技术不仅提供了更为直观的视觉预览，还允许创作者在制作初期就精确地调整镜头、光影和特效，从而大幅减少了拍摄过程中可能出现的意外问题。通过三维动态分镜头，团队可以提前预见影片的最终效果，确保每个镜头都完美符合导演的创作意图。

知名导演詹姆斯·卡梅隆（James Cameron）在制作影片《阿凡达》（2009年）时，利用了先进的预可视化技术，通过三维建模和动画模拟来创建详细的分镜头脚本。

1.3.4　画幅

扫码看视频

"画幅"指的是图像或画面的可见区域或边界，通常在视觉艺术、摄影、电影制作等领域中使用。具体来说，画幅决定了观众所能看到的内容范围，它可以影响整个作品的构图、视角及观众的视觉体验。不同的画幅，观众的视觉体验不同，下面详细介绍。

电影画幅通常指的是画面比例，即图像的宽高比例。常见的电影画幅有16∶9（宽屏）、4∶3（标准屏幕）及2.39∶1（宽银幕）。画幅决定了影片在银幕上的视觉呈现效果，不同的画幅会给人带来不同的视觉感受和叙事风格。

在电影中，画幅还决定了镜头的构图范围，即导演如何在有限的空间内安排人物、物体和背景，这影响了观众对场景的关注点和情感体验。

图1-28所示为同一画面在不同画幅中呈现的比例。该画面表现的是春游时，

两个女生在草地上坐着聊天，背景中有个男生看向远方。

4∶3（1.33∶1）——标准画幅

4∶3是早期电影和电视的标准画幅，也被称为Academy Ratio，最初在无声电影时期广泛使用。这种画幅较为方正，适合静态构图和人物对话的场景，经典电影《绿野仙踪》（1939）和《公民凯恩》（1941）都使用了这种画幅。

16∶9（1.78∶1）——现代宽屏画幅

16∶9是目前最常见的屏幕比例，尤其是在电视和现代数字设备上。这种画幅略宽于4∶3，提供了更广的视野，是高清电视和大部分网络视频的标准比例。大部分现代电视剧和电影，如《黑镜》（2011）和《复仇者联盟》（2012），都采用了16∶9的画幅。

1.85∶1——标准宽银幕画幅

1.85∶1是现代电影中最常见的画幅之一，略宽于16∶9，通常用于描绘更加宽广的场景，同时保持适中的高度。这种画幅适合各种类型的电影，特别是在人物与环境之间寻找平衡时，《侏罗纪公园》（1993）和《盗梦空间》（2010）都使用了1.85∶1的画幅。

2.39∶1——宽银幕画幅

这种画幅常用于史诗大片和动作片，以其超宽的视觉效果著称。2.35∶1和2.39∶1之间的差异非常微小，后者是现代标准。它提供了极为宽广的视野，能够展现出壮丽的景观和复杂的动作场面。《星球大战》系列、《指环王》三部曲、《黑客帝国》（1999）和《疯狂的麦克斯：狂暴之路》（2015）都是用2.35∶1或2.39∶1的画幅拍摄的。

图 1-28　同一画面在不同画幅中呈现的比例

由此可以看出，在4∶3画幅中，画面展示的信息十分有限，画面显得十分拥挤；在16∶9画幅中，画面呈现的信息量更大一些，基本的画面信息被展示出来；1.85∶1与16∶9的画面信息量相差无几，多了一些环境信息；2.39∶1画幅的画面中的信息量最大，一些画面细节都可以展现出来，整个画面显得比较宽松，画面层次感更强。

1.3.5　分镜头脚本软件与工具介绍

扫码看视频

在现代影视制作中，分镜头脚本的创作已经不再局限于传统的手绘方式。随着技术的发展，各种分镜头脚本软件和工具应运而生，极大地提高了创作效率和视觉表达的精确度。下面介绍绘制分镜头的各类软件和工具。

① 笔和纸

传统分镜头的绘制常用笔和纸，这是最早投入分镜头绘制的工具，现在已经很少使用。不过还有一些导演会使用笔和纸简单地勾勒分镜草图给专业的分镜师作参考。

② 电脑和数位板

电脑是现代电影美术部门工作的核心平台，分镜师通常使用数位板等设备，直接在电脑上的Photoshop或Painter等软件中绘图，这种方式省略了扫描手绘分镜头的过程，提升了工作效率。此外，这些数据还能够在不同的工作部门之间共享，分镜师完成草图后可以直接传给3D建模师进行制作，2D和3D艺术自由转换，节省了分镜制作时间。

图1-29所示为数位板。

图 1-29　数位板

③ 绘制分镜头常用的软件

绘制数字化分镜头能够选择的电脑软件有很多，下面进行相关讲解，如图1-30所示。

图 1-30 绘制分镜头常用的软件

④ 制作三维动态分镜头常用的软件

制作三维动态分镜头能够选择的软件有很多，下面进行相关讲解，如图1-31所示。

图 1-31 制作三维动态分镜头常用的软件

1.4 AI 技术在分镜头创作中的应用

分镜头脚本的创作，作为影视项目中的关键环节，正逐步从传统的手工绘制转向数字化和智能化。AI技术的引入，使得从剧本到草图再到动态视频的分镜头创作过程更加简单明晰。本节将介绍AI在剧本创作、分镜头草图绘制及图片到视频动态转换中的应用。

1.4.1 AI在剧本创作中的应用

AI不仅能够分析和理解大量的文本数据，还能生成具有创意的故事情节和对话，从而辅助编剧在创作过程中突破瓶颈、激发灵感，下

扫码看视频

23

面介绍AI在剧本创作中的应用。

AI在剧本创作中的应用主要体现在以下几个方面，如图1-32所示。

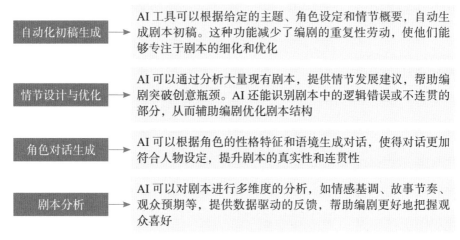

图 1-32　AI 在剧本创作中的应用

提示词可以引导AI生成符合用户需求的剧本。图1-33所示为在Kimi中生成的剧本示例。

图 1-33　在 Kimi 中生成的剧本示例

运用AI工具创作剧本十分便捷，下面介绍4种生成剧本的AI工具。

① Kimi：这是一款由月之暗面科技有限公司开发的人工智能助手，能够理解和回应用户的自然语言问题，无论是日常对话还是专业知识，都能提供相应的

回答，在剧本内容创作中的表现也很优秀。此外，它还支持中文和英文对话，满足多语言用户的需求。

② 文心一言：这是百度公司研发的知识增强大语言模型，具备丰富的知识库，能够回答各种学科、领域的问题，提供准确、可靠的信息。它具备强大的自然语言处理能力，能够理解用户输入的指令并完成问答、故事创作、剧本创作等多种任务，还能帮助用户进行剧本润色。

③ 豆包：基于云雀模型开发，具备强大的自然语言处理能力和智能分析能力，这使得豆包能够准确地理解用户的意图和需求，并给出更加精准的回答和建议。豆包以其先进的技术和丰富的功能，为用户提供了剧本创作支持。

④ 通义：这是阿里巴巴集团研发的一款先进的人工智能语言模型工具，作为一个综合性的AI工具，能够理解和应对跨领域的各种问题，它集成了多项核心功能，在剧本创作中表现也比较优秀。

1.4.2 AI一键生成分镜头草图

扫码看视频

分镜头草图的绘制通常是一个费时费力的过程，尤其是复杂的场景和动作镜头，更是需要创作者投入大量的精力。随着AI技术的飞速发展，AI一键生成分镜头草图功能的出现，不仅能够大幅度提高创作效率，还使得创作者能够快速实现视觉构思，轻松应对时间紧迫的项目需求。图1-34所示为AI生成分镜头草图的优点。

节省时间	传统的分镜头绘制过程往往需要艺术家花费大量时间来手动绘制每一个场景，而AI技术使得创作者只需输入场景描述，便能在几秒钟内生成草图
快速迭代	AI不仅能快速生成初版草图，还允许创作者即时调整镜头构图、修改角色姿态或场景细节，让创作者可以在短时间内探索多种视觉表达方式，从而找到最符合作品需求的镜头设计
减少人力需求	手工绘制分镜头草图成本较高且时间长。AI绘制分镜草图减少了对手工绘制的依赖，特别是在低预算的项目中，这种优势很明显
优化资源配置	通过AI生成分镜头草图，制作团队可以在前期就明确镜头构图和拍摄需求，避免后期拍摄过程中的重复劳动和资源浪费
灵感激发	AI生成的分镜头草图可能会提供一些意想不到的构图或视觉方案，为创意提供新的角度和灵感，打破传统思维的局限

图 1-34 AI生成分镜头草图的优点

在OneStory页面中，用户可以添加故事剧本，一键生成分镜头，如图1-35所示。

编号	画图	画面描述	台词	主要人物	景别	摄像机角度	镜头类型	时长
1		背景：一座巨大的城市漂浮在太空中，城市由数百个相互连接的巨大圆盘组成，中心是一座庞大的能量核心，周围被透明穹顶覆盖		+	全景	视平	空镜镜头	1
2		背景：透明穹顶覆盖着整个城市结构，穹顶外是无尽的星空，恒星、行星和流星点缀其中		+	全景	视平	空镜镜头	1
3		背景：城市底部是广阔的太空，偶尔有流浪的小行星流过，反射着能量核心的微弱光芒		+	全景	视平	空镜镜头	1
4		背景：城市四周漂浮着无数微小的卫星和探测器，如同守护者般管理着		+	全景	视平	空镜镜头	1

图 1-35 OneStory 一键生成分镜头

运用AI工具制作分镜头十分快捷、高效，下面介绍4种生成分镜头的AI工具。

① OneStory：这是创壹科技旗下一款专门用AI生成故事、分镜头和连续、一致的图片的工具，在其中用户可以自定义固定主角形象，还支持多种尺寸和画面选择，工作台简洁明了，适合新手学习使用。

② 即梦AI：这是由字节跳动公司抖音旗下的剪映推出的一款AI图片与视频创作工具，在其最新的故事创作板块中可以一键生成剧情的连贯漫画和故事视频，生成画面的色彩饱和度较高，生图速度快，总体表现较好。

③ 白日梦：这是由光魔科技推出的一个人工智能视频创作平台，可以在给定的角色库中选择合适的形象来演绎故事，并且可以生成多种风格的分镜头。

④ 巨日禄：它的一键导入功能可以生成20多种不同画风的分镜头图，在漫画分镜头的创作中表现较好，操作简单，零基础的小白也能轻松上手。

1.4.3 AI实现图片到视频的动态转化

扫码看视频

过去，将静态的图片转化为动态的视频往往需要复杂的专业软件和大量的手动操作，而如今，AI技术已经使这一过程变得更加简单和高效。通过AI的图像处理和生成能力，静态图片可以被迅速赋予生命，转化为具

有流畅动态效果的视频。那么，AI是怎样实现从图片到视频的动态转化的呢？下面进行相关分析，如图1-36所示。

图像识别与分割	→ AI首先对输入的静态图片进行识别和分割，提取出图像中的关键元素，例如背景、人物、物体等。通过图像识别技术，AI能够准确地分辨图像中的不同部分，为后续的动态处理做准备
特征提取	→ 在分割的基础上，AI会进一步提取图像中的重要特征，如边缘、纹理、颜色等。这些特征将帮助AI理解图像的结构和内容，以便生成合理的动态效果
时序建模	→ 为了将静态图像转化为连续的动态视频，AI需要预测图像中物体的运动轨迹。通过时序建模，AI可以学习到类似场景中物体的常见运动模式，如人脸的微表情变化、树叶随风摇动等。这一过程通常使用循环神经网络（Recurrent Neural Network，RNN）等技术来捕捉时间序列中的动态变化
生成对抗网络	→ 生成对抗网络（Generative Adversarial Nets，GAN）是一种常用于图像生成的深度学习模型。通过GAN，AI可以生成逼真的图像序列，从而实现从静态图片向动态视频的转化。GAN由生成器和判别器两个部分组成，生成器负责生成动态帧，判别器则对生成的帧进行评估，确保其逼真度和连续性
帧间插值	→ AI通过生成多个中间帧，将静态的图片转化为连续的视频序列。帧间插值技术可以帮助AI平滑地过渡每一帧之间的图像，使生成的视频流畅、自然。AI会根据预测的运动轨迹和图像特征，在帧间生成新的图像，使整个画面连贯
视觉效果增强	→ 为了提升最终生成的视频的质量，AI会应用各种视觉效果增强技术，如光影模拟、运动模糊、景深调整等。这些效果能够使生成的视频更加真实和具有视觉吸引力

图 1-36　AI 实现从图片到视频的动态转化流程

在Runway页面中，用户可以直接上传图片，一键生成动态视频，如图1-37所示。

图 1-37　在 Runway 中一键生成动态视频

运用AI工具将图片转化为视频降低了技术门槛，让没有经验的用户也能轻松上手，下面介绍4种将图片转化为视频的AI工具。

① Runway：该工具利用先进的AI技术，为用户提供多种创作工具，包括图像生成、视频编辑、风格迁移、物体检测与分割等。通过这些工具，用户可以将静态图片转化为动态视频并对其进行编辑，生成高质量的视觉内容，极大地提升创作效率。

② Pika：这是一款设计工具，能够将静态图片快速转化为动态视频。它利用AI技术，支持多种动态效果和自定义设置，使得创作者可以高效地将静态视觉元素转化为流畅的视频内容，适合短视频制作和社交媒体推广。

③ 可灵：这是一款具有创新性和实用性的视频生成大模型，由快手大模型团队自研打造，采用了与Sora相似的技术路线，并结合快手自研的创新技术，标志着国产文生视频大模型技术达到了新高度。

④ 即梦AI：该工具在将图片转化为视频领域也有优秀的表现，使用即梦AI故事创作板块可以直接将生成的分镜头转化为动态视频，这种集成式的工具简化了烦琐的工作流程。

本章小结

本章全面介绍了分镜头脚本的概念、作用、历史，以及其在影视、动画、广告、游戏等领域的分类与应用。通过学习分镜头脚本的不同形式与格式，读者能掌握从文字到手绘再到数字分镜头创作的技巧。特别探讨了AI技术在分镜头创作中的前沿应用，如剧本辅助创作、自动草图生成及图片动态化，为读者提供了高效、创新的工具与方法。

课后习题

鉴于本章知识的重要性，为了帮助读者巩固理论知识基础，设置课后习题如下。

1. 请用自己的话解释什么是分镜头脚本，并阐述它在影视制作中的重要性。

2. 选取一种分类（如动画分镜头脚本），深入分析一个具体案例，探讨其创作技巧。

第2章 镜头语言基础

在电影、电视和其他视觉媒体的制作过程中，镜头语言扮演着至关重要的角色。它不仅是连接观众与故事的桥梁，更是传递情感、信息和意义的工具。同时，它也是创作者们用来构建视觉叙事、营造故事氛围的重要手段。本章主要介绍镜头语言中关键的景别、角度、运动及视角等4个方面的内容。

2.1 画面景别

在视觉叙事中，画面景别是塑造情节氛围和表达情感的重要工具。通过不同的景别选择，导演和摄影师能够引导观众的注意力，控制故事的节奏，并强化人物与环境之间的关系。景别不仅影响观众如何感知场景，还直接影响叙事的效果。本节将介绍不同的景别在画面叙事中的功能。

景别有各种类型，如全景、中景、近景、特写等，下面以一张人物图为例来介绍景别在人物主体上的展示范围，如图2-1所示。

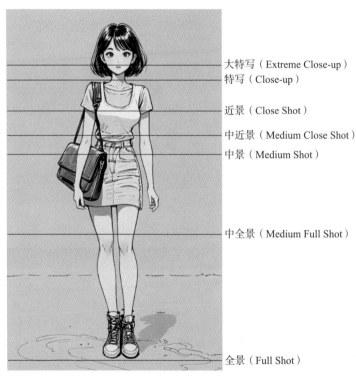

图 2-1　景别在人物主体上的展示范围

2.1.1 远景镜头

远景镜头（Long Shot）是一种将整个场景或人物置于广阔背景中的画面。通常情况下，远景展示了广阔的环境，人物在画面中显得较小，甚至可以完全融入背景中。这种景别常用于展示地点、环境或人物与周围世界的关系，营造故事的空间感和环境氛围，让观众了解故事发生的背景和环境，有着独特的叙事效果，如图2-2所示。

扫码看视频

打造空间感	远景可以帮助观众理解故事发生的地理位置和空间布局。这种景别通过展示环境，让观众在宏观层面上把握故事的整体空间范围，提供上下文信息，有助于理解角色的行动和情节的发展
传递孤独与渺小	当人物置身于广阔的自然景观或巨大的城市建筑群中时，远景可以突出角色的孤独、无助或渺小。这种效果常用于表现角色面对巨大挑战时的心理状态
展现环境的宏大	远景能够展现出环境的壮丽或给人带来威胁感，尤其是在自然景观、战场或历史场景中。这种景别可以赋予画面一种史诗般的效果，强调事件的规模或历史的重要性
推动故事的开场与过渡	远景常用于电影或电视作品的开场镜头，通过展示场景的全貌，引导观众进入故事的世界。同时，它也可以作为过渡镜头，连接不同的场景或章节
对比与象征	远景有时用来表现角色与环境的对比，通过对比角色的微小与环境的广袤，来暗示内在的冲突或情感的张力。比如，一个人在空旷的沙漠中的远景镜头可能象征着孤独的心境或不可知的未来

图 2-2　远景独特的叙事效果

许多经典电影都利用远景镜头来增强视觉冲击力。如《阿拉伯的劳伦斯》（*Lawrence of Arabia*）中，通过远景展现沙漠的广袤无垠，如图2-3所示，强调角色的孤立与挑战。

图 2-3　远景展现沙漠的广袤无垠

远景在影视作品中的应用十分广泛，主要应用于以下场景中。

① 自然景观与地理环境：远景非常适合拍摄壮丽的自然景观，如山脉、沙漠、

海洋或森林。这类场景通常在电影或纪录片中，用来展示地理环境的宏大和美丽。

② 战争与历史场景：在战争电影或历史剧中，远景常用于展现战场的广阔或历史事件的宏大规模。这种镜头能够传达出事件的影响力和重要性。

③ 城市全景天际线：以远景景别拍摄城市全貌或天际线，能够展示城市的规模和结构，通常用于引入或总结都市题材的电影或电视剧。

④ 冒险与旅行场景：在冒险或旅行题材的作品中，远景被用来展示角色的旅程和所面临的广阔世界。这种景别可以强化冒险的艰难和旅程的未知性。

2.1.2 全景镜头

扫码看视频

全景镜头（Full Shot）：将广阔的场景容纳在一个镜头中，展示场景的大部分或全部内容。它通常通过较短的焦距或广角镜头来实现，视野广阔，能够捕捉到宽广空间内的大范围细节。

这种镜头能够展示环境的规模和布局，增强场景的立体感和深度。全景镜头在同一画面中包含多样元素，如建筑、地形、人群等。因其展示信息全面，且在对话和动作转接中不易找到剪辑点，常常被用作交代镜头，即在镜头之间过度使用。

许多电影都使用全景镜头来交代环境。如图2-4所示，是黑泽明导演的手绘全景图，通过全景展示了人物与环境的关系，全面展示了画面要素。

图 2-4　黑泽明导演手绘的全景图

全景镜头在讲述故事和展现场景方面有很多优点，如图2-5所示。

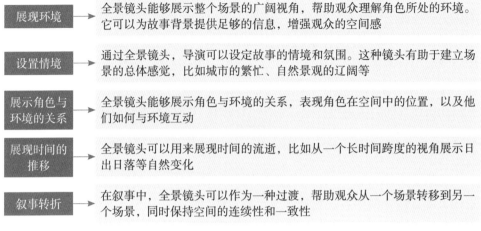

展现环境 → 全景镜头能够展示整个场景的广阔视角，帮助观众理解角色所处的环境。它可以为故事背景提供足够的信息，增强观众的空间感

设置情境 → 通过全景镜头，导演可以设定故事的情境和氛围。这种镜头有助于建立场景的总体感觉，比如城市的繁忙、自然景观的辽阔等

展示角色与环境的关系 → 全景镜头能够展示角色与环境的关系，表现角色在空间中的位置，以及他们如何与环境互动

展现时间的推移 → 全景镜头可以用来展现时间的流逝，比如从一个长时间跨度的视角展示日出日落等自然变化

叙事转折 → 在叙事中，全景镜头可以作为一种过渡，帮助观众从一个场景转移到另一个场景，同时保持空间的连续性和一致性

图 2-5　全景镜头的优点

2.1.3　中景镜头

扫码看视频

中景镜头（Medium Shot）是影视和摄影中常用的一种景别，介于远景和近景。中景通常指的是从人物的腰部或胸部以上到头部的拍摄范围。

很多电影在设计人物对话分镜头时会使用中景镜头，如图2-6所示，展示的是分镜头中中景镜头的绘制标准。

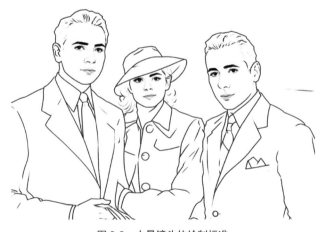

图 2-6　中景镜头的绘制标准

中景镜头的核心特点在于平衡人物与环境的关系，使观众既能够清晰地看到

角色的面部表情和肢体语言，又能获取一定的背景信息。这种景别的镜头在叙事中既能表达人物的细腻情感，又能让观众感受到他们所处的环境。图2-7所示为中景镜头的叙事效果。

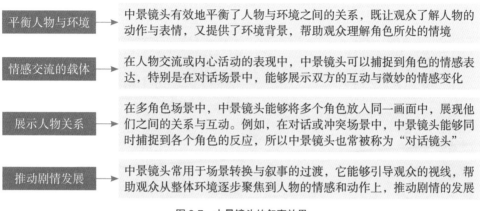

平衡人物与环境	中景镜头有效地平衡了人物与环境之间的关系，既让观众了解人物的动作与表情，又提供了环境背景，帮助观众理解角色所处的情境
情感交流的载体	在人物交流或内心活动的表现中，中景镜头可以捕捉到角色的情感表达，特别是在对话场景中，能够展示双方的互动与微妙的情感变化
展示人物关系	在多角色场景中，中景镜头能够将多个角色放入同一画面中，展现他们之间的关系与互动。例如，在对话或冲突场景中，中景镜头能够同时捕捉到各个角色的反应，所以中景镜头也常被称为"对话镜头"
推动剧情发展	中景镜头常用于场景转换与叙事的过渡，它能够引导观众的视线，帮助观众从整体环境逐步聚焦到人物的情感和动作上，推动剧情的发展

图 2-7　中景镜头的叙事效果

中景镜头在影视制作中是一个非常灵活的工具，适当地运用中景镜头，可以丰富叙事层次，引起观众的情感共鸣。下面介绍中景镜头的主要应用场景。

① 对话场景：在两人或多人对话场景中，中景镜头是最常用的景别之一。它可以捕捉到对话双方的面部表情和肢体语言，同时展示他们所在的环境，为观众提供足够的语境信息。

② 场景过渡：中景镜头可以作为从广角到特写的过渡的景别，帮助观众从环境的全貌逐步聚焦到人物身上。

③ 情感场景：中景镜头能够通过适度的距离，让观众既能感受到角色的情感，又不会感到过于侵入，尤其是在涉及角色内心活动的场景中，中景可以有效地传递细腻的情感变化。

④ 环境展示：在特定场景中，中景镜头既能够展示角色的状态，又能展示他们所处的环境。它经常用于角色在某个重要场景中的首次亮相或重要情节转折点。

2.1.4　近景镜头

扫码看视频

近景镜头（Close shot）是一种电影和摄影中常用的镜头类型，主要用于捕捉人物或物体的特定细节，以加强观众的情感体验。标准近景镜头通常拍摄人物从肩膀到头部的部分。它能够有效地表现人物的面部表情，使观众更容易理解角色的情感状态。

近景镜头作为一种重要的叙事工具，具有多种用途和效果。在电影、电视剧和其他视觉媒体中，导演可以利用近景镜头来增强情感表达、引导观众的注意力、制造紧张氛围，并深入地刻画角色。电影《惊魂记》中运用了大量的近景镜头。图2-8所示为电影《惊魂记》一组近景分镜头。

图 2-8　电影《惊魂记》中的一组近景分镜头

在现代电影制作中，近景镜头的运用十分广泛。图2-9所示为近景镜头的叙事效果。

情感表达	近景镜头能够放大人物的面部表情，使观众能够清晰地感知到角色的情感变化。例如，当一个角色在重要情节中表现出悲伤、愤怒或惊讶时，近景镜头可以将这些情感更直接地传达给观众
提示剧情线索	通过聚焦于某一特定物体或细节，近景镜头可以有效地暗示剧情的发展。例如，展示角色手中的钥匙、信件或武器，可以预示这些物品在后续剧情中的重要性
制造紧张感	在悬疑或惊悚类电影中，近景镜头常被用来放大某些令人不安的细节，如一滴汗水、一只握紧的拳头或一个充满威胁的眼神。这些细节能够增强观众的紧张感和不安情绪
深入刻画角色	通过近距离展示角色的表情和动作，导演可以更深入地刻画人物的内心世界。例如，在表现角色内心的挣扎或道德困境时，近景镜头可以更好地传递角色的复杂情感

图 2-9　近景镜头的叙事效果

近景镜头能够赋予作品更强的视觉冲击力，下面介绍近景镜头的主要应用场景。

① 关键对话场景：在角色之间的重要对话中，近景镜头可以捕捉到双方的面部表情和情感变化，帮助观众更好地理解对话的深层含义。例如，在法庭戏中，近景镜头能够突出被告或原告的反应，增加戏剧性。

③ 重要物品展示：当某个物品在剧情中具有特别重要的意义时，导演会使用近景镜头来对其进行详细展示。例如，在侦探片中，近景镜头可以用来展示发现的关键证据，强调其在解谜中的作用。

③ 内心独白场景：在展示角色的内心独白或自我反思时，近景镜头能够放大人物的情感表达，使观众更容易与角色产生共鸣。这种应用在心理戏剧中尤为常见。

④ 动作场面中的细节表现：在动作片或战斗场景中，近景镜头可以捕捉到角色的细微动作或反应，例如拳头的冲击、快速的头部动作或手臂的动作，增加动作的真实感和冲击力。

2.1.5　特写镜头

特写镜头（Close-up）是一种让拍摄对象的特定部分（如面部、手部、物体的局部等）占据整个画面或大部分画面的镜头类型，其目的是通过突出细节来表达情感、传递信息或强化叙事效果。

扫码看视频

仅聚焦于拍摄对象的极小部分，例如眼睛、嘴唇或手指的镜头类型叫作大特写。这种镜头可以极端地放大某个细节，通常用于传达强烈的情感或重要的细节信息。图2-10所示为电影《惊魂记》中的大特写镜头。

图 2-10　电影《惊魂记》中的大特写镜头

标准特写镜头通常拍摄人物的头部或肩部以上部分，这种镜头常用于捕捉面部表情和情感，是电影中最常见的特写类型，如图2-11所示。

将特写镜头与其他镜头进行连接是一种很取巧也很实用的连接方式，这种方

式使得画面之间的衔接更自然。

图 2-11　标准特写镜头示例

在悬疑片或惊悚片中,特写镜头常用于制造悬念或增加紧张感。例如,在一个秘密即将被揭露的时刻,导演可能会使用大特写镜头来捕捉角色紧张的表情或逐渐揭示的证据,从而增加戏剧性。图2-12所示为电影《黄金三镖客》中的特写镜头。

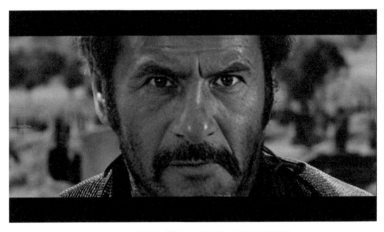

图 2-12　电影《黄金三镖客》中的特写镜头

此外,特写镜头还能应用于多种场景,如图2-13所示。

情感高潮时刻	→	在角色经历重要的情感高潮时,特写镜头能够放大这种情感冲击,让观众感同身受
心理冲突与转变	→	当角色内心发生重大转变时,特写镜头是展示这种心理变化的有效方式

| 对话中的细微变化 | 在一场关键对话中，特写镜头可以用来捕捉角色面部表情的细微变化，例如一个短暂的皱眉或眼神的闪动，这些变化可能传达出对话背后的真实意图或情感 |
| 营造恐怖、悬疑气氛 | 在恐怖片或惊悚片中，特写镜头经常用于放大恐惧感或制造紧张气氛。例如，特写镜头可以用来展示角色的惊恐表情，或者逐渐逼近的危险物体 |

图 2-13　特写镜头的应用场景

2.2　镜头角度

　　镜头角度是电影与电视制作中的关键要素，它决定了观众如何观察和解读画面中的故事。不同的镜头角度不仅会影响视觉效果，更能传达特定的情感、塑造角色形象，甚至暗示故事的潜在主题。在影视创作中，导演通过精心选择镜头角度来操控观众的视角和心理，从而增强叙事的深度与层次感。本节主要介绍不同镜头角度对镜头表达的影响。

2.2.1　仰视镜头

扫码看视频

　　仰视镜头（Low-Angle Shot）是一种常见的摄影视角，指的是摄像机的位置低于被摄对象，从下往上拍摄被摄对象的镜头。这个角度可以使画面中的主体显得高大、威严或给人压迫感，同时也改变了背景与主体之间的关系，往往能造成视觉上的夸张效果。

　　仰视镜头的表达效果主要体现在以下几个方面，如图2-14所示。

突出力量与权威	通过仰视角度，被摄对象在画面中显得高大且具有威慑力，给观众带来一种力量感和压迫感。这种镜头常用于表现角色的权威性、力量或心理优势。例如，在战争片或英雄片中，仰视镜头常用于塑造主角的强大形象，突出其在战斗或领导中的优势地位
表现自信与高傲	仰视镜头可以使角色显得更加自信、坚定和不可撼动。通过将角色放置在高位，增强了角色的存在感和地位感
营造威胁与恐惧	仰视镜头也可以用来营造威胁和恐惧，尤其是当被摄对象是反派角色或某种危险的存在时。通过这种角度，角色显得具有压迫性和不可抗拒的力量，观众会感受到来自角色的威胁
暗示角色的胜利	仰视镜头可以用来暗示角色的成功或胜利，通常在战斗或冲突结束后使用。当角色从战斗或困境中胜出时，仰视镜头强化了他们的成就感和胜利者的姿态

图 2-14　仰视镜头的表达效果

电影《公民凯恩》中使用了大量的仰视镜头，如图2-15所示，突出了人物的威严。

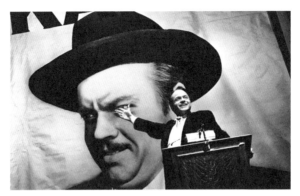

图 2-15　《公民凯恩》中的仰视镜头

2.2.2　平视镜头

平视镜头（Eye-Level Shot）是指摄像机与被摄对象的眼睛或视线处于同一水平线上进行拍摄的镜头。摄像机既不仰视又不俯视，而是以平行的视角拍摄场景或人物，观众看到的画面正好与角色处于相同的高度和视线位置。

扫码看视频

平视镜头能够为观众提供最自然、平等的视角，因其贴近人类自然观看视角的特性，被广泛应用于各种影视作品中。

平视镜头的表达效果主要体现在几个方面，如图2-16所示。

展示平等的角色关系	平视镜头能够传递出一种平等感和自然感。观众与角色处于同一水平线上，没有任何一方在视觉上占据优势地位，这种镜头常用于表现角色之间的对话或互动，强调彼此的平等关系
客观视角	平视镜头还能够传递一种客观、中立的视角，使观众感受到影片在某些情境下的真实和自然，没有刻意的夸张
营造现实感	由于平视镜头与人类自然的观看视角一致，因此它能够带给观众一种强烈的现实感和亲切感，仿佛他们就在场景中，直接参与角色的经历。这种镜头常用于表现日常生活场景，增强影片的真实感和代入感
突出自然与平静	平视镜头常用于表现故事中的日常生活或平静的场景，没有任何特殊的视觉效果或角度处理，镜头语言显得自然、朴素。例如，在描写家庭生活或友谊的场景时，平视镜头能够突出生活的平凡和温馨，营造出一种舒适的氛围

图 2-16　平视镜头的表达效果

平视镜头因其贴近生活的特性，广泛应用于多种场景之中。

① 对话与情感交流

在电影和电视剧中，平视镜头广泛用于对话场景。这种视角能够使观众自然地参与到角色的交流中，不仅能够观察到角色的面部表情和微妙反应，还能够理解他们之间的关系和情感变化。

在拍摄家庭类型的电影时，会使用大量的平视镜头，让电影更具现实感、亲切感。图2-17所示为一家人吃饭时的场景。

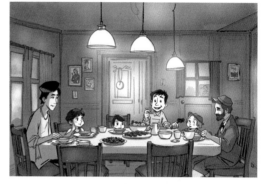

图2-17　一家人吃饭时的场景

② 现实主义与纪实风格

平视镜头常用于纪实风格的电影和电视节目中，具有一种真实的、未加修饰的视觉效果。例如，在纪录片或以现实主义为主的影片中，导演使用平视镜头来展现日常生活的细节，使观众感到他们正处于真实世界的一部分。

纪录片《北方的纳努克》拍摄了因纽特人的生活日常，在其中广泛使用平视镜头，记录真实的场景。图2-18所示为纪录片《北方的纳努克》拍摄的因纽特人捕猎时的平视镜头。

图2-18　《北方的纳努克》中的平视镜头

③ 教育与新闻报道

在新闻报道和教育节目中，平视镜头常用于与观众交流或传递信息，确保信息的清晰传达。主持人或讲解者面对摄像机，通过平视镜头与观众进行"面对面"的交流，营造出一种直接、可信的沟通感。

2.2.3　俯视镜头

扫码看视频

俯视镜头（High-Angle Shot）是一种常见的镜头类型，指将摄像机置于被摄对象的上方，从上向下俯拍。这种拍摄角度使得被摄对象在画面中显得较小，常用于强调角色或场景的脆弱、弱势或被动状态。俯视

镜头在电影、电视剧、广告及其他视觉媒体中运用广泛，具有丰富的叙事与表达功能。

俯视镜头的表达效果主要体现在以下几个方面。

① 视觉上的压迫感

由于俯视镜头是从高处向下拍摄的，被摄对象在画面中显得较小、孤立。这种视角能够传递出一种压迫感，使观众能够从视觉上感受到角色处境的艰难，增加情节的张力和观众的情感共鸣。例如，当角色面临巨大的挑战或威胁时，如深陷困境、孤立无援、面对强敌等，导演往往会采用俯视镜头来突出角色的无力感与绝望，如图2-19所示。

图 2-19　俯视镜头画面效果

通过俯视镜头，导演巧妙地构建出一种视觉上的距离感与压迫感，让观众仿佛站在了一个更为宏观、更能掌控全局的立场上，从而直观地感受到角色所处的困境与面临的挑战。

② 凸显场景的广阔与复杂

在叙事中，俯视镜头常用来暗示角色的劣势地位或即将面临的挑战。通过这种角度，观众能够从视觉上感受到角色处境的艰难，增加情节的张力，引发观众的情感共鸣。

俯视镜头能够展现场景的广阔和复杂性，尤其是在表现大型场面或全景时，俯视镜头可以清晰地展示出画面的纵深感和空间布局。此外，俯视镜头还可以通过对比角色与周围环境的大小，突出角色的渺小和孤立感。

这种手法在表现人类在自然或社会环境中的微不足道时，具有强烈的视觉冲击力。例如，在战争场景或大型建筑物内部的镜头中，俯视镜头能够帮助观众更好地理解场景的结构和布局，如图2-20所示。

图 2-20 俯视镜头展现场景和结构

③ 增加叙事的紧张与不安感

俯视镜头常用于悬疑或惊悚片中，以增强紧张和不安的氛围。由于观众通常不习惯从高处俯视，因此俯视镜头能够营造出一种不稳定和危险的感觉，使观众对接下来的情节发展产生焦虑感。例如，在人物即将面对危险或做出关键决策时，使用俯视镜头能够有效地增加场景的戏剧性和紧迫感，如图2-21所示。

图 2-21 俯视镜头表现紧迫感

2.3　镜头运动

镜头不仅仅是以固定的视角拍摄的画面，它也是一种动态的叙事工具。运动的镜头可以引导观众的注意力，强化情感表达，甚至改变叙事节奏和场景的氛围。无论是轻柔的推拉镜头、快速的追踪镜头，还是简单的摇移或升降镜头，每种镜头运动都能赋予画面独特的视觉效果和叙事力量。本节主要介绍不同的镜头运动及其表达效果。

2.3.1　推镜头

扫码看视频

在绘制分镜头的过程中，推镜头（Push-in Shot）指的是摄像机从较远的地方向被摄对象缓慢移动，使得对象逐渐填满画面。通常在分镜头图板中通过箭头或摄像机运动符号来表示推镜头，这些符号展示了镜头如何从一个更宽广的场景（如中景或全景）逐步推进到更近的视角（如近景或特写）。这一运动不仅仅是空间上的靠近，也意味着观众将会更加专注于某个特定的细节或情感。

图2-22所示是一组推镜头效果，可以看到画面景别从远到近。

图 2-22　推镜头效果

推镜头的表达效果有很多，如图2-23所示。

情感聚焦	在绘制分镜头的过程中，推镜头常用于强调某个特定的情感或心理状态。通过逐渐拉近视角，推镜头可以将观众的注意力集中到角色的面部表情或重要物品上，强化情感共鸣。在分镜头图中，这种情感的逐步聚焦通常会通过多帧连续的推镜头展现，展示出从中景到近景的变化过程
营造紧张感	在分镜头中运用推镜头还能够逐步提升场景的紧张感。例如，在惊悚或悬疑场景中，绘制分镜头时可以表现镜头的缓慢推进，从宽阔的视野逐渐缩小至某个关键细节或人物的变化，营造出一种逐渐增强的压迫感
聚焦关键细节	当故事需要观众关注某个特定细节或物件时，推镜头就显得尤为重要。通过在分镜头图中标示出逐步推进的镜头运动，创作者可以有效地引导观众的视线。例如，推镜头可以从一个大场景开始，逐步聚焦到一个小物品上，如一把钥匙、一封信件等，从而暗示该物品在剧情中的重要性

图 2-23　推镜头的表达效果

2.3.2　拉镜头

扫码看视频

拉镜头（Pull-out Shot）是指摄像机从近处逐渐远离被摄对象，使得对象在画面中的比例逐渐缩小，最终展现出更广阔的环境或场景。拉镜头通常用于从一个特写或近景开始，逐步过渡到中景或远景，揭示更大的空间背景或为观众提供更为全面的场景理解。

下面是一组拉镜头效果，如图2-24所示，可以看到画面景别从近到远。

图 2-24　拉镜头效果

下面介绍拉镜头的表达效果。

① 表达疏离感或孤独感

拉镜头常用于表现角色的孤独感或疏离感。随着镜头的逐渐拉远，角色在画面中的比例不断缩小，周围的空间逐渐扩大，这种变化可以传达出角色与环境的

疏离或心理上的孤立。在绘制分镜头时，这种效果可以通过逐帧展示拉远过程来体现，从而让观众更深刻地感受到角色内心的状态。

② 提示环境或背景

拉镜头可以有效地揭示角色所在的环境或背景，特别是当影片需要从一个特写或近景过渡到更广阔的场景时。通过逐渐拉远镜头，分镜头图板可以表现出角色与其所处环境之间的关系，提供更多的视觉信息。例如，从一个角色的特写逐步拉远，可以展示出他所处的房间、城市甚至是整个世界的轮廓，从而帮助观众更好地理解场景背景。

③ 营造神秘感或期待感

在某些情况下，拉镜头也可以用于制造神秘感或增强期待。例如，在影片的高潮部分，拉镜头可以通过逐步拉远展现出一个突然变得空旷或出乎意料的场景，从而增强观众的好奇心理和期待感。这种分镜头常见于戏剧性或悬疑性的情节设计中。

2.3.3 摇镜头

扫码看视频

摇镜头（Pan Shot）是通过固定摄像机的位置，让镜头左右或上下平移来拍摄场景的镜头类型。摇镜头包括水平方向的摇镜头（水平摇）和垂直方向的摇镜头（垂直摇）。这种镜头通常用于跟随运动的物体，展示宽阔的场景，或者缓慢揭示新的画面元素。

水平摇镜头是指保持摄像机机位固定不动，镜头在水平方向左右移动，图2-25所示为车辆撞击运动轨迹。

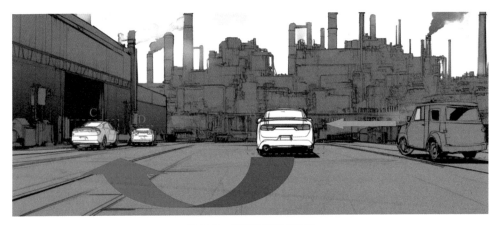

图 2-25　车辆撞击运动轨迹

在图2-25中，蓝色箭头为撞击车辆运动轨迹，红色箭头为被撞车辆运动轨迹，镜头需要在中心机位，依照景框中ABCD的顺序，依次将画面纳入镜头。这种有镜头示意的分镜头没有标准的画法，用户可以自己设计表达方法，只要表意清晰即可。

垂直摇镜头是指保持摄像机机位固定不动，镜头在垂直方向上下移动，可以用于拍摄跳水等画面。摇镜头在影片和视频制作中具有多种表达效果，如图2-26所示。

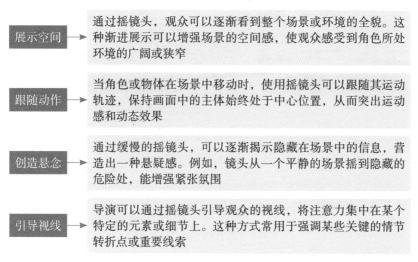

图 2-26　摇镜头的表达效果

◎ 专家提醒

在使用摇镜头时，需注意节奏控制。如果摇摄过快，可能会让观众感到晕眩或失去焦点；如果过慢，可能会影响叙事节奏，导致观众失去兴趣。因此，摇镜头的使用应根据故事需求、节奏感和情感氛围来精确调整。

2.3.4 移镜头

扫码看视频

移镜头（Tracking Shot or Dolly Shot）是指将摄像机固定在轨道、移动平台或手持设备上，沿着一定的路线移动拍摄的镜头。移镜头可以向前、向后、横向或在某一复杂的路径上移动，以跟随角色或展示环境。这种镜头强调的是摄像机自身的运动，而不是镜头内部的变动。

以拍摄运动中的车辆为例，摄像机要与被摄车辆平行且同时运动，如图2-27所示。

图 2-27　摄像机要与被摄车辆平行

　　图中景框内为被摄主体，想要拍摄驾驶室内的画面，搭载摄像机的车辆必须保持相同的车速同步前进。

　　移镜头的使用在电影和视频制作中具有以下几种常见的表达效果，如图2-28所示。

强化空间感	通过摄像机的移动，移镜头能够展示场景的空间关系和环境细节。这种方式可以让观众更深入地感知场景的立体性和层次感
跟随角色	移镜头通常用于跟随角色的运动，使观众与角色"同行"，产生一种临场感和参与感。例如，在角色行走或跑步时，使用移镜头能有效保持画面中的人物在中心位置
增强紧张感	移镜头可以通过移动摄像机来创造紧张或戏剧性的氛围。例如，向前移镜头能够逐渐拉近镜头与角色之间的距离，放大情感冲突；向后移镜头则可以拉开距离，增强角色的孤立感
引导观众视线	导演可以通过移镜头来引导观众的注意力，从一个元素转向另一个元素，或者逐渐揭示新的信息。这种方法常用于营造戏剧性的揭示效果或缓慢引出关键情节

图 2-28　移镜头的表达效果

　　移镜头最常应用于以下两个方面。

① 场景探索

在复杂的场景中，移镜头可以带领观众探索环境。例如，在进入一个大型场景时，摄像机可以沿着建筑物、街道或自然景观移动，逐渐揭示环境的全貌。

② 动作场景中的动态表现

在追逐、战斗等高速运动的场景中，移镜头能够通过平稳的移动追踪动作，保持观众对画面的关注，同时增强场景的紧张感和流畅感。

◎ 专家提醒

使用移镜头时需要注意保持摄像机的平稳移动，以避免画面晃动或失去焦点。同时，移动的速度和节奏要与情节的节奏相协调，以确保镜头运动与叙事需求相符。过快的移动可能会让观众感到不适或无法跟随剧情，过慢则可能会导致节奏拖沓。

2.3.5 跟镜头

扫码看视频

跟镜头（Tracking Shotor，Dolly Shot）是指摄像机随着被摄主体的移动而平行或相对移动的拍摄手法。摄像机通常被安装在移动装置上（如滑轨、推车、Steadicam稳定器等），并随着被摄主体的运动进行同步跟随拍摄。其核心目的是保持主体在画面中的构图稳定，同时展现场景的纵深感或动态变化。

跟镜头的使用在电影和视频制作中具有以下几种常见的表达效果，如图2-29所示。

增强动态感	跟镜头能够赋予画面强烈的动态感，特别是在角色或物体处于运动状态时。跟镜头可以使观众感受到身临其境的紧张感或兴奋感
增强沉浸感	通过保持被摄主体在画面中的相对位置稳定，跟镜头可以帮助观众更深入地进入故事情节，仿佛他们就在场景中随同角色一同运动
展示场景环境	跟镜头往往能展示被摄主体周围的环境，从而为观众提供更多的背景信息。这种效果在描绘复杂的场景或表现场景变化时尤为有效
凸显情感	当跟镜头缓慢移动时，常用于突出角色的情感变化，特别是在角色独自走在长廊或空旷的场地时，给人一种孤独或深思的感觉

图2-29 跟镜头的表达效果

2.3.6 升降镜头

扫码看视频

升降镜头（Crane Shot or Elevator Shot）是指将摄像机安装在升降机、起重机或其他垂直运动装置上进行上下移动拍摄的镜头。这种

镜头能够在不改变摄像机角度的情况下，垂直移动来改变画面的高度和视角，常用于展示场景的高度差异或表现从高处俯视到低处仰视的变化。

下面展示使用升降镜头拍摄画面前绘制的分镜头，如图2-30所示。

图 2-30　使用升降镜头拍摄分镜头画面

图中可见摄像机的运动轨迹，向上为升镜头，向下为降镜头，互为一个镜头起终点。升降镜头在影视制作中具有多种表达效果，如图2-31所示。

展示场景的全貌	通过从低处向上升镜头，摄像机可以逐渐揭示整个场景的全貌，尤其适用于大型场景或需要展示高度差异的环境。例如，从地面向上升至天空，展示城市天际线或自然景观
表现权威和弱势	通过升降镜头，可以营造特定的情感氛围。向上升镜头可以表现角色的权威感或逐渐显现的重要性；而向下降镜头则可以表现角色的脆弱、孤独或被压制的感觉
增强戏剧性	升降镜头能够通过改变视角来增强戏剧性效果。例如，从高处向下看可以表现角色的孤立感或面临的巨大压力，而从低处向上看则可以增强角色的崇高感或某个物体的威慑力
创造流畅的视觉体验	升降镜头通常用于创建流畅的视觉过渡，从一个场景平滑过渡到另一个场景。例如，摄像机可以从地面升到空中，接着转场到新的场景，这样可以无缝连接两个画面，创造出连续的视觉体验

图 2-31　升降镜头的表达效果

◎ 专家提醒

在分镜头脚本中，升降镜头通常以垂直箭头和注释来标记摄像机的移动方向和高度变化。分镜头图中还会展示摄像机的起始和结束位置，以及镜头移动的速度和节奏。对于复杂的升降镜头，可能需要多张分镜图来表现镜头的移动过程和视角变化。

2.4　镜头视角

在影视创作中，镜头视角不仅是捕捉画面的工具，更是叙事的关键力量。通过巧妙地选择和运用不同的镜头视角，导演和摄影师能够引导观众的情感，强调故事的核心元素，甚至在无声的画面中传递丰富的内涵。镜头视角的变化，决定了观众如何解读一个场景，感受角色的情感，以及理解整个故事的脉络。本节主要介绍不同视角的含义及其表达效果。

2.4.1　主观视角镜头

扫码看视频

主观视角镜头（Point-of-View Shot，POV Shot）是指摄像机模拟角色视角拍摄的镜头，观众仿佛通过角色的眼睛看到场景。主观视角镜头通常以角色的眼睛为中心，使观众直接体验角色看到的画面，增强观众的代入感，更易产生情感共鸣。

在主观视角镜头开始前，往往会给人物的眼睛一个近景或特写，交代清楚镜头的连接关系，如图2-32所示。

图 2-32　主观视角镜头效果

从第一张图片中可以看到，人物的眼睛里有灯光，下一个镜头切换到亮着车灯的车，这样的镜头切换非常合理，并且给观众一种感觉，即这是上一个镜头里的眼睛看见的场景。在设计分镜头时，要考虑镜头的连接关系，尤其是主观视角镜头，需要给观众代入感。

主观视角镜头的代入感强，在影视作品的制作中应用广泛。图2-33所示为主观视角镜头的表达效果。

增强代入感	通过让观众"看到"角色所见，主观视角镜头能让观众更深刻地感受到角色的情绪和心理状态。这种镜头形式可以在紧张、恐怖或情感丰富的场景中增强观众的紧张感和参与感
传达角色的心理	主观视角镜头不仅是视觉上的模仿，还能传递角色的内心状态。例如，当角色感到紧张或恐惧时，镜头可能会出现抖动、晃动或视线模糊等效果，以加强情绪的表达
制造悬念与惊悚感	在悬疑或惊悚影片中，主观视角镜头可以让观众与角色共同面对未知的危险或谜团。这种镜头可以制造一种角色被监视或跟踪的紧张氛围，使观众与角色一起经历恐惧和焦虑
角色与环境的关系	主观视角镜头也可以用来展示角色与环境的互动，比如角色如何看待周围的世界，或者环境如何影响角色的行为与决策

图 2-33　主观视角镜头的表达效果

2.4.2　客观视角镜头

扫码看视频

客观视角镜头（Objective Shot）是指摄像机以第三者的视角来拍摄的镜头类型，观众以"旁观者"的身份观看故事的发生与发展。这种镜头不代表任何角色的视角，而是站在一个外在的、全知全能的视角下展现故事情节，通常是最常用的镜头类型。

客观视角镜头的效果主要体现在以下几个方面。

① 展现全局

客观视角镜头可以提供一个完整的场景视图，展示角色与环境、角色与角色之间的关系。它有助于观众更全面地了解故事背景和情节的整体发展。

② 保持距离感

这种视角保持了观众与故事之间的距离，使观众能够客观、冷静地分析和理解情节。与主观视角镜头不同，客观视角不带有情感倾向，而是提供了一种中立的观察方式。

③ 情感的客观表现

客观视角镜头可以通过展示角色的行为、对话和环境来间接地表现情感，而不是通过角色的内心世界或主观体验。这种镜头手法使观众能从更宽泛的角度来理解角色的动机和情感。

④ 叙事的平衡性

客观视角镜头能够在多个角色之间切换，提供多角度的叙事。它可以均衡地展示故事中的每一个元素，确保叙事的完整性和连贯性。

客观视角镜头在影视剧场景中的应用也比较多，如图2-34所示。

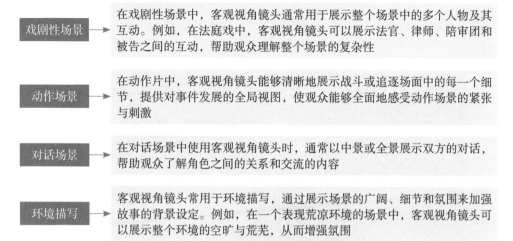

戏剧性场景　在戏剧性场景中，客观视角镜头通常用于展示整个场景中的多个人物及其互动。例如，在法庭戏中，客观视角镜头可以展示法官、律师、陪审团和被告之间的互动，帮助观众理解整个场景的复杂性

动作场景　在动作片中，客观视角镜头能够清晰地展示战斗或追逐场面中的每一个细节，提供对事件发展的全局视图，使观众能够全面地感受动作场景的紧张与刺激

对话场景　在对话场景中使用客观视角镜头时，通常以中景或全景展示双方的对话，帮助观众了解角色之间的关系和交流的内容

环境描写　客观视角镜头常用于环境描写，通过展示场景的广阔、细节和氛围来加强故事的背景设定。例如，在一个表现荒凉环境的场景中，客观视角镜头可以展示整个环境的空旷与荒芜，从而增强氛围

图 2-34　客观视角镜头在影视剧场景中的应用

2.4.3　反应镜头

反应镜头（Reaction Shot）是指在一个场景中，切换到角色的面部或肢体以捕捉他们对事件、对话或其他动作的即时反应的镜头。这种镜头通常紧随事件镜头（Action Shot）之后，用于展示角色对所发生事件的情感或心理反应。

扫码看视频

下面介绍反应镜头的表达效果，如图2-35所示。

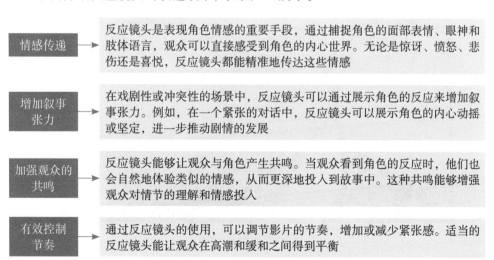

情感传递　反应镜头是表现角色情感的重要手段，通过捕捉角色的面部表情、眼神和肢体语言，观众可以直接感受到角色的内心世界。无论是惊讶、愤怒、悲伤还是喜悦，反应镜头都能精准地传达这些情感

增加叙事张力　在戏剧性或冲突性的场景中，反应镜头可以通过展示角色的反应来增加叙事张力。例如，在一个紧张的对话中，反应镜头可以展示角色的内心动摇或坚定，进一步推动剧情的发展

加强观众的共鸣　反应镜头能够让观众与角色产生共鸣。当观众看到角色的反应时，他们也会自然地体验类似的情感，从而更深地投入到故事中。这种共鸣能够增强观众对情节的理解和情感投入

有效控制节奏　通过反应镜头的使用，可以调节影片的节奏，增加或减少紧张感。适当的反应镜头能让观众在高潮和缓和之间得到平衡

图 2-35　反应镜头的表达效果

图2-36所示是一组反应镜头。其中有看到一个事件镜头，即一名年轻男子在舞台上唱歌；下面接一个反应镜头，即一名年长的男人在台下听歌，并且表情略带不满。反应镜头展现了做出表情的人对上一事件的态度，能够引发观众的联想。

图 2-36　一组反应镜头

下面列举常见的几种反应镜头的实际应用场景，如图2-37所示。

对话场景	在对话场景中，反应镜头是表现双方或多方交流情感的关键。通过展示每个角色的反应，观众可以了解对话的情感深度和潜在的意义。例如，在法庭辩论中，反应镜头可以展示陪审团或被告对辩词的反应，增强戏剧性效果
动作场景	在动作场景中，反应镜头可以展示角色对突发事件的反应，比如惊讶、恐惧或决心等。这种镜头有助于增强场景的紧张感，增加情感层次
揭示情感转变	反应镜头可以用于表现角色的情感转变或心理变化。通过连续的反应镜头，观众可以看到角色从惊讶到愤怒、从困惑到理解等一系列情感变化，从而更好地理解角色的发展
建立角色关系	通过反应镜头，导演可以展示角色之间的关系和互动。比如，在爱情场景中，一个角色对另一个角色的微笑或触碰的反应可以传达出他们之间的亲密关系

图 2-37　反应镜头的实际应用场景

2.4.4　过肩镜头

扫码看视频

过肩镜头（Over-the-Shoulder Shot，OTS）是指摄像机从某一角色肩膀的后方进行拍摄，通常能看到部分角色的后脑和肩膀，同时画面中还包括另一个角色或场景。这个镜头主要用于对话或互动场景中，通过展示两个角色的空间关系来加强互动感。

过肩镜头可以根据焦距和拍摄方式的不同分为几种主要类型，下面介绍常见的两种。

① 正常过肩镜头

正常过肩镜头通常使用中等焦距（如50mm左右）拍摄，摄像机的位置较接近被摄对象，画面中包含一部分前景角色的肩膀和后脑，背景的角色或场景清晰可见。下面介绍正常过肩镜头的表达效果，如图2-38所示。

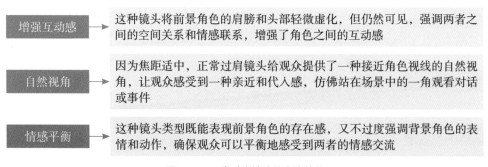

增强互动感	这种镜头将前景角色的肩膀和头部轻微虚化，但仍然可见，强调两者之间的空间关系和情感联系，增强了角色之间的互动感
自然视角	因为焦距适中，正常过肩镜头给观众提供了一种接近角色视线的自然视角，让观众感受到一种亲近和代入感，仿佛站在场景中的一角观看对话或事件
情感平衡	这种镜头类型既能表现前景角色的存在感，又不过度强调背景角色的表情和动作，确保观众可以平衡地感受到两者的情感交流

图 2-38　正常过肩镜头的表达效果

下面展示的是一组常见的过肩镜头，如图2-39所示，展示了人物的位置关系和环境，可以看出人物之间的互动。

图 2-39　一组常见的过肩镜头

② 远摄过肩镜头

远摄过肩镜头使用长焦镜头（如85mm以上）进行拍摄，摄像机的位置距离前景角色较远，画面中的肩膀和头部占据较大的部分，同时背景角色被压缩得更近。下面介绍远摄过肩镜头的表达效果，如图2-40所示。

压缩空间	▶	长焦镜头的压缩效果使得画面中的前景和背景角色看起来离得更近，这种空间压缩效果可以增加角色之间的紧张感或亲密感，特别适用于强调两者之间的冲突或深刻的情感联系
突出背景角色	▶	由于长焦镜头的景深较浅，前景角色的肩膀会被强烈虚化，而背景角色则更加清晰和突出，这使观众的注意力更多地集中在背景角色的表情和动作上，强化了其在场景中的重要性
增加戏剧性	▶	远摄过肩镜头能够通过夸张的视觉效果和空间压缩来增强场景的戏剧性，适用于突出角色内心变化或复杂情感的场景

图 2-40　远摄过肩镜头的表达效果

下面展示的是一组远摄过肩镜头，如图2-41所示，此时看到的画面所框中的部分是人物的肩膀以上，远摄镜头加上紧凑的构图，让画面人物显得更加亲密。

图 2-41　一组远摄过肩镜头

下面介绍选择过肩镜头要考虑的因素，如图2-42所示。

场景情感氛围	如果场景的情感氛围较为轻松或中性，可以选择常见的过肩镜头，以自然的视角展示角色之间的对话和互动。而在紧张、冲突或情感深刻的场景中，远摄过肩镜头更能传达出压迫感
角色关系	常见的过肩镜头适合表现平等或普通的角色关系，而远摄过肩镜头则更适合表现权力差异、紧张关系或心理优势的角色互动行为
画面构图	常见的过肩镜头的构图较为传统，适合大多数对话和互动场景；而远摄过肩镜头的构图则需要更加精细的设计，以确保前景和背景角色的视觉平衡和焦点控制
拍摄距离	常见的过肩镜头需要在较近的距离内拍摄，以确保能够清晰地展现主要角色的面部表情和细节。但同时也要注意不要过于贴近，以免产生压迫感
视角选择	过肩镜头的视角选择对观众的情感投入有很大影响，通过调整镜头的角度、焦距和景深等参数，可以强化或弱化画面中的情感表达

图 2-42　选择过肩镜头要考虑的因素

本章小结

本章详细解析了影视制作中的画面景别、镜头角度、镜头运动及镜头视角等关键元素。通过学习不同景别的运用，读者能够掌握如何通过画面构图传递信息、营造氛围；学习镜头角度的应用则让读者理解如何通过视角变化影响观众的情感；对镜头运动的探讨则揭示了动态画面的表现力；而对镜头视角的解析则深化了对叙事手法和观众代入感的理解。本章内容对提升读者影视鉴赏能力和创作技巧具有重要作用。

课后习题

鉴于本章知识的重要性，为了帮助读者巩固理论知识基础，设置课后习题如下。

1. 设想一个电影场景，描述你会如何运用全景镜头来展现环境，以及如何通过中景镜头和近景镜头来推进情节和刻画人物。

2. 在讲述一个冲突场景时，你会选择哪种镜头角度（仰视、平视、俯视）来增强紧张感或揭示人物关系？为什么？

第 3 章　镜头画面概览

　　在影视故事的叙述中，分镜头不仅是故事框架的骨架，更是视觉艺术的精髓。画面元素和构图的巧妙运用能够显著提升分镜头的叙事效果。画面元素如光影、色彩、道具，以及不同构图的画面呈现效果，共同决定了观众如何感知和理解故事。本章主要探讨分镜头画面元素和构图的关键原则，揭示它们如何在视觉叙事中发挥作用。

3.1 分镜头画面元素

分镜头中的画面元素，不仅包括角色和场景，还涵盖了光影、色彩、构图等细节，这些元素共同作用，为观众提供了不同的视觉体验，引发了各种情感共鸣。通过合理的设计和运用，这些画面元素可以为故事增添深度和层次感，使观众在不知不觉中沉浸于故事的世界之中。本节主要介绍分镜头画面元素的具体内容。

3.1.1 角色和场景

扫码看视频

在影视和动画制作中，角色和场景是构建故事的两大基石。角色赋予故事以生命，他们的个性、动机和情感驱动着叙事的发展；而场景则为角色提供了一个存在和互动的空间，定义了故事的氛围和背景。

角色与场景往往是相辅相成的：一个精心设计的场景不仅能增强角色的形象，还能通过视觉元素传达潜在的信息和情感；同样，角色的行动和反应也能赋予场景更多的意义和层次。下面介绍具体的内容。

① 角色

一个典型的视觉形象能够加深观众对影片的印象。通过不同角色的外观设计，可以清晰地传达出他们各自独特的性格。例如，当人们提到女特工时，就会联想到干练的姿态、紧身的黑色连体衣，以及她们那冷酷的表情。图3-1所示为在OneStory中创建的角色形象。

图 3-1　在 OneStory 中创建的角色形象

　　此外，还可以通过颜色选择来突出角色在场景中的重要性或与环境的关系。比如，主角尽可能使用鲜明的颜色，而反派角色可以使用较暗的色调；角色的轮廓也会影响到观众对角色的第一印象，尖锐的轮廓可能会让主角看起来更具威胁性，而圆润的线条可能传递出友善和温暖。

　　下面展示同一物种的不同形象，一个是温暖色调，线条圆润可爱的角色形象；一个是较暗色调，线条较锐利的角色形象，如图3-2所示。

图 3-2　同一物种的不同形象呈现

　　② 场景

　　场景图是一种用于探索和传达视觉创意的图像。人们通常在项目的早期阶段创作场景图，用于设定故事世界的视觉风格、情感基调和设计方向。它展示了场景的物理布局、环境细节、道具摆放、光影效果等内容，帮助团队成员了解场景的整体氛围和结构。

　　下面展示一组场景设计图，如图3-3所示。

图3-3　一组场景设计图

在进行场景设计时，需要涵盖以下内容。

（1）场景布局图：展示场景的总体布局，包括空间的大小、形状、各部分的位置等。这通常是俯视图或透视图，帮助团队理解场景的整体结构和比例。

（2）建筑和地形设计：涉及场景中建筑物、地形、道路等元素的设计，确保它们与场景的整体风格和功能需求相匹配。

（3）道具设计图：详细展示场景中使用的各种道具，如家具、工具、车辆等。这些道具的设计要与场景的主题和时代背景相符。

（4）纹理和材质：展示场景中不同表面的材质效果，如墙壁的砖块、地面的木质或石材纹理等，帮助团队在制作中准确呈现场景的质感。

（5）自然元素：包括树木、河流、山脉、天气效果（如雾气、雨雪等）等自然元素的设计，确保它们与场景的整体氛围和叙事需求相一致。

（6）环境氛围与天气：通过颜色、光线、材质等设计手段，塑造特定的情感基调和氛围，如阴暗的森林、明亮的城市街道、荒凉的沙漠等。

（7）镜头视角：场景设计图通常包括不同的视角展示，以确保从多个角度

看，场景都符合视觉和叙事要求，帮助导演和摄像团队规划镜头运动和构图。

（8）前景、中景、背景的层次：在设计场景时，需要考虑前景、中景、背景之间的关系，以增强场景的纵深感和空间感。

3.1.2　光影效果

扫码看视频

光与影的运用可以塑造场景的氛围、突出视觉焦点、增强画面的层次感，甚至传达隐含的叙事信息。无论是通过柔和的光线营造温馨的氛围，还是利用强烈的对比制造紧张感，光影效果始终是视觉叙事中不可或缺的一部分，下面介绍具体的内容。

三点照明（Three-Point Lighting）是一种经典的照明技术，广泛应用于电影、电视、摄影，以及其他视觉媒体中。它通过使用3个主要的光源来照亮主体，旨在提供均匀的照明，塑造主体的立体感，并控制阴影和反光。图3-4所示为三点照明布光位置图。

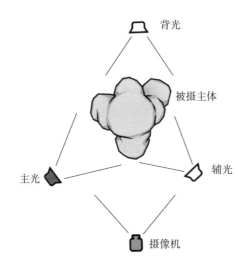

图3-4　三点照明布光位置图

① 主光（Key Light）

主光是最主要的光源，通常设置在被摄主体的前侧上方，用来照亮被摄主体的主要部分，与相机和主体形成一个角度（45度左右）。主光决定了主体的主要亮度、对比度和阴影的形成，塑造了主体的基本形状和轮廓，它是三点照明系统中最强的光源。

② 辅光（Fill Light）

辅光通常放置在主光的对侧，与相机和主体形成一个较小的角度，并且通常位于主光的下方，用于填补由主光产生的阴影，降低对比度和阴影的硬度，使画面的光照更加均匀，同时保持主体的立体感。

③ 背光（Back Light）

背光（或称轮廓光、发光光）通常放置在主体的背后上方，直接对着相机，从主体的后侧照射，突出主体的轮廓，使其从背景中脱颖而出，增强画面的深度和空间感。

下面依次展示单独使用主光、辅光、背光的效果，如图3-5所示。

图 3-5　单独使用主光、辅光、背光的效果

将3种光源组合在一起，形成三点布光效果，如图3-6所示。

图 3-6　三点布光效果

下面介绍制作三点布光分镜头效果的方法。

步骤01 打开Storyboarder软件，进入主界面，在其中单击Create New Storyboarder（创建新的故事板）按钮，弹出相应的对话框，单击Create a blank（创建一个空白）按钮，如图3-7所示。

图 3-7　单击 Create a blank 按钮

步骤02 执行操作后，弹出What Aspect Ratio?（什么宽高比）对话框，在其中选择16：9选项，如图3-8所示，创建一个高清标准格式的画布。

图 3-8　选择 16：9 选项

步骤 **03** 执行操作后，弹出New Storyboard（新故事板）对话框，在其中设置项目文件的存储位置和名称，单击Create（创作）按钮，如图3-9所示。

步骤 **04** 执行操作后，弹出Loading 3.1.2（加载）提示框，如图3-10所示，等待片刻即可。

图 3-9　单击 Create 按钮　　　　　　　　图 3-10　弹出 Loading 3.1.2 提示框

步骤 **05** 进入Storyboarder创作面板，在右侧的Shot：1A（分镜头1）面板中，单击Shot Generator（自动生成镜头）下的画面框，如图3-11所示。

图 3-11　单击 Shot Generator 下的画面框

步骤 06 执行操作后，打开Shot Generator（自动生成镜头）窗口，单击Add Object（添加对象）按钮，在画面中添加一个立体图像，在左下角的面板中单击按钮，在弹出的下拉列表框中向下滑动，选择Tree Bushy（茂密的树）选项，执行操作后，在画面中显示了树的模型，如图3-12所示。

图 3-12　在画面中显示了树的模型

步骤 07 单击Add Light（添加灯光）按钮，如图3-13所示，在画面中添加主光。

步骤 08 在左上角的调整位置面板中，将鼠标指针移至Light 1（灯1）上，长按鼠标左键，拖曳Light 1（灯1）至树的左侧大约45度角位置，如图3-14所示。

图 3-13　单击 Add Light 按钮　　　　图 3-14　拖曳 Light 1 至树左侧

步骤 09 调整灯上的方向圈，如图3-15所示，为树打上合适的主光。

步骤 10 在左下角的Light 1 Properties（灯1属性）面板中，单击Intensity（强度）右侧的三角按钮，调整数值为0.80，如图3-16所示，让灯光更亮。

图 3-15　调整灯上的方向圈

图 3-16　调整数值为 0.80

步骤 11 单击Add Light（添加灯光）按钮，在画面中添加辅光，在左上角的调整位置面板中，将鼠标指针移至Light 2（灯2）上，长按鼠标左键，拖曳Light 2（灯2）至树的右侧大约45度角的位置，如图3-17所示。

步骤 12 调整灯上的方向圈，为树打上合适的辅光，在左下角的Light 2 Properties（灯2属性）面板中，单击Intensity（强度）左侧的三角按钮，调整数值为0.40，如图3-18所示，利用辅光打出明暗对比效果。

图 3-17　拖曳 Light 2 至树右侧

图 3-18　调整数值为 0.40

步骤13 单击Add Light（添加灯光）按钮 ☀，在画面中添加背光，在左上角的调整位置面板中，将鼠标指针移至Light 3（灯3）上，长按鼠标左键，拖曳Light 3（灯3）至树的正后方，如图3-19所示。

步骤14 调整灯上的方向圈，为树打上合适的背光，在左下角的Light 3 Properties（灯3属性）面板中，单击Intensity（强度）左侧的三角按钮，调整数值为0.13，如图3-20所示，让背光效果更具立体感。

图 3-19 拖曳 Light 3 至树正后方

图 3-20 调整数值为 0.13

步骤15 执行操作后，即可制作完成三点布光效果，如图3-21所示，可以看见在灯光下，树的明暗分明，有层次感。

图 3-21 制作完成三点布光效果

光影的叙事功能有很多，如图3-22所示。

69

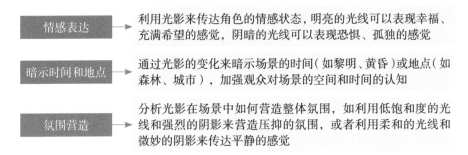

图 3-22　光影效果的叙事功能

3.1.3　画面色彩

色彩的选择和搭配能够直接影响观众的情绪反应，营造场景的氛围，并为故事增添深度与层次。通过色彩，创作者可以在无声的画面中传递复杂的信息，暗示角色的内心世界，或者预示剧情的发展方向，下面介绍具体的内容。

扫码看视频

色彩是一种隐形的语言，潜移默化地影响观众的观感和理解，它不仅是视觉美学的一部分，更是传递情感、构建氛围和加强叙事的重要工具。下面介绍不同的色彩对画面的影响，如图3-23所示。

图 3-23　不同的色彩对画面的影响

色彩是营造情感氛围的关键工具。例如，温暖的色调可以营造温馨、幸福的氛围，而冷色调则可以营造紧张、孤独的感觉；蓝色调通常用于营造孤独、犹豫的氛围，红色调往往充满活力，甚至在某些时刻象征着预警和危险。

下面是一组红色和蓝色场景的对比图，如图3-24所示，可以看出蓝色画面中的人物更具忧郁气质，而红色画面中的人更具开朗与活泼的气质。

图3-24　一组红色和蓝色场景的对比图

3.1.4　透视

在分镜头画面的创作中，透视不仅是呈现空间关系和深度感的重要手段，更是引导观众视线、增强叙事效果的关键元素。透视的运用可以赋予画面真实感和立体感，帮助观众在二维平面上理解三维空间的结构和层次。

扫码看视频

无论是通过线性透视展现远近关系，还是利用透视失真来制造视觉冲击，透视技巧始终在画面构图和故事传达中扮演着重要角色，下面介绍具体的内容。

① 一点透视

一点透视是最简单的透视类型，只有一个消失点。所有平行于视线的直线都会向这个消失点汇聚，而与视线垂直的线则保持平行，如图3-25所示。

图 3-25　一点透视示意图

一点透视通常用于表现正面场景，如走廊、道路或建筑物的正面。它能有效地表现物体从前景到远景的渐远感，常见于带有对称性和深度感的场景中。

② 两点透视

两点透视有两个消失点，通常位于视平线的两端。物体的垂直边保持垂直，而其他的线条分别向两个不同的消失点汇聚，如图3-26所示。

图 3-26　两点透视示意图

　　两点透视常用于表现物体的角度，如建筑物的转角、街道交会处或室内的角落。这种透视方法更常见于需要表现立体感和复杂空间结构的画面中。

　　③ 三点透视

　　三点透视在前两者的基础上增加了第三个消失点，这个消失点通常位于视平线上方或下方，用于表现高度或深度。物体的所有线条都会朝3个不同的消失点汇聚，如图3-27所示。

图 3-27　三点透视示意图

　　三点透视常用于表现仰视或俯视的场景，如高楼大厦的顶视图或从高处俯视街道。它能够表现出强烈的纵深感和高度变化。

3.2　分镜头构图

　　通过巧妙的构图，创作者能够引导观众的视线，强调特定的情节元素，并传递潜在的情感信息。构图的选择决定了观众如何感知场景的空间关系、角色的情感状态，以及故事发展的节奏。本节主要介绍不同的构图形式及其表达效果。

3.2.1　三分法构图

扫码看视频

　　三分法构图（Rule of Thirds）是一种经典的摄影和绘画构图技巧，它将画面用两条水平线和两条垂直线分成9个相等的区域，即将画面划分为3行3列的网格，并将画面中的重要元素或主体放置在这些线的交点上或这些线附近的区域，帮助创作者在视觉上安排画面元素，从而实现更加平衡和美观的构图。

下面是三分法构图的示意图，如图3-28所示。

图 3-28　三分法构图的示意图

三分法构图有着丰富的用途与效果，下面具体介绍。

① 增强画面的平衡感：通过将主体偏移到画面的1/3处，打破了传统中心构图的对称性，避免了画面过于呆板或单调。它让画面看起来更加自然和平衡，引导观众的视线沿着画面移动，而不仅仅停留在画面中心。

② 创造视觉兴趣点：将重要元素放置在三分线的交点处，可以让观众的视线更自然地集中在这些区域。这样做可以有效地引导观众注意到画面的重点，增强画面的视觉吸引力。

③ 增强画面的动感和空间感：三分法构图允许在画面中保留更多的背景或前景空间，从而在画面中创造出更强的纵深感和动感。例如，在拍摄人物时，将人物放在1/3处，可以留出更多的空间展示周围的环境，从而增强画面的故事性和空间感。

④ 平衡对称与不对称：虽然三分法构图不强调完全对称，但通过将主体和次要元素分别放置在不同的三分点上，可以在不对称中实现视觉上的平衡。这种平衡使画面既不显得刻板，又不显得混乱。

3.2.2　对称构图

对称构图（Symmetrical Composition）是将画面的主要元素放置在画面的中心轴线上，并确保画面两侧的元素在形状、大小、颜色和

扫码看视频

重量上大致相同，形成对称或镜像效果的构图方式。这种构图法强调画面的对称性，创造出一种视觉上的和谐与稳定感。

对称构图常用于建筑之中，如图3-29所示，图中建筑左右对称，具有规整的美感，通过水中倒影，还形成了垂直对称的效果，极大地凸显了建筑的主体地位，能够加强庄严肃穆的氛围，增强画面的仪式感。

图 3-29　对称构图示意图

对称构图有着丰富的用途与效果，下面具体介绍。

① 传递平衡与和谐：对称构图最大的特点是能创造出一种视觉上的平衡感。观众在观看这种构图时，会感到画面稳定、和谐，情绪上也会更加平静。这种平衡感尤其适用于表现宁静、庄重、正式或神圣的场景。

② 增强结构感与秩序感：对称构图可以清晰地展现出画面的结构和秩序，尤其是在拍摄建筑物、桥梁或其他人造结构时。通过突出建筑物的对称性，能够使观众更好地理解其设计的严谨性和美感。

③ 引导观众视线：对称构图常常以中心轴为导向，将观众的视线自然地引向画面的中心。这种构图能够有效地强调画面的主要元素或主体，使其在视觉上更具影响力。

④ 营造庄严的氛围：对称构图由于其稳定性和均衡性，常常被用于表现宗教场所、纪念碑或其他庄重场合。在这些场景中，对称构图可以营造庄严、肃穆的氛围，增强画面的仪式感和神圣感。

3.2.3 引导线构图

引导线构图（Leading Lines Composition）是一种利用画面中的线条（无论是实际存在的物理线条还是通过元素排列产生的视觉线条）来引导观众视线的构图技巧。这些线条可以是直的、曲的、斜的、水平或垂直的，甚至是隐含的线条，它们通常从画面的边缘或背景出发，延伸到画面的某个重要元素或焦点，帮助观众自然地将目光聚焦在特定的区域。

引导线构图最直接的用途就是引导观众的视线，帮助他们聚焦于画面的某个特定元素或焦点。通过使用引导线，特别是从前景延伸到背景的线条，创作者可以在二维平面上创造出强烈的三维空间感。

此外，引导线构图还可以帮助讲故事。通过将引导线延伸到画面的某个关键元素，创作者可以强调故事中的重要情节或角色。比如，一条蜿蜒的小路引导到远处的一座小屋，可以增强孤独感或神秘感。

下面介绍几种常见的引导线构图。

① 直线型

直线通常是最明显的引导线类型，如道路、桥梁、铁轨、墙壁或建筑物的边缘。这些线条往往从画面的边缘延伸到画面中心或焦点，直接引导观众的视线，如图3-30所示。

图 3-30　直线型引导线构图

② 曲线型

曲线则更为柔和，如河流、路径、山丘或人体的轮廓。这些线条不仅能引导观众的视线，还能给画面增添优雅气质和流动感，如图3-31所示。

图 3-31　曲线型引导线构图

③ 隐含线条型

隐含线条是通过画面中的物体排列或视线方向等间接形成的引导线。例如，一群人看向同一个方向，他们的视线就可以形成一条隐含的引导线。

④ 垂直线与水平线型

垂直线和水平线通常用于营造稳定性和秩序感，如建筑物的立柱、门框或地平线。这类线条可以引导视线到画面的上方或下方、左侧或右侧。

⑤ 对角线型

对角线引导线能够为画面增添动感和张力，如从画面的一角延伸到另一角的道路、栅栏或光影。这类线条常用于增强画面的动势，如图3-32所示。

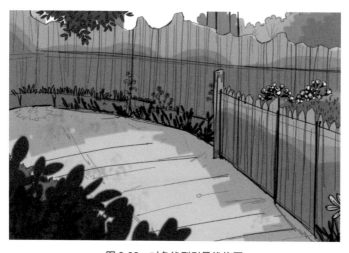

图 3-32　对角线型引导线构图

3.2.4 框架构图

框架构图（Framing Composition）是一种利用画面中的某些元素，如树木、窗户、门框、桥梁或其他物体，来构建一个"框"，将画面中的主要对象或焦点围绕在其中的构图方式。

这个框架可以是明确的、几何形的（如方形或圆形），也可以是柔和的、不规则的（如树枝或阴影），这种构图通过在画面内创建一个视觉框架，可以将观众的注意力集中到特定的区域或主体上，同时也能够增强画面的层次感和深度感。

下面介绍几种常见的框架构图类型。

① 自然框架型

利用自然界中的物体，如树木、山丘、岩石、树枝等，来形成一个天然的框架。自然框架通常具有柔和、不规则的形状，能为画面增添自然感和层次感，如图3-33所示。

图 3-33 自然框架型构图

② 人造框架型

使用人造物体，如窗户、门框、桥梁、栏杆等，来构建一个明确的框架。人造框架通常具有几何形状，能够为画面增加秩序感和结构感，如图3-34所示。

图3-34 人造框架型构图

③ 光影框架型

利用光影形成的对比或边界来"框"住主体。这种框架往往是隐性的，依靠明暗对比来引导观众的视线，如图3-35所示。

图3-35 光影框架型构图

3.2.5 三角形构图

扫码看视频

三角形构图（Triangular Composition）是指将画面中的主要元素或主体按照三角形的形式进行排列。这个三角形可以是正三角形、等腰三角形或者不规则三角形。三角形的底边通常位于画面的下方，顶部指向画面

上方，但也可以有其他排列方式。

三角形构图的特点是利用三角形的稳定性和对称性，来创造出一个具有视觉平衡感和引导性强的画面结构。

最常使用的三角形构图是人物对话时的位置关系，出现的三个人物通常呈三角形排布。图3-36所示为电影《公民凯恩》中的对话镜头，可以看见三个人的位置呈钝角三角形，钝角三角形的位置关系往往没有那么平衡，表现为一方的人物关系距离较远，图中还结合了框架式构图，可以透过窗户看见在窗外玩雪的孩子，在电影中象征着被困住的童年时光。

图 3-36　电影《公民凯恩》中的对话镜头

下面介绍三角形构图的用途与效果，如图3-37所示。

增强画面的稳定性	三角形构图最显著的特点就是稳定性。无论是正三角形还是等腰三角形，底部的宽边提供了一个坚实的基础，使整个画面显得稳固而不易倾斜。这种构图方式常用于表现静态场景或表达平和、庄严的情感
提供视觉引导	三角形构图能够有效地引导观众的视线。由于三角形的顶点往往会被置于画面的焦点位置，观众的视线会自然沿着三角形的边缘移动，最终集中在顶点处的主体上。这种视觉引导增强了画面的叙事性和主体的突出性
创造平衡感与和谐感	正三角形和等腰三角形因具有对称性，能够为画面带来强烈的平衡感和和谐感。这种构图常用于表现自然、建筑、静物等需要强调秩序和对称美的场景

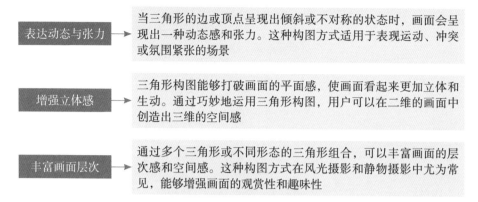

图 3-37 三角形构图的用途与效果

本章小结

本章深入探讨了分镜头画面中的元素与构图技巧,详细解析了角色设计、场景布局、光影运用、色彩搭配及透视原理对画面表现力的影响。通过三分法构图、对称构图、引导线构图、框架构图及三角形构图等多种构图方法的介绍,帮助读者掌握提升画面美感和叙事效率的关键技能。

学习本章内容后,读者将能更专业地设计分镜头,增强视觉叙事能力,在影视、动画及平面设计等领域打下坚实基础。

课后习题

鉴于本章知识的重要性,为了帮助读者巩固理论知识基础,设置课后习题如下。

1. 选择一个电影场景中的光影进行分析,探讨它是如何增强画面层次感和立体感的。

2. 设计一个采用三角形构图的分镜头,并说明其构图选择对画面效果的影响。

创作流程篇

第 4 章 创作剧本：AI 智能生成故事内容

分镜头脚本乃至整个电影或动画制作的创作弧线，始终是以故事为基础的。因此，在正式创作分镜头之前，用户需要先创作一部富有表现力的故事剧本，从而在对其进行图像化时使画面视觉张力更大。本章主要介绍如何登录并使用Kimi和文心一言两个AI工具，辅助用户创作出让人眼前一亮的故事剧本，为后面的分镜头设计打下基础。

4.1 Kimi 在剧本创作中的应用

Kimi作为一款智能生成工具，正在改变剧本创作的传统方式。用户可以借助Kimi来探索更多可能的故事情节和对话，甚至可以让Kimi帮助生成场景设计描述。此外，Kimi还能根据编剧的需求进行定制化调整，从而提升创作效率和故事质量。本节主要介绍运用Kimi工具生成情节、编写对话、描述场景及为剧本润色的操作方法。

4.1.1 注册与登录Kimi网页版

扫码看视频

Kimi能够理解用户输入的提示词，并运用数据模型进行分析和回复，无论是平时的对话还是相关的专业知识，Kimi都能提供相应的回答，满足多方面需求，尤其是在影视剧创作中有着重要的作用。下面介绍注册和登录Kimi网页版的操作方法。

步骤01 打开相应的浏览器，输入Kimi的官方网址，打开官方网站，执行操作后，即可进入Kimi首页，单击页面左侧工具栏中的"登录"按钮，如图4-1所示。

步骤02 执行操作后，弹出登录对话框，用户可以选择手机登录和微信扫码登录。以手机登录为例，输入手机号码后，单击"发送验证码"按钮，如图4-2所示。

图 4-1 单击"登录"按钮 　　　图 4-2 单击"发送验证码"按钮

步骤03 输入收到的验证码，即可完成登录并返回Kimi首页，如图4-3所示。下面对Kimi首页中各主要部分进行讲解。

❶ 工具栏：完成登录后，工具栏中的"登录"按钮会变成用户头像。另外，工具栏中还包含6个按钮，分别为"回到首页"按钮❶、"开启新会话"按钮❷、"历史会话"按钮❸、Kimi+按钮❀、"扫码下载Kimi智能助手"按钮▢和"下载Kimi浏览器助手"按钮❀，单击任意按钮，用户可以进入相应的页面进行操作。

图4-3　Kimi 首页的组成

❷ 输入框：用户可以在此输入指令，并进行提问。

❸ "联网搜索"按钮 ●：该按钮默认为开启状态，以便Kimi在生成回复时通过互联网进行搜索，用户可以单击该按钮，将其关闭 ● ，关闭后Kimi将失去对互联网的访问权限。

❹ 推荐内容：在首页，Kimi会推荐一些热门问题和实用工具，用户可以单击选择自己感兴趣的内容，体验与AI进行对话。

❺ "常用语"按钮 ⊗：单击该按钮，会弹出"常用语"面板。用户可以将高频使用的指令保存为常用语，并通过关键词或"常用语"面板进行调用，以节省每次输入的时间。

❻ "上传"按钮 ◎：单击该按钮，会弹出"打开"对话框，用户可以在其中选择PDF、DOC、XLSX、PPT、TXT及图片等文件，单击"打开"按钮，将其上传。

4.1.2　情节生成

Kimi可以根据用户输入的提示词指令自动生成对应的故事情节，下面介绍具体的操作方法。

扫码看视频

步骤01 打开相应的浏览器，输入Kimi的官方网址，打开官方网站，在中间的输入框中输入相关提示词"请为我生成一段故事情节，主题为：亲情"，如图4-4所示。

图4-4　输入相关提示词

步骤02 单击右侧的发送按钮▷，便可以得到Kimi生成的一篇以"亲情"为主题的故事情节，如图4-5所示。

图4-5　生成故事情节

步骤03 用户可以在提示词中加入关于主角人物形象的描写，让情节中的人物更加立体，相关案例如下。

👤 **提问**

请帮我写一篇以"亲情"为主题，主角是年迈的外婆和调皮的小外孙的故事情节。

🅚 **Kimi**

标题：《外婆的魔法厨房》

故事背景：

在一个被绿树环绕的小村庄里，住着一位慈祥的外婆和她的小外孙小明。外婆的家

充满了温馨和爱，尤其是她的厨房，那里总是飘出诱人的香味。小明是个调皮捣蛋的孩子，但他对外婆的魔法厨房充满了好奇和向往。

情节一：外婆的魔法

小明总是好奇外婆的厨房里藏着什么魔法，能让普通的食材变成美味的佳肴。每当外婆在厨房忙碌时，小明就会偷偷溜进去，试图发现外婆的秘密。

情节二：调皮的探险

一天，外婆出门去市场，小明趁机溜进厨房，开始了他的探险。他翻遍了橱柜，尝了尝各种调料，甚至模仿外婆的样子，尝试着做了一道菜。结果，厨房变得一片狼藉，小明也弄得满身是面粉。

情节三：外婆的发现

外婆回到家，看到厨房片混乱，却没有责怪小明。她微笑着，带着小明一起清理厨房，并教他如何正确地使用食材和厨具。外婆告诉小明，厨房的魔法其实很简单，那就是爱和耐心。

情节四：共同创作

在外婆的指导下，小明学会了做外婆的招牌菜——黄金蛋炒饭。他们一起准备食材，一起烹饪，厨房里充满了欢声笑语。小明发现，原来外婆的魔法厨房并不神秘，它的秘密就是外婆对家人的爱。

情节五：亲情的味道

当黄金蛋炒饭完成时，小明迫不及待地尝了一口，他惊讶地发现，这比自己之前吃过的任何一次都要美味。他明白了，这不仅仅是一道菜，更是外婆对家人的爱和关怀。小明决定，以后要经常和外婆一起做饭，将这份亲情的味道传承下去。

结尾：

《外婆的魔法厨房》讲述了一个关于亲情、学习和成长的故事。它告诉我们，亲情的力量是无穷的，它能够教会我们许多生活的智慧和技能。而外婆的魔法厨房，其实是她对家人无尽的爱和关怀的象征，这份爱，将永远温暖着小明的心。

步骤 04 如果用户觉得故事情节过于平淡，可以在提示词中加入关于冲突与张力的词句，相关案例如下。

👤 提问

请帮我写一篇以"亲情"为主题的故事，主角是年迈的外婆和调皮的小外孙，要有较强的冲突感，情节一波三折。

Ｋ Kimi

标题：《外婆的秘密花园》

故事背景：

在一个古老的小镇上，住着一位年迈的外婆和她的调皮小外孙小杰。外婆的家后院

有一个神秘的花园，那里种满了各种奇异的花草，但外婆总是不允许小杰进入。小杰对花园充满了好奇，但他的好奇心和外婆的保守之间，隐藏着一个家族的秘密。

情节一：秘密的花园

小杰总是试图偷偷溜进花园，但每次都被外婆发现并制止。外婆的严厉让小杰感到困惑和不满，他不明白为什么外婆要如此保护这个花园。

情节二：冲突的爆发

一天，小杰趁外婆外出，偷偷打开了花园的门。他发现花园中央有一棵巨大的老树，树下埋着一个古老的木箱。正当他准备打开木箱时，外婆突然回来了，她看到小杰的行为，情绪异常激动，甚至流下了眼泪。小杰被外婆的反应吓到了，他感觉自己犯了一个严重的错误。

情节三：揭开秘密

外婆看到小杰的害怕和后悔，决定告诉他花园的秘密。原来，花园是外婆和已故的小杰外公共同打造的，那棵老树下埋着外公的骨灰和他们的爱情信物。外婆一直守护着这个花园，是为了保护她和外公的回忆。

情节四：和解与理解

小杰听后感到非常内疚，他向外婆道歉，并承诺以后会尊重外婆的感受。外婆也意识到，她需要让小杰了解家族的历史和情感，这样才能让他更好地理解和尊重。于是，外婆带着小杰一起重新打理花园，两人的关系因此变得更加亲密。

情节五：传承与成长

随着时间的推移，小杰逐渐长大，他开始理解外婆对花园的感情，并学会了如何照顾那些花草。外婆看到小杰的成长，感到非常欣慰。她知道，即使有一天她不在了，小杰也会继续守护这个秘密花园，守护着家族的记忆和爱。

结尾：

《外婆的秘密花园》是一个关于亲情、秘密和成长的复杂故事。它展示了代际之间的冲突和理解，以及如何通过沟通和共享家族故事来加深彼此的感情。小杰和外婆的故事告诉我们，每个家庭都有其独特的历史和情感纽带，而理解和尊重是维系这些纽带的关键。

4.1.3　对话编写

对话在剧本中起着至关重要的作用，不仅可以推动情节发展，还可以塑造角色个性和情感。通过对话，角色可以传递信息、做出关键决定，从而推动故事向前发展或引发新的冲突。此外，对话还揭示了角色的动机和背景，帮助观众理解他们的内心世界。

扫码看视频

Kimi能够基于输入的提示词，依靠智能算法生成符合人物内核，符合正常生活逻辑的对话。用户在编写设计对话的提示词时，要注意融入人物特点，以便Kimi能够生成一段符合需求的人物对话，相关案例如下。

👤 **提问**

　　请根据两个角色形象：一位是表面严肃但内心柔软的中年男教师，一位是爱闯祸但内心敏感的中学生，帮忙设计一段可能发生在两人之间的对话。要求：符合生活逻辑和人物形象，有冲突。

K **Kimi**

　　故事背景：放学后的教室，黄昏的阳光透过窗户洒在课桌上。中年男教师张老师正在收拾桌上的讲义，突然发现桌角放着一本被撕破的课本。他皱了皱眉，刚想放下，就听到门口传来急促的脚步声。

　　张老师（抬头）："小李，放学还没回家吗？"

　　小李（有些慌张地站在门口）："啊，老师，我……我回来拿点东西……（看到张老师手里的课本，神色明显紧张）"

　　张老师（举起课本，冷静地问）："这本书是你的吧？怎么弄成这样？"

　　小李（低头不语，双手紧紧抓着书包带，咬了咬唇）："对不起，老师……我不是故意的。"

　　张老师（声音放缓，但依旧严肃）："你知不知道课本不是随便毁坏的？这些书是用来学习的，你这样不仅对不起自己，也对不起那些需要好好学习的同学。"

　　小李（突然抬头，声音带着些许不满）："可是老师，为什么只有我会搞砸！别人也不认真，但总是我被抓到！是不是因为我平时不讨老师喜欢？"

　　张老师（微微一愣，随即叹了口气，语气柔和下来）："你觉得我不喜欢你？"

　　小李（扭过头，声音有些哽咽）："我知道自己老闯祸，总给您添麻烦……"

　　张老师（放下课本，走近一步，语气温和）："你是因为觉得自己不够好，所以才这么紧张吧？我并没有因为你犯错而不喜欢你，反而希望你能意识到错误，变得更好。其实，我也有很多不会的东西，每个人都会犯错，重要的是能从中学到什么。"

　　小李（低头轻轻点头）："老师，对不起，我以后会注意的。"

　　张老师（轻拍他的肩膀）："犯错没关系，但要记住，别让自己失望。书，我会帮你补好，明天还给你。你只要记住，下次遇到什么问题，先冷静，不要自己一个人扛。"

　　小李（感激地点头，眼中泛起泪光）："谢谢老师。"

　　张老师（微笑）："好了，赶快回家吧，别让你爸妈担心。明天上课，我期待看到更好的你。"

　　小李（重重点头）："嗯，我会的。再见，老师！"

　　张老师（目送小李离开，脸上浮现出一丝温暖的笑意）："再见，路上小心。"

4.1.4　场景设计

　　场景设计是指为故事或剧本中的某一具体情节或事件设计其发生的地点、时间、氛围和相关的环境细节，包括物理环境的描述（如地点的布局、道具的安排）、场景中的光影效果、背景音效等元素，以

扫码看视频

及与这些元素相关的情节安排。

Kimi可以根据已有的故事设定，自动生成详细的场景描述文本，帮助编剧和导演更好地构思和描述场景，相关案例如下。

提问

请根据一段情节，帮我设计场景：一个特工完成任务后使用烟幕弹逃离现场，在高楼大厦间穿梭时，看见了美丽的黄昏。

Kimi

场景设计

1.环境背景

地点：繁华都市的高楼大厦之间，特工从一个摩天大楼的顶部跳跃到另一个建筑物的天台。

建筑细节：周围的高楼大厦玻璃幕墙反射着晚霞的红色和橙色光芒，形成一个炫目的光影效果。建筑物之间的巷道狭窄、阴暗，地面上可以看到被烟幕弹覆盖的灰白色浓烟在缓慢消散。

2.逃离过程

烟幕弹效果：浓烟瞬间充满整个区域，弥漫在楼宇之间，为特工逃脱提供了掩护。烟雾在夕阳的照射下显得朦胧而神秘，给现场增添了一层紧张感和隐秘感。

特工行动：特工身手敏捷地穿越在高楼之间，轻松翻越护栏、跨越障碍，动作干净利落，显示出他的专业素养。他的每一步都迅速而无声，显示出他对环境的熟悉和对任务的专注。

3.黄昏景象

黄昏光线：当特工在天台上短暂停留时，黄昏的阳光正斜斜地洒在天际，将天空染成绚烂的橙红色。光线从城市的天际线延伸到天台上，给整个场景蒙上一层温暖的光辉。

城市剪影：远处的高楼在黄昏的余晖中形成剪影，城市的喧嚣仿佛在此刻被时间凝固。周围的玻璃幕墙在夕阳的映照下闪烁着温暖的光芒，与特工紧张的逃亡形成鲜明对比。

4.情感对比

片刻宁静：特工在这个瞬间稍作停顿，眼神中闪过一丝放松与思索。他望向黄昏的天际，感受到短暂的平静，这与他刚才紧张刺激的逃亡形成了强烈的对比。黄昏的美丽让他短暂地脱离了任务的压力，陷入片刻的沉思。

5.声音效果

背景音效：远处隐约传来城市的喧嚣声，但在天台上，这一切显得格外遥远。风声轻拂而过，夹杂着浓烟消散的声音。特工的脚步声在天台上显得格外清晰，仿佛整个世界都在这一刻安静下来。

这个场景设计将特工的紧张逃脱与黄昏的宁静美丽相结合，通过对光线、色彩和声音的运用，增强了情节的戏剧性和视觉冲击力。在一片动静结合的氛围中，特工的内心与环境产生共鸣，黄昏的短暂美景为他的行动带来了一丝人性化的柔软。

4.1.5 为剧本润色

扫码看视频

润色剧本是提升剧本质量的关键步骤，能够使语言更加生动、情节更具逻辑性、角色更加鲜明，从而增强剧本的整体感染力和艺术表现力。AI在剧本润色中具有广泛的应用，通过语言优化、语法检查、对话优化、情节连贯性检查等方式，AI可以有效地辅助编剧完成剧本润色工作，提高创作效率和剧本的最终质量。

一部剧本的篇幅较长，不能在文本框中直接以提示词的形式输入。Kimi能够轻松地处理超长文本，包括但不限于文档、网页等长文本内容，通过智能分析，能够处理高达数百万字的文本内容，下面介绍具体的操作方法。

步骤01 打开相应的浏览器，输入Kimi的官方网址，打开官方网站，在输入框的右侧单击"上传"按钮，如图4-6所示。

图 4-6 单击相应的按钮

★ 提示

Kimi 支持多种文件格式，如 PDF、DOX、XLSX、PPT 和 TXT 等，用户无须额外转换格式，即可直接上传并处理这些文件。

步骤02 执行操作后，弹出"打开"对话框，在其中选择需要上传的故事剧本文件，如图4-7所示。

步骤 03 单击"打开"按钮，即可上传故事剧本文件，在输入框中输入提示词："请为这部剧本润色，使其更加通顺，富有戏剧性"，指导AI模型对文档中的内容进行润色，单击右侧的发送按钮▷，如图4-8所示。

图 4-7 选择需要上传的文件 图 4-8 单击右侧的发送按钮

★ 提示

在 Kimi 中上传文件时，要注意一次最多只能上传 50 个文件，且单个文件大小不能超过 100MB。

步骤 04 执行操作后，Kimi开始解析用户上传的文档，并快速对文档中的剧本进行润色，在页面中一一显示出来，如图4-9所示。

图 4-9 在页面中显示润色的剧本

4.2 文心一言在不同类型剧本中的表现

在创作剧本的过程中，不同类型的剧本对情节构建、角色塑造、叙事节奏等方面有着独特的要求。电影剧本通常强调视觉冲击和紧凑的情节结构；电视剧本则更注重长期情感线的发展和细腻的情节推进；而动画剧本则融合了视觉创意与丰富的想象力。

在这一背景下，AI工具文心一言展现出了强大的适应性和创造力，它能够根据不同类型的剧本要求，灵活调整内容生成策略，为编剧提供有力的支持。本节主要介绍文心一言在生成不同类型剧本时的表现。

4.2.1 注册与登录文心一言

扫码看视频

在使用文心一言之前，用户需要先掌握注册与登录文心一言的方法，下面介绍具体的操作步骤。

步骤01 打开相应的浏览器，输入文心一言的官方网址，打开官方网站，单击右上角的"立即登录"按钮，如图4-10所示。

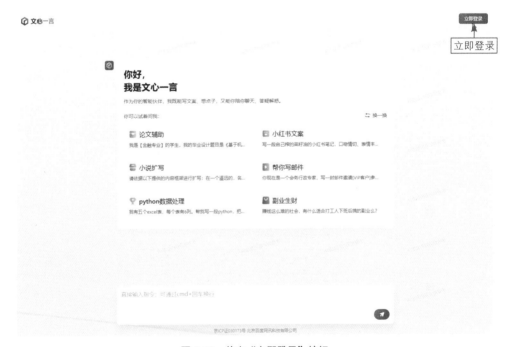

图 4-10 单击"立即登录"按钮

步骤02 执行操作后，弹出登录对话框，在"短信登录"界面中，输入手机

号，单击"发送验证码"按钮，如图4-11所示。

步骤03 输入收到的验证码，选中相应的复选框，单击"登录"按钮，如图4-12所示。

图4-11 单击"发送验证码"按钮　　　　图4-12 单击"登录"按钮

★ 提示

没有注册过百度账号的用户，直接使用短信登录，系统会自动创建百度账号，无须另外注册。

步骤04 执行操作后，进入文心一言首页，如图4-13所示。

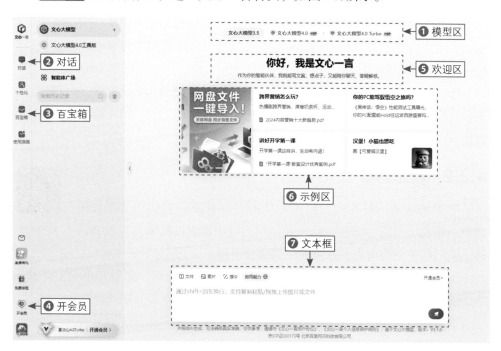

图4-13 "文心一言"页面中各部分的功能

下面对文心一言页面中各部分的功能进行讲解。

❶ 模型区：在模型区包括文心一言的3大模型，如文心大模型3.5、文心大模型4.0、文心大模型4.0 Turbo，不同的版本在技术和应用上均有所突破。其中，文心大模型3.5是免费提供给用户使用的，后面两种文心大模型需要用户开通会员，才可以使用。

❷ 对话："对话"是文心一言的核心功能之一，为用户提供了一个与AI进行自然语言交互的平台。"对话"页面的最下方有一个文本框，供用户输入问题或文本信息。

❸ 百宝箱：百宝箱中有许多AI写作工具，例如提效max、AI绘画等。

❹ 开会员：单击"开会员"按钮，弹出相应的页面，其中显示了开通会员的相关介绍，如开通价格、权益对比等，该功能是文心一言商业化策略的一部分，旨在为用户提供更多高级功能和更好的使用体验，以满足用户更加个性化的需求。

❺ 欢迎区：显示了文心一言的相关简介和功能，单击"点这里快速上手"文字超链接，在打开的页面中可以查看文心一言的详细信息，以及指令的使用方法等。

❻ 示例区：对于初次接触文心一言的用户，示例区是一个快速了解产品特性和使用方法的途径，该区域中提供了多种文案示例，单击"换一换"文字超链接，可以更换其他的文案示例。通过实际操作，用户可以更直观地了解文心一言的应用场景和优势。

❼ 文本框：用户可以在这里输入想要与AI交流的内容，如提问、聊天等，用户可以输入各种问题或需求，支持文字输入、文件输入、图片输入等，还可以创建自己常用的指令，来提高AI办公效率。

4.2.2　电影剧本

电影剧本是一种专门为电影创作的书面蓝图，它描述了影片的情节、角色、对话、场景、动作和氛围。电影剧本以其紧凑的叙事结构、强烈的视觉表现力和浓缩的情感表达著称。

扫码看视频

文心一言在电影剧本创作中展现了强大的辅助能力，能够帮助编剧生成情节、优化对话、描述场景、检查逻辑等，大大提升了剧本创作的效率和质量。

下面介绍在文心一言中生成电影剧本的操作方法。

步骤01 打开文心一言页面，在左侧工具栏中单击"百宝箱"按钮，如图4-14所示。

图4-14　单击"百宝箱"按钮

步骤02 执行操作后，弹出"一言百宝箱"界面，在"场景"选项卡中，单击"创意写作"标签，如图4-15所示。

图4-15　单击"创意写作"标签

步骤03 执行操作后，展开"创意写作"模板库，单击"科幻剧本"下方的"使用"按钮，如图4-16所示。

图 4-16　单击"使用"按钮

步骤04 执行操作后，返回文心一言页面，在下方的文本框中显示了相关提示词，指导AI生成电影剧本，如图4-17所示。

图 4-17　显示相关提示词

步骤05 用户可以根据需要修改提示词的内容，将"科幻小说编辑"修改为"科幻电影编剧"，在文本最后加上"要求：剧情紧凑，三幕式结构"，如图4-18所示。

文件　图片　指令　启用能力

你是一个科幻电影编剧，现在你正在准备一个科幻剧的剧本，这个剧本的主要内容是地球对外星生命的探索，体现地球人与外星球生命体之间的紧密关系，并且体现出人类顽强的斗志，请你写出这个基本的大致思路，要求故事情节有转折，并且在剧本中体现先进的科技。请给出这个剧本的主要思路和框架，要求：剧情紧凑，三幕式结构。

修改

图4-18　根据需要修改提示词的内容

步骤06 单击发送按钮，即可生成科幻电影剧本，相关回复内容如下。

文心一言

科幻电影剧本《星际织梦者》大纲

第一幕：迷雾初启

【开场】

背景设定：2150年，地球资源枯竭，人类社会面临前所未有的危机。为寻找新的生存空间与资源，全球联合太空探索局（ISEA）启动了"织梦计划"，旨在寻找并建立与外星文明的友好联系。

主角介绍：艾莉森，一位才华横溢的年轻天文学家，对未知世界充满好奇；杰克，前特种兵，现为"织梦号"星际飞船的舰长，性格坚韧，经验丰富。

事件触发：艾莉森通过高度敏感的射电望远镜捕捉到了来自遥远星系泽塔星的微弱信号，经分析确认这是由智慧生命体发出的。ISEA决定派遣"织梦号"前往泽塔星进行首次接触。

【发展】

科技展示："织梦号"装备了量子驱动引擎，实现了超光速航行；船上搭载有AI生命体"诺亚"，负责航行计算与数据分析；还有生态循环系统，确保长期太空生存。

团队磨合：艾莉森与杰克在旅途中逐渐建立起深厚的信任与友谊，同时团队也面临太空疾病、技术故障等挑战，展现了人类的团结与智慧。

发现异常：当接近泽塔星时，飞船遭遇未知能量场干扰，通信中断，导航系统失效，被迫紧急降落在一个看似荒芜但实则隐藏着神秘生物圈的星球表面。

第二幕：异星奇缘

【转折】

初次接触：艾莉森与小队在探索过程中意外救下了一只受伤的外星生物"米洛"，它拥有治愈能力，且与艾莉森建立了心灵连接。通过米洛，人类首次直接了解到了泽塔星文明的存在及其面临的生态危机。

文化冲突：泽塔星文明高度发达，但正遭受自然环境的急剧恶化。他们对地球人的到来既好奇又警惕，担心人类会重蹈覆辙，破坏他们的家园。

共同目标：艾莉森利用自己的科学知识，与泽塔星人分享环保技术，双方决定携手

解决泽塔星的生态问题，同时寻找双方共同发展的道路。

......

★ 提示

因为本书篇幅原因，AI工具回复的内容只展示部分，详细的回复内容，请看随书提供的完整效果演示文件。

4.2.3 电视剧本

扫码看视频

电视剧本以其复杂的叙事结构、深入的人物发展和丰富的情感线索著称。与电影剧本和动画剧本相比，电视剧本需要更长时间的发展和更广泛的主题探讨。由于篇幅较长，其结构可能更加复杂多变，可能包含多个子情节和人物关系线索，需要编剧具备更高的谋篇布局能力，这种剧本创作难度可能更高。

文心一言在电视剧本创作中展现出了强大的辅助功能，能够帮助编剧优化情节结构、生成对话、处理多线叙事，并深入探讨复杂的主题，从而提升剧本的创作效率和质量。

下面介绍在文心一言中生成电视剧本的操作方法。

步骤01 打开文心一言主页，在下方的文本框中输入提示词"请创作一部电视剧剧本大纲，主题为'青春成长'，是一部以高中时期的生活为核心的群像戏，大概12集"，如图4-19所示。

图 4-19 在文本框中输入提示词

步骤02 单击发送按钮 ，即可生成一部电视剧剧本大纲，相关回复内容如下。

 文心一言

电视剧剧本大纲：《青春轨迹》

第一集：初遇盛夏

开场：阳光明媚的夏日，高一新生们满怀憧憬踏入晨光中学的大门，镜头逐一掠过每位主角的脸庞：学霸林浅、文艺少女苏晴、篮球少年李浩宇、叛逆少女赵梓萱，以及

内向的转学生陈晨。

冲突：在开学典礼上，赵梓萱因不满校规束缚，故意迟到并引发小骚动，与严格的班主任张老师产生初次摩擦。

团结：晚上，宿舍夜谈会上，大家分享各自的梦想与不安，逐渐建立起初步的友谊。

第二集：梦想的种子

主线：林浅加入科学社团，准备参加省级科技竞赛；苏晴则秘密筹备校园文学社，希望唤醒同学们对文学的热情。

副线：李浩宇在篮球队选拔中脱颖而出，却因旧伤复发面临挑战；陈晨在图书馆偶遇林浅，两人因对数学的共同热爱而结缘。

情感萌芽：林浅与陈晨在准备科技竞赛的过程中，彼此鼓励，情感悄然生长。

第三集：风雨同舟

冲突：科学社团遭遇资金短缺，林浅不得不四处筹款；文学社首场活动因宣传不足而冷清，苏晴倍感失落。

团结互助：同学们得知后纷纷伸出援手，李浩宇利用自己的影响力为社团拉赞助，赵梓萱则以其独特的创意帮助文学社吸引人气。

高潮：科技竞赛前夕，林浅的设计遭遇技术难题，关键时刻陈晨提出创新思路，两人合力攻克难关。

第四集：青春的烦恼

个人成长：赵梓萱因家庭原因情绪波动大，与好友产生误会；陈晨逐渐打开心扉，分享自己的转学经历。

解决：在朋友们的帮助下，赵梓萱学会面对并解决问题，与朋友们重归于好；陈晨也变得更加开朗，融入了新的集体。

......

4.2.4　动画剧本

扫码看视频

动画剧本以其高度的视觉创意、丰富的想象力和灵活的风格著称，允许编剧创造出超现实的世界和角色。与电影剧本和电视剧本相比，动画剧本在视觉表现、象征性和风格灵活性方面具有独特的优势。

文心一言在动画剧本创作中展现出了强大的辅助能力，能够帮助编剧生成创意、设计角色、描述场景、优化情感表达，并提供创意启发，从而提升动画作品的整体质量和对观众的吸引力。

当用户没有创作灵感时，可以参考"一言百宝箱"中的模板，再加入自己编辑的内容，生成一部动画剧本。下面介绍在文心一言中通过"一言百宝箱"生成动画剧本的操作方法。

步骤01 打开"一言百宝箱"窗口，切换至"场景"选项卡，展开"创意写作"模板库，单击"故事创作脑暴"下方的"使用"按钮，如图4-20所示。

图 4-20　单击"使用"按钮

步骤 02 执行操作后，返回文心一言页面，在下方的文本框中显示了相关提示词，指导AI生成特定的动画剧本，如图4-21所示，用户可根据需要修改提示词的内容。

图 4-21　显示相关提示词

步骤 03 单击发送按钮，即可生成动画剧本，相关回复内容如下。

文心一言

动画剧本：《月影水缘》

第一幕：月下的秘密

场景描述：

夜幕低垂，一轮皎洁的明月高悬天际，银辉洒满宁静的森林。森林深处，隐藏着一片被古老传说笼罩的神秘湖泊——月影湖。湖水清澈见底，仿佛能直接映照出月亮的灵魂。湖边，生长着奇异的荧光草，随着微风轻轻摇曳，散发出柔和而神秘的光芒。

人物介绍：

小兔莉莉：一只拥有雪白毛发和好奇大眼睛的兔子，对未知世界充满探索欲。

月灵：居住在月亮上的神秘精灵，拥有操控水与月光的能力，性格温柔而神秘。

情节展开：

莉莉在一个月圆之夜，偶然间发现了通往月影湖的秘密小径。她被那如梦似幻的景象深深吸引，决定踏上探索之旅。在湖边，莉莉不慎失足落入水中，正当她惊慌失措时，一道温柔的光芒将她包裹，原来是月灵出手相救。

第二幕：月与水的契约

场景转换：

莉莉被月灵带到了月亮之上，这里是一个由水晶和月光构成的梦幻世界。月灵向莉莉揭示了自己的使命——守护月影湖，维持自然界的平衡。然而，近年来，一股黑暗力量正逐渐侵蚀湖水，威胁到整个森林的生态。

人物深化：

莉莉：展现出勇敢与智慧，决定帮助月灵对抗黑暗力量。

月灵：月灵向莉莉传授了操控水元素的基本法术，并赠予她一枚能吸收月光能量的项链，作为她们之间友谊与合作的象征。

情节发展：

莉莉返回月影湖，利用新学的法术与黑暗势力展开斗争。她发现这股力量源自湖底的一个古老封印，被意外打破后释放了邪恶的水妖。莉莉与月灵联手，通过一系列智慧与勇气的考验，逐步削弱水妖的力量。

第三幕：光明重现

……

本章小结

本章详细介绍了Kimi和文心一言两款工具在剧本创作中的应用，从基础操作如注册、登录，到核心功能如情节生成、对话编写、场景设计及剧本润色，全方位展示了它们如何辅助用户提升剧本创作的效率与质量。通过学习本章内容，读者能够掌握利用AI工具进行剧本创作的技巧，无论是电影、电视剧还是动画剧本，都能获得灵感与实践指导，从而提升剧本创作的专业性和创新性。

课后习题

鉴于本章知识的重要性，为了帮助读者巩固知识，设置课后习题如下。

1. 使用Kimi生成一部悬疑电影剧本，你会怎样设计提示词？

2. 在创作动画剧本时，你是如何利用文心一言来丰富角色设定和场景想象的？尝试创作一份关于"星际大战"的角色设定和场景想象介绍。

第 5 章 设计分镜：AI 文生图辅助分镜创作

分镜设计是确保叙事连贯和视觉效果达标的关键环节，传统的分镜头绘制往往依赖于手绘或数字绘图工具，对创作者的美术功底要求较高。随着AI技术的发展，文生图的出现为分镜头设计注入了新的活力。本章主要介绍使用OneStory设计人物与场景、运用即梦绘制固定镜头、运用白日梦工具绘制运动镜头的相关内容。

5.1 利用 OneStory 设计角色形象与场景

角色形象与场景是讲述故事的关键元素，它们不仅构建了视觉层面的表现力，还深刻影响着观众的情感体验和对故事的理解。本节主要介绍分解剧本，并从中提取角色和场景信息，再使用OneStory工具进行角色形象和场景设计的方法。

5.1.1 AI自动分解剧本

在进行正式的分镜头设计之前，用户需要将完整的文字剧本拆分成单独的人物、场景、镜头等内容，方便进行分镜头的绘制。传统的剧本分解需要专业的知识储备，门槛较高，现在只需将剧本导入AI工具，AI即可自动分解剧本，下面介绍具体的操作方法。

扫码看视频

步骤 01 打开相应的浏览器，输入文心一言的官方网址，打开官方网站，在文本框上方单击"文件"按钮，如图5-1所示。

图 5-1 单击"文件"按钮

步骤 02 执行操作后，弹出"最近文件"对话框，单击"点击上传或拖入文档"按钮，如图5-2所示。

步骤 03 执行操作后，弹出"打开"对话框，在其中选择需要提取人物形象和场景的剧本文件，如图5-3所示。

图 5-2 单击"点击上传或拖入文档"按钮　　　　图 5-3 选择需要上传的文件

步骤 04 单击"打开"按钮,即可上传剧本文件,在文本框中输入提示词"请提取这部剧本中的人物形象和场景信息,整合好陈列出来",指导AI模型提取文档中的内容,单击右侧的发送按钮 ⊙,如图5-4所示。

图 5-4 单击右侧的发送按钮

步骤 05 执行操作后,文心一言开始解析用户上传的文件,并快速对人物形象和场景进行提取,在页面中显示出来,相关回复内容如下。

文心一言

人物形象

阿里克斯（Alex）

年龄：30岁

性别：男

身份：特工队队长

外貌：身材健硕,棕色短发,脸上有一道从左眼延伸到下巴的伤疤,常年穿着特制的防护服,身上戴有清理队徽章。

性格：冷静沉着,富有责任感,对队友关爱有加,内心深处隐藏着对被污染世界的愧疚感。曾是科学家,对清理任务有强烈的使命感。

场景信息

场景一：城市废墟

描述：在灰色天空的笼罩下，破败的高楼和污染河流。废弃的车辆遍布街道，地面有黑色裂缝冒毒气。远处的森林变为荆棘丛，树木扭曲，叶子呈紫色和蓝色。

场景二：变异的森林

描述：树木树皮坚硬如铁，树枝如触手摇曳，空气中弥漫腐烂和危险的气息。地面爬满不明生物，外形介于昆虫和爬行动物之间，长有多条肢体，发出嘶嘶声。

变异生物：黑甲巨蟒，长达10米，黑色鳞片坚硬如铁，双眼猩红，牙齿锋利，口流酸性毒液。曾是亚马孙雨林蟒蛇，因污染变异，成为森林守护者。

场景三：废弃实验室

描述：污染事件的源头，破碎的仪器，绿色液体侵蚀墙壁，散落不明生物残骸。屏幕闪烁警告信号，空气充满刺鼻的化学气味。

剧情：阿里克斯发现关键研究报告，揭示污染真相。莎拉发现抗性植物，或成逆转污染的关键。马克负责保护队员，清理变异生物，确保安全撤离。

……

5.1.2　创意角色形象设计

扫码看视频

在故事的世界里，角色形象是连接观众与剧情的桥梁，是推动情节发展的核心动力。每个成功的故事背后，都有鲜明、生动的角色，他们的性格、外貌、背景，以及内心的冲突构成了故事的灵魂。在视觉艺术、电影、动画和游戏等创作领域中，设计一个富有创意和吸引力的角色形象，往往是作品成功的关键。

传统的角色形象设计依赖于创作者的灵感与经验，而随AI技术的发展，使用AI工具能够一键生成符合用户需求的角色形象，大大提升了创作效率。

OneStory是一款专业分镜头创作软件，凭借着出色的角色形象设计和场景设计功能，能够帮助用户提升角色和场景创作效率。在正式使用OneStory进行创作之前，需要先掌握它的登录方法，了解页面中的各项功能，下面介绍具体的内容。

步骤01 打开相应的浏览器，输入OneStory的官方网址，打开OneStory首页，如图5-5所示。

步骤02 登录界面会直接显示在页面中，单击"手机号登录"选项，切换至"手机号登录"界面，在"手机号"下方的文本框中输入手机号码，如图5-6所示。

步骤03 单击"获取验证码"按钮，在"验证码"下方的文本框中输入收到的验证码，单击"登录"按钮，如图5-7所示。

图 5-5 打开 OneStory 首页

图 5-6 输入手机号码

图 5-7 单击"登录"按钮

步骤 04 执行操作后，自动进入工作台页面，如图5-8所示。

图 5-8 OneStory 工作台页面

下面对OneStory首页中的各主要部分进行相关讲解。

❶ 导航栏：导航栏中包含6个按钮，分别为"回到首页"按钮 、"我的工作台"按钮、"会员订阅"按钮、"加入用户群！"按钮、"+创建新作品"按钮和用户信息按钮，单击任意按钮，用户可以进入相应的页面，进行相关操作。

❷ 案例栏：包含丰富的故事案例，在这里可以预览案例效果并使用案例模板。

❸ 项目栏：在项目栏中可以创建新的作品，制作的所有作品项目也会保存在此。

下面介绍使用OneStory设计创意角色形象的操作方法。

步骤 01 打开相应的浏览器，输入OneStory的官方网址，打开官方网站，在页面中单击"进入工作台"按钮，如图5-9所示。

图 5-9　单击"进入工作台"按钮

步骤 02 执行操作后，进入工作台，在"全部项目"面板中单击"创建新的作品"按钮，如图5-10所示。

图 5-10　单击"创建新的作品"按钮

步骤03 执行操作后，弹出"创建新作品"对话框，❶在其中设置"项目名称"为5.1.2，设置"画面尺寸"为16∶9，将画面设置为电影画面尺寸；❷在"输入你的故事"下的文本框中输入提取出来的角色形象和场景描述；❸单击"确认创建"按钮，如图5-11所示，即可生成项目文件。

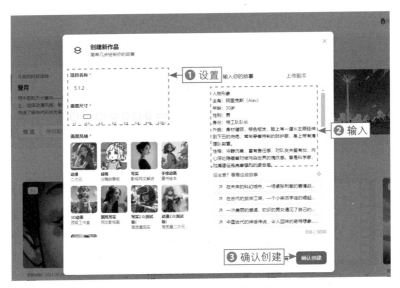

图 5-11 单击"确认创建"按钮

步骤04 执行操作后，即可进入"角色"选项卡，在"人物列表"中，会直接显示一键生成的角色形象，如图5-12所示。

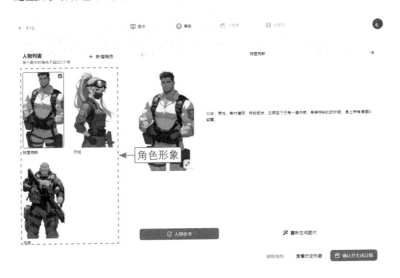

图 5-12 显示一键生成的角色形象

◎ 专家提醒

如果用户觉得生成的角色形象不符合原本的想象，可以单击相应的角色。在角色右侧的文本框中，添加符合需求的提示词，随后单击"重新生成图片"按钮，即可自动生成新的角色形象，该操作可以反复进行。

步骤 05 当用户想要添加其他角色形象时，可以单击"新增角色"按钮，如图5-13所示，弹出角色信息面板。

步骤 06 ❶在其中设置角色名称为"邪恶兔"；❷在"角色信息待完善"右侧的文本框中输入提示词"一只受到污染后变异为尖锐脸型、眼神邪恶、毛发乌黑、眼冒红光的兔子"；❸单击"重新生成图片"按钮，如图5-14所示。

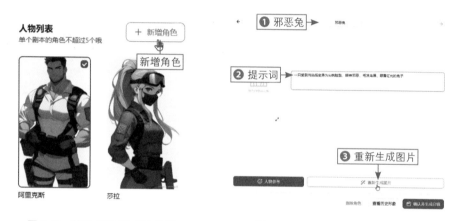

图 5-13 单击"新增角色"按钮　　　　图 5-14 单击"重新生成图片"按钮

步骤 07 执行操作后，即可生成符合需求的角色形象，如图5-15所示。

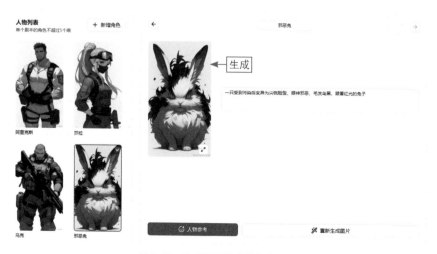

图 5-15 生成符合需求的角色形象

步骤08 如果用户有类似的参考形象，想要生成与之相似的角色形象，可以单击"人物参考"按钮，如图5-16所示。

步骤09 执行操作后，弹出"上传人物参考图"对话框，在其中单击相应的文字超链接，如图5-17所示。

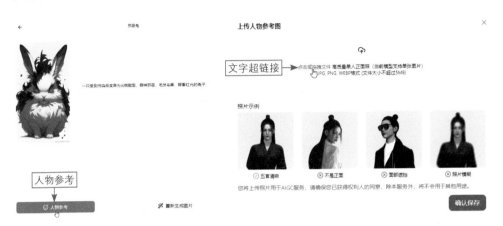

图 5-16　单击"人物参考"按钮　　　　图 5-17　单击相应文字超链接

步骤10 执行操作后，弹出"打开"对话框，在其中选择需要上传的参考图，单击"打开"按钮，如图5-18所示，即可上传参考图。

步骤11 返回"上传人物参考图"对话框，待文件上传成功后，单击"确认保存"按钮，如图5-19所示。

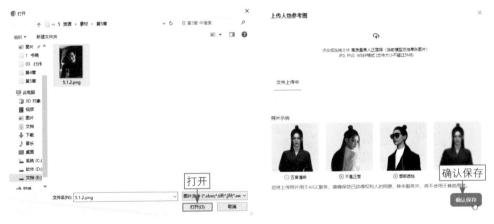

图 5-18　单击"打开"按钮　　　　图 5-19　单击"确认保存"按钮

步骤12 执行操作后，单击"重新生成图片"按钮，即可生成符合需求的角色形象，如图5-20所示。

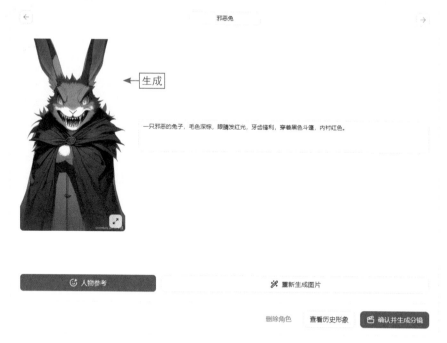

图 5-20　生成符合需求的角色形象

步骤 13 单击"确认并生成分镜"按钮，进入"分镜表"选项卡，如图5-21所示，可以看到此时AI已经自动生成了分镜头和相关场景图。

图 5-21　进入"分镜表"选项卡

5.1.3　创意场景设计

一个引人入胜的场景能将观众瞬间带入故事的世界。创意场景设计不仅要求创作者具备精湛的美术技巧，还需要敏锐的洞察力与创造力，将空间、色彩、光影等元素巧妙结合，打造出具有独特魅力的视觉体验。

借助AI技术，创作者可以在更短的时间内生成高度复杂的场景，甚至实时调整和优化设计，探索更多元化的视觉表达，下面介绍具体的内容。

步骤 01 单击镜号1右侧的"画面描述"文本框，弹出"画面描述"对话框，在"背景"文本框中输入提示词"灰蒙蒙的天空笼罩着破败的高楼，河流被污染变成黑水，地面裂开的缝隙都往外冒着黑气"，如图5-22所示。

步骤 02 单击"确定"按钮，返回分镜表页面，将镜号1右侧台词框中的内容删除，单击"主要人物"下方的头像框，弹出"主要人物"对话框；❶取消角色勾选；❷单击"确认"按钮，如图5-23所示。

图 5-22　输入提示词　　　　　　　　　　图 5-23　单击"确认"按钮

步骤 03 返回"分镜表"选项卡，❶设置镜号1的"景别"为"远景"；❷设置"摄像机角度"为"俯角"；❸单击"画面"中的"重新生成"按钮，如图5-24所示。

步骤 04 稍等片刻后，即可生成新的场景图片，将鼠标指针移至画面上，单击"查看大图"按钮［↗］，如图5-25所示。

步骤 05 执行操作后，即可查看放大后的场景图，效果如图5-26所示。

图 5-24 单击"重新生成"按钮

图 5-25 单击"查看大图"按钮

图 5-26 查看放大后的场景图效果

113

步骤06 如果用户觉得图片模糊不清,可以将鼠标指针移至画面上,单击"高清大图"按钮⬚,执行操作后,即可生成更加细致清晰的场景图,单击"查看大图"按钮⬚,查看高清场景图,效果如图5-27所示。

图 5-27　查看高清场景图效果

5.2　一键绘制固定镜头

固定镜头常常被用来塑造特定的视觉效果和叙事氛围。然而,传统的镜头设计和绘制过程往往耗时费力,需要反复调整和打磨。随着技术的进步,即梦AI推出的故事创作功能,让固定镜头的制作变得简单、快捷。本节主要介绍使用即梦AI一键绘制固定镜头的操作方法。

5.2.1　登录即梦AI与页面简介

扫码看视频

即梦AI为用户提供了一个一站式的AI创作平台,用最直接、简单的方式帮助用户创作复杂的分镜头画面。下面介绍如何登录即梦AI网页,并对页面的主要功能进行相关讲解。

步骤01 打开相应的浏览器,输入即梦AI的官方网址,打开官方网站,在页面中,❶选中相应的复选框;❷单击"登录"按钮,如图5-28所示。

图5-28 单击"登录"按钮

步骤02 执行操作后，进入抖音授权登录页面，如图5-29所示，用户可以选择使用抖音扫码或使用手机验证码进行授权登录。

图5-29 进入抖音授权登录页面

步骤 03 登录完成后，即可进入即梦AI的首页，如图5-30所示。

图 5-30　即梦 AI 首页

下面对即梦AI首页中的主要功能进行相关讲解。

❶ 常用功能：在该列表中，包括"探索""活动""个人主页""资产""图片生成""智能画布""视频生成""故事创作"等常用功能，选择相应的选项，即可跳转到对应的页面。

❷ AI作图：在该选项区中，包括"图片生成"与"智能画布"两个按钮，单击相应的按钮，可以生成AI绘画作品。

❸ AI视频：在该选项区中，包括"视频生成"与"故事创作"两个按钮，单击相应的按钮，可以生成AI视频作品。

❹ 社区作品：在该区域中，包括"灵感"和"短片"两个选项卡，其中展示了其他用户创作和分享的AI图片、视频和短片，单击相应的作品可以放大预览。

5.2.2　绘制无运动感的固定镜头

在即梦AI中，可以直接绘制无运动感的固定镜头，固定镜头对技术要求不高，刚入门的用户也能轻松制作，下面介绍制作方法。

扫码看视频

步骤 01 打开浏览器，输入即梦AI的官方网址，打开官方网站，在"AI视频"选项区中，单击"故事创作"按钮，如图5-31所示，使用"故事创作"功能进行固定镜头的绘制。

图 5-31　单击"故事创作"按钮

步骤02 执行操作后，进入"故事创作"页面，单击"创建空白分镜"按钮，如图5-32所示。

图 5-32　单击"创建空白分镜"按钮

步骤03 执行操作后，在"分镜1"下方的文本框中输入提示词"一个小女孩捧着向日葵坐在草地上"，单击"做图片"按钮，如图5-33所示。

图 5-33　单击"做图片"按钮

步骤 04 执行操作后，展开"图片生成"面板，❶单击"风格控制"右侧的
➕ 按钮，弹出"风格控制"对话框；❷在"预设风格"选项卡中选择"田园童
趣"选项，如图5-34所示，能够生成- ·幅田园童趣风格的分镜图。

图 5-34　选择"田园童趣"选项

步骤 05 执行操作后，系统会自动选定生图模型，在"生图模型"下方，设
置"精细度"为10，如图5-35所示，使生成的图片更加精细。

步骤 06 在"比例"选项组中，❶选择4：3选项，将分镜画面的尺寸设置为
4：3；❷单击"立即生成"按钮，如图5-36所示。

图5-35 设置"精细度"为10

图5-36 单击"立即生成"按钮

步骤07 执行操作后，展开"分镜素材"面板，在其中显示了分镜生成进度，如图5-37所示，即梦AI一次可以生成4张分镜效果图以供用户选择。

步骤08 稍等片刻后，即可在编辑器中显示生成的图片效果。如果用户对生成的图片效果不满意，可以单击"分镜1"面板中的"重新编辑图片"按钮，如图5-38所示。

图5-37 显示了分镜生成进度

图5-38 单击"重新编辑图片"按钮

步骤09 执行操作后，在"图片生成"面板中，❶在"分镜1"下的文本框中输入提示词"一位肤色白皙，穿着白色连衣裙，手里拿着向日葵的小女孩坐在草地上，身旁停着一辆自行车"，单击"风格控制"右侧的➕按钮，弹出"风格控制"对话框；❷在"预设风格"选项卡中选择"韩式漫画"选项；❸单击"立即生成"按钮，如图5-39所示。

步骤10 执行操作后，即可生成符合用户需求的分镜图，如图5-40所示。

图 5-39　单击"立即生成"按钮

图 5-40　生成符合用户需求的分镜图

5.2.3　4种运动状态下的固定镜头

在拍摄固定镜头时，画面中的人物或事物还处在运动状态，如果
画面主体的运动幅度较大，需要在分镜中标注出来，以便摄像师和其

扫码看视频

他工作人员理解。

① 平行运动

在绘制平行运动状态下的物体分镜头时，先绘制物体运动的起始点，用"开始"做标注；接着绘制物体运动的停止点，用"停止"做标注；在两者之间用箭头表示运动方向，并在箭头上注明"移动"或"跳动"等运动方式。图5-41所示为物体平行运动分镜头示意图。

图 5-41　物体平行运动分镜头示意图

② 抛物线运动

在绘制抛物线运动状态下的物体分镜头时，先绘制物体运动的起始点，用"开始"做标注；接着绘制物体运动的停止点，用"停止"做标注；在两者之间用箭头表示运动方向，通常抛物线运动有高低运动差，因此需要在箭头上注明"上升"或"下落"等运动方式。图5-42所示为物体抛物线运动分镜头示意图。

图 5-42　物体抛物线运动分镜头示意图

③ 旋转运动

在绘制旋转运动状态下的物体分镜头时，在物体的一侧添加一个弯曲的箭头，用"旋转"做标注。如果旋转的圈数较多，可以在旁边用数字注明具体的圈数，如图5-43所示。

④ 出入画运动

出入画运动是指主体（如人物、物体等）进入或离开画面边框的运动过程。在绘制出入画运动状态的物体分镜头时，在物体的一侧添加箭头，指明运动方向，并用"出画"或"入画"做标注，如图5-44所示。

图 5-43　物体旋转运动示意图

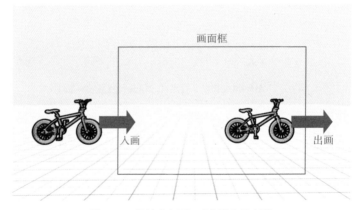

图 5-44　物体出入画运动分镜头示意图

◎ 专家提醒

在影视作品中，出画通常表示主体暂时离开当前场景或时空，为后续的剧情发展或镜头切换做铺垫。入画则往往标志着新元素或新情节的引入，能够吸引观众的注意力，引导观众进入新的视觉和叙事空间。

在安排出画时，需要考虑主体离开画面的方向、速度，以及与其他元素的互动，以确保画面的连贯性和视觉效果的和谐。

5.3　利用白日梦 AI 辅助绘制运动镜头

运动镜头通过动态的视觉表现，为观众带来更加生动和引人入胜的观看体验。然而运动镜头的绘制往往很复杂，用户首先需要绘制出静态的镜头效果，再通过箭头与文字标注才能完成运动镜头的绘制。

利用白日梦AI工具能够轻松绘制出动态镜头效果，提升分镜头绘制效率的同时又不失精美度。本节主要介绍利用白日梦AI工具辅助绘制运动镜头的操作方法。

5.3.1 白日梦AI的登录与页面介绍

扫码看视频

在进行正式的运动镜头绘制之前，用户需要掌握白日梦AI网页的登录方式，了解页面中的各项功能。下面介绍白日梦AI的登录，并介绍页面中各功能的含义。

步骤01 打开相应的浏览器，输入白日梦AI的官方网址，打开官方网站，在页面中单击"验证码登录"按钮，如图5-45所示，切换至"验证码登录"界面。

图5-45 单击"验证码登录"按钮

步骤02 ❶在"手机号"文本框中输入手机号码；❷单击"发送验证码"按钮；❸在"短信验证码"文本框中输入收到的验证码；❹单击"登录/注册"按钮，如图5-46所示。

步骤03（未注册的账号会自动注册并登录）如果用户已有账号，单击"密码登录"按钮，切换至"密码登录"界面，❶输入手机号码；❷输入登录密码；❸单击"登录"按钮，如图5-47所示，即可直接登录白日梦AI。

步骤04 登录完成后，即可进入白日梦AI的首页，如图5-48所示。

图 5-46　单击"登录 / 注册"按钮

图 5-47　单击"登录"按钮

图 5-48　白日梦 AI 页面组成

下面对白日梦AI页面中的主要功能进行相关讲解。

❶ 导航栏：单击"首页"按钮，可以直接返回首页；单击"活动"按钮，可以查看网页最近的活动信息；单击"形象库"按钮，可以选择或自行创建角色；单击"AI创作"下方的按钮，即刻开始分镜头创作；单击"我的"按钮，可以查看保存的项目信息；单击"讨论区"按钮，可以与同好进行讨论。

❷ 工具栏：用户可以在此单击搜索按钮 🔍，查找信息；单击"移动端下载"按钮，可以下载手机App；单击积分按钮 🪙1100，可以查看积分；单击"消息"按钮 🔔，可以查看消息；单击头像，可以查看个人信息。

❸ 公示栏：在其中显示了近期活动公告和排行榜单。

❹ 推荐栏：在其中推荐了其他用户创作的优秀作品，以供参考。

❺ 作品栏：在其中显示了其他用户发表的作品。

5.3.2　推镜头和拉镜头的绘制

推镜头是指摄像机逐渐接近被摄主体的过程，在这个过程中会形成景别由大到小的变化；拉镜头是指摄像机逐渐远离被摄主体的过程，在这个过程中会形成景别由小到大的变化。下面介绍使用白日梦AI辅助绘制推镜头和拉镜头的操作方法。

扫码看视频

步骤 01 打开相应的浏览器，输入白日梦AI的官方网址，打开官方网站，在页面中单击"AI文生视频"按钮，如图5-49所示。

图 5-49　单击"AI 文生视频"按钮

步骤 02 执行操作后，进入"编写故事"页面，❶在"风格"选项区中，选中"赛博朋克"标签上的复选框，设置生成图片风格为赛博朋克风；❷在"故事标题"下方的文本框中输入"机械城"，设置故事标题名称；❸在"故事正文"下方的文本框中输入"在一座机械城市里，一个机器人坐在丝绒沙发上，他的脚边蹲着一只机械狗"；❹单击"下一步"按钮，如图5-50所示。

图 5-50　单击"下一步"按钮

步骤03 执行操作后，进入"选择分镜"页面，❶单击 ✎ 按钮，输入"一个机器人坐在丝绒沙发上，脚边蹲着一只机械狗"；❷单击"生成图片"按钮，如图5-51所示。

图 5-51　单击"生成图片"按钮

步骤04 执行操作后，即可自动生成图片，如图5-52所示。

步骤05 如果生成的图片与用户期待相差较大，可以修改提示词重新生成，❶在右侧的"画面提示词"下方的文本框中输入"一张天鹅绒沙发上坐着一个机器人，背景是霓虹灯照亮的全息图"；❷单击"重绘当前画面"按钮，如图5-53所示。

图 5-52　自动生成图片

图 5-53　单击"重绘当前画面"按钮

步骤06 执行操作后，即可生成一幅符合用户需求的图片，如图5-54所示。

图 5-54　生成符合用户需求的图片

　　根据生成的图片，用户可以绘制推镜头分镜示意图，如图5-55所示。画面中的箭头为镜头运动方向，由A到B为取景框大小变化，其中内框大小是可以变化的，符合画幅比例即可。

　　拉镜头的示意图正好与推镜头相反，画面中的箭头方向相反，A点与B点位置也是相反的。

图 5-55　绘制推镜头分镜示意图

5.3.3　摇镜头的绘制

摇镜头是指保持机位固定不动，只变换镜头摇摆角度拍摄的镜头，如同人左右转动头部的效果，下面介绍使用白日梦AI辅助绘制摇镜头的操作方法。

扫码看视频

步骤01 在白日梦AI主页面中单击"AI文生视频"按钮，执行操作后，进入"编写故事"页面，❶在"风格"选项区中，选中"日式可爱"标签上的复选框，设置生成图片风格为日式可爱风；❷在"故事标题"下方的文本框中输入"马路边"，设置故事标题名称；❸在"故事正文"下方的文本框中输入"一只狗追着一个女孩在路上狂奔"；❹单击"下一步"按钮，如图5-56所示。

图 5-56　单击"下一步"按钮（1）

步骤 02 执行操作后，进入"角色设定"页面，用户可以在其中选择喜欢的
角色形象，单击"设置形象"按钮，如图5-57所示。

图 5-57 单击"设置形象"按钮

步骤 03 执行操作后，进入"编辑角色设定"页面，将鼠标指针移至Mio的头
像上，❶单击鼠标左键，即可选中角色；❷设置"角色名"为"悠悠"；❸单
击"保存"按钮，如图5-58所示。

图 5-58 单击"保存"按钮

步骤 04 执行操作后，返回"角色设定"页面，此时画面中显示了选择的角
色形象，单击"下一步"按钮，如图5-59所示。

步骤 05 执行操作后，进入"选择分镜"页面，❶在搜索框中输入提示词
"侧拍，全景，室外"；❷单击搜索按钮🔍，如图5-60所示。

图 5-59　单击"下一步"按钮（2）

步骤 06 在"搜索结果"中，选中符合用户需求的草稿左上角的复选框，如图5-61所示。

图 5-60　单击搜索按钮

图 5-61　选择一个草稿

步骤 07 在画面右上角单击"生成图片"按钮，执行操作后，即可生成分镜图。如果用户对生成的分镜图不满意，可以在右侧"画面提示词"下的文本框中调整提示词，单击"重绘当前画面"按钮，如图5-62所示，即可生成新的分镜图。

图 5-62　单击"重绘当前画面"按钮

步骤08 执行操作后，即可生成符合用户需求的图片效果，如图5-63所示。

图 5-63　生成符合用户需求的图片效果

根据生成的图片，用户可以绘制摇镜头分镜示意图，如图5-64所示。

图 5-64　摇镜头分镜示意图

画面中蓝色框为摇镜头前的画面框，红色框为摇镜头后的画面框；在画面框的下方分别标注A（开始）和B（结束），从A向B方向绘制一个箭头，代表画面的运动方向，为了辨识清楚，在箭头上方还可以添加一个"摇"字。

5.3.4　移镜头的绘制

移镜头是指将摄像机安放在可移动载体上，与被摄主体平行拍摄的镜头。下面介绍使用白日梦AI辅助绘制移镜头的操作方法。

扫码看视频

步骤01 在白日梦AI主页面中单击"AI文生视频"按钮，执行操作后，进入"编写故事"页面，❶在"风格"选项区中，选中"动漫国风"标签上的复选框，设置生成图片的风格为动漫国风；❷在"故事标题"下方的文本框中输入"保卫

长城"，设置故事标题名称；❸在"故事正文"下方的文本框中输入"一位将军骑着骏马，挥舞着长枪，往前方冲刺"；❹单击"下一步"按钮，如图5-65所示。

图 5-65　单击"下一步"按钮

步骤02 执行操作后，进入"角色设定"页面，单击"设置形象"按钮，进入"编辑角色设定"页面，将鼠标指针移至"楚霸王"的头像框上，❶单击鼠标左键，即可选中角色；❷单击"保存"按钮，如图5-66所示。

图 5-66　单击"保存"按钮

步骤03 执行操作后，返回"角色设定"页面，此时画面中显示了选择的人物形象，单击"下一步"按钮，进入"选择分镜"页面，❶在搜索框中输入提示词"侧拍，全景，室外"；❷单击搜索按钮[🔍]，如图5-67所示。

步骤04 在"搜索结果"中，选中符合用户需求的草稿左上角的复选框，如图5-68所示。

图 5-67　单击搜索按钮　　　　　　　图 5-68　选中草稿左上角的复选框

步骤05 在画面右上角单击"生成图片"按钮，执行操作后，即可生成符合用户需求的图片，效果如图5-69所示。根据生成的图片，用户可以绘制移镜头分镜示意图，只需在画面下方标注箭头方向，并注明"移"字即可。

图 5-69　生成符合用户需求的图片

5.3.5　综合运动镜头的绘制

扫码看视频

综合运动镜头是指在同一个镜头中结合多种摄像机运动方式的镜头。这种镜头通过多种运动方式的组合（如推、拉、摇、移、升降等），实现复杂的视觉效果，增强叙事的层次感和动态感。

综合运动镜头需要在分镜图中标明每个镜头的起始位置、终止位置，以及摄像机的运动轨迹，可以用箭头或图示表示运动方向和方式。下面以摇镜头接拉镜头为例，详细展示综合运动镜头的绘制，如图5-70所示。

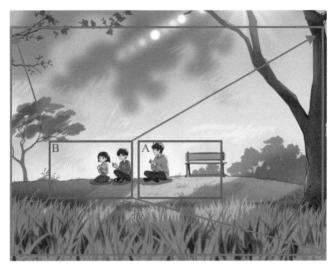

图 5-70　综合运动镜头的绘制

　　首先绘制摇镜头，用蓝色的方框表示摇镜头，先框定摇镜头前的画面，在上方标注A；再框定摇镜头后的画面，在上方标注B；最后用箭头连接两个画面框，表示画面的运动方向。

　　接着在摇镜头分镜图的基础上，加入拉镜头的绘制。首先明确拉镜头是从B画面框开始的，用户需要用红色的方框框定拉镜头结束时的画面范围，在上面标注C；接着用箭头表示画面运动的方向。

本章小结

　　本章深入探讨了OneStory、即梦AI与白日梦AI在影视制作中的创新应用，从角色形象与场景设计的创意激发，到一键绘制固定镜头的高效便捷，再到利用AI辅助绘制复杂运动镜头的精准掌控，全面展示了AI技术在影视前期制作中的强大潜力。学习本章内容后，读者将能掌握利用AI工具提升创作效率与质量的技巧，为影视项目制作提供强有力的技术支持。

课后习题

　　鉴于本章知识的重要性，为了帮助读者巩固知识，设置课后习题如下。

　　1. 描述一个你通过OneStory设计的创意场景，包括其氛围、视觉元素和叙事功能。

　　2. 还有什么镜头能组接在一起成为综合运动镜头？

第 6 章 分镜进阶：连续镜头的设计

在影视创作中，镜头的连续性是流畅叙事的关键。本章将探讨镜头连续性的重要概念、运动方向的延续，以及常见的镜头连接方式，如动作、视线、逻辑和声音的连接。此外，还将介绍如何利用巨日禄AI进行创意镜头设计，特别是在双人对话场景中的应用，帮助提升分镜设计的效果与效率。

6.1 镜头的连续性

镜头的连续性是确保观众体验流畅叙事的关键因素之一，它指的是不同镜头之间的自然衔接，使得动作、时间和空间在观众眼中连贯一致。无论是动作的连贯性、视线的连续性，还是保持画面方向的一致，所有这些元素都在共同作用，避免观众产生跳脱感或困惑。本节主要介绍镜头连续性的概念和意义。

6.1.1 镜头连续性的概念

扫码看视频

镜头连续性是指在电影或视频制作中，不同镜头之间的无缝衔接，使得观众在观看时能够感受到动作、时间、空间的一致性和连贯性。通过保持镜头的连续性，导演和剪辑师能够引导观众自然地跟随叙事的发展，而不会因为突然的视觉跳跃或不连贯的动作而感到困惑或分散注意力。

例如，在正常情况下，飞机从一个城市飞往另一个城市至少需要1小时，但是在影视作品中，可能只用5～10秒来展示，这通常是由飞机起飞的镜头和飞机降落的镜头来展示的，将1小时压缩到几秒，靠的就是镜头之间的连续性。

用分镜设计来阐释就是："一个男人遛完狗步行50米回家，接着拿着公文包去上班。"

如果这是一个长镜头，那么男人遛完狗后步行50米回到家，大约需要20秒，接着放置好狗，拿上公文包，大概需要10秒，紧接着他打开门，出门，大约3秒，也就是说，这个镜头的总时长为33秒。对影视剧作品，尤其是电影作品而言，时间是非常宝贵的，很难花费33秒去交代一个普通的剧情，因此用户需要以镜头的连续性为基础，将这33秒压缩，并在分镜头中体现出来，如图6-1所示。

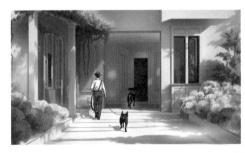

图 6-1　连续镜头示意图

这组画面可以用两个镜头来表示，男人遛狗回家，然后拿着公文包出门即可。省略了走路、在屋子里活动的烦琐内容，只需保留最关键的内容。

6.1.2　镜头连续性的意义

扫码看视频

把镜头连续性比作拼图游戏中的拼图块，每一块拼图都必须与周围的拼图块无缝衔接，这样才能形成一幅完整的画面。如果一块拼图放错了位置，那么整个画面就会显得不完整，甚至让人难以辨认。同样的，在电影或视频中，镜头的连续性确保了所有的"拼图块"——也就是镜头能够拼接在一起，形成一个完整、流畅的叙事画面。镜头连续性十分重要，下面介绍镜头连续性的意义，如图6-2所示。

增强叙事的流畅性	镜头连续性确保了不同镜头之间的自然过渡，使得故事的叙述更加流畅。通过维持动作、时间、空间和视线的连续性，观众可以轻松地跟随剧情的发展，而不会因为突然的跳切或不连贯的镜头转换而感到困惑或分心
维持观众的沉浸感	当镜头连续性得到有效维持时，观众能够更加沉浸地投入影片的情境，不会因为突兀的镜头变化而被拉出故事。这种沉浸感是影片或视频成功的重要标志，尤其是在情感戏或紧张的剧情中，连续性的破坏会削弱观众的情感共鸣
明确叙事的逻辑	镜头连续性可以帮助观众理解角色之间的关系、动作的因果逻辑，以及场景的空间布局。例如，通过连续性剪辑，观众可以清楚地了解角色的动作顺序，以及角色在空间中的位置，这对于观众理解复杂的场景至关重要
提升影片的专业性	镜头连续性是影片制作专业性的重要体现。观众可能不会刻意注意到镜头的连续性，但如果连续性出现问题，那么观众会感到不适或难以理解故事。保持连续性有助于提升影片的整体观赏性，使其更易被观众接受和喜爱
推动情感的发展	在许多场景中，镜头连续性还可以用来增强情感的表达或推进紧张感的发展。例如，在一场追逐戏中，连续性的保持能够让观众持续感受到速度和紧迫感，而在情感戏中，连续性可以让观众更深刻地体会角色的情绪变化

图 6-2　镜头连续性的意义

6.2　运动方向的延续

在物体或人物连续运动的镜头设计中，延续方向的一致性十分重要，保持运动方向一致能够提升叙事的流畅性。

例如，拍摄公交车的行驶过程需要始终在同一侧进行拍摄，突然改变方向会造成方向上的混淆，让观众分不清公交车行进的方向，如图6-3所示。

图 6-3　向不同方向行进的公交车的视觉效果

　　在第一个场景从右侧拍摄一辆正在行驶的公交车，第二个场景突然切换为从左侧拍摄，让观众觉得画面衔接不流畅。这就是"越轴"造成的视觉不连贯，本节主要介绍什么是轴线及越轴的相关内容。

6.2.1　轴线

　　轴线是电影、电视、动画等视听语言中一个非常重要的概念，尤其是在涉及镜头拍摄和剪辑时。它指的是在拍摄场景时，通过角色、物体或场景的中心线来定义镜头的空间关系和拍摄角度。轴线可以帮助导演、摄影师和剪辑师确保镜头的空间连续性，从而避免在观众的视觉和心理上引起混乱，下面介绍具体的内容。

　　轴线通常是指一条假想的线，它可以是两个人物之间的连接线、一位人物面对的方向线，或者一个场景中显著的空间线。轴线的关键作用是定义了拍摄时的空间方向，通常也被称为"180度线"。

扫码看视频

138

180度规则是指在拍摄时，摄像机应始终保持在轴线的同一侧，以确保所有镜头的方向一致。这样做的目的是保持观众对场景中角色位置的清晰感知。

图6-4所示为"180度线"的示意图。

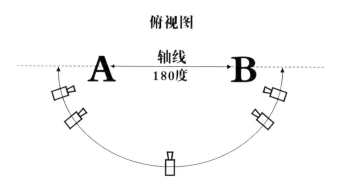

图6-4 "180度线"的示意图

6.2.2 越轴

扫码看视频

越轴是指在影视制作中，摄像机跨越了预先设定的轴线，导致画面中角色或物体的位置发生了方向性的变化。越轴通常被认为是打破了180度规则，这种现象可能会导致观众在理解角色之间的空间关系时感到混乱。不过，在特定的情况下，越轴可以被用作一种创意手段，以达到特定的叙事或视觉效果，下面介绍具体的内容。

当摄像机跨越轴线进行拍摄时，观众会突然看到角色的位置发生变化。例如，角色A在画面的左侧，角色B在右侧，而越轴后角色A会出现在右侧，角色B则会在左侧，如图6-5所示。这种变化可能让观众感到混乱，因为它打破了他们已经建立的空间感知。

图6-5 越轴画面效果

越轴可能会引起混乱，但在实际操作中有几种方法可以避免或修正越轴，如图6-6所示。

中性镜头	在跨越轴线之前，插入一个中性镜头（通常是正面或背面的镜头），让观众重新调整空间感知
镜头运动	使镜头运动从而在同一个镜头内跨越轴线，使越轴的变化自然进行，而不至于引起突兀感
引导视线	通过角色的动作或目光方向，引导观众的视线，从而自然地跨越轴线
建立新轴线	通过添加新的角色或物体，建立新的轴线，并使用过渡镜头来引导观众接受新的空间关系

图6-6 修正越轴的方法

此外，虽然越轴在传统的影视制作中通常被视为一种需要避免的现象，因为它可能打破观众对空间关系的理解并引起混乱，但在特定的情境下，越轴也有其独特的优点和艺术价值。以下是越轴的一些优点。

① 增强情感表达

越轴可以被用来打破常规的视觉连续性，从而引发观众的心理或情感反应。通过突然的越轴，导演可以在特定场景中强化角色的情绪波动或情感冲突。越轴所带来的视觉冲击感可以有效地传达角色的内在混乱、困惑或压力。

例如：在一个角色陷入焦虑或精神错乱的场景中，越轴可以用来表现角色的心理状态，让观众感受到同样的迷失感或不安。

② 制造紧张感和不安感

在惊悚片、悬疑片或恐怖片中，越轴可以被用来打破观众对场景的空间认知，从而制造一种不安定感或紧张感。观众在越轴后的瞬间会感到迷惑和不适，这种感受可以被用来增强影片的戏剧效果。

例如：在一场紧张的对峙场景中，越轴可以打破场景中的对称性，给观众带来一种潜在的危险感或不稳定感，从而提升场景的紧张氛围。

③ 打破常规叙事

越轴可以作为一种打破传统叙事方式的手段，尤其是在实验性电影或艺术电影中。导演通过越轴打破观众对镜头语言的预期，从而引发思考或传达特定的艺术意图。

例如：一些导演会利用越轴来挑战观众的观影习惯，鼓励观众重新思考角色

之间的关系或场景中的空间布局。

④ 引导观众关注某个细节

在一些特殊的场景中，越轴可以用来吸引观众注意到某个特定的细节或元素。通过打破常规的空间连续性，导演可以在观众的心理上制造一个短暂的"停顿"，从而使他们更加关注某一特定元素。

例如：在一个悬疑场景中，越轴可能会引导观众注意到一个隐藏的物体或线索，从而推进剧情的发展。

⑤ 表现角色的空间转换或时空变换

越轴可以用来表现角色从一个空间转换到另一个空间，或者在时间维度上发生的变化。通过越轴，导演可以创造一种独特的视觉效果，表现角色在不同环境中的状态或心理变化。

例如：在科幻片或梦境场景中，越轴可以表现角色在不同空间或时间之间的穿梭，增强影片的视觉冲击力和叙事深度。

6.3　常见的镜头连接方式

在影视制作中，镜头的选择和拍摄角度固然重要，但同样关键的是如何将这些镜头有机地连接起来，以形成连贯而富有节奏的叙事。镜头的连接方式直接影响观众的情感体验和剧情的流畅性。通过巧妙的镜头连接，导演可以控制叙事节奏，突出重要信息，甚至创造出令人难忘的视觉效果。本节主要介绍4种常见的镜头连接方式。

6.3.1　动作的连接

扫码看视频

动作连接是指将一个镜头中开始的动作在下一个镜头中继续，从而形成一个连贯的动作流。这种连接方式通常用于在不同的镜头间保持动作的流畅性，例如从一个人物开始某个动作，到另一个角度或场景中完成这个动作。下面介绍镜头间动作连接的效果。

① 维持动作流畅性

镜头间的动作连接确保了动作的连续性，使得观众在视觉上不会感到中断。这种流畅性可以保持影片的节奏感，并让观众更容易理解角色的动作和情境。

例如：一个角色跑下楼梯，在第一个镜头中角色开始奔跑的动作，接着镜头切换到另一个场景，角色继续奔跑。观众会感受到这个动作是一个连续的过程，而不会感到跳跃或断裂，如图6-7所示。

图 6-7　一组动作连接效果图

② 引导观众的注意力

通过动作的延续性，导演可以引导观众的视线和注意力。例如，一个角色拿起某个物体，在镜头间切换时，观众的注意力自然会跟随角色的动作，从而集中在这个物体上。这样可以帮助导演突出影片中某些重要的细节或信息。

例如：如果角色在镜头中打开一扇门，然后镜头切换到门的另一侧，观众的注意力会自然地转移到角色即将进入的房间，这样可以有效地引导观众的视线和情绪，如图6-8所示。

图 6-8　引导观众的视线和情绪效果图

③ 增强叙事节奏

动作连接可以有效地保持或加快影片的叙事节奏。在动作场景或紧张的情节中，连续的动作连接能够使场景更具动感，并让观众感受到紧张的氛围。

例如：在追逐场景中，动作的连续性让观众跟随角色的步伐，从一个镜头迅速转移到另一个镜头，让观众感受到追逐的紧迫感。

6.3.2 视线的连接

镜头间的视线连接是利用角色的目光方向，建立角色与场景、角色与物体或角色与其他角色之间的视觉关系，使观众能够自然地理解角色所关注的对象或地点。视线连接是保持空间连续性和叙事逻辑的有效手段。

这种连接一般是通过一个角色的视线方向引导观众注意到下一个镜头中的特定对象、场景或人物。通常，第一个镜头会显示角色的面部表情和视线方向，接着切换到第二个镜头，展示角色正在看的对象或场景，下面介绍具体的内容。

① 增强叙事的流畅性

视线连接能够让两个镜头之间的切换更加自然和连贯，帮助观众顺畅地跟随故事的发展。这种剪辑方式使观众感受到一种逻辑上的因果关系，即角色的视线所指之处与下一个镜头展示的内容密切相关。

例如：一个角色在房间里看向窗外，第一个镜头展示角色的脸部和视线方向，第二个镜头切换到窗外的景象，如图6-9所示。观众会理解角色正在观察外面的情况，这种切换是自然和合理的。

图6-9 视线连接效果图

◎ 专家提醒

视线连接镜头与主观视角镜头都能增强观众的代入感。视线连接镜头主要通过视线的引导让观众感知到角色正在观察什么。这种连接方式更注重镜头之间的视觉联系和叙事流畅性。主观视角镜头则直接代表剧中人物的视点或心理感受，这种镜头更加强调观众的代入感和与角色的情感共鸣。

② 建立角色与场景的空间关系

通过视线连接，导演可以明确角色与环境的空间关系，让观众理解角色所在的位置和场景中的重要元素。视线的方向可以帮助观众定位角色在场景中的位置，并理解他们与周围环境的互动。

例如：一个角色从远处看向一栋建筑物，视线连接可以让观众明白角色与建筑物的距离和方向，增强对场景的空间感知，如图6-10所示。

图 6-10　场景空间感知示意图

③ 促进角色间的互动

在涉及多角色的场景中，视线连接可以有效地展示角色之间的互动和关系。通过展示不同角色的视线方向，导演可以传达他们之间的对话、情感交流或对抗。

例如：在一个对话场景中，视线连接展示了两个角色的目光交流，使观众能够理解他们之间的对话和关系，增强互动的真实感。

6.3.3　逻辑的连接

扫码看视频

镜头间的逻辑连接是一种通过概念或叙事逻辑来连接两个镜头的剪辑技巧。它关注镜头之间的因果关系或概念上的关联性，这种关联可以是基于场景中的事件、叙事中的因果关系或者象征性的联系。

逻辑连接通常用来强调某个想法、概念，或者在不同的场景之间建立一种潜在的联系，帮助观众理解更深层次的故事意义，下面介绍具体的内容。

① 增强叙事的流畅性

逻辑连接能够清晰地展现故事中的因果关系，帮助观众理解剧情的发展。通

过将前后镜头之间的逻辑联系明确化，观众可以更好地跟随故事线索，理解角色的动机和事件的发展。

例如：在一个镜头中，一个角色在房间内打开一个神秘的盒子，接着下一个镜头切换到另一场景中的一系列奇怪事件。观众可以通过逻辑连接理解盒子里的东西可能引发了这些事件，如图6-11所示。

图 6-11　逻辑连接效果图

② 传达象征意义或隐喻

逻辑连接可以通过两个镜头之间的概念关联，传达更深层次的象征意义或隐喻。导演通过这种方式暗示某些情感、思想或哲学观念，从而丰富影片的叙事层次和观众的观影体验。

例如：第一个镜头展示一个滴水的水龙头，接着切换到第二个镜头展示一滴泪水从角色的脸上流下。观众会自然地将这两个镜头关联起来，理解角色内心的

悲伤，如图6-12所示。

图 6-12　传达隐喻意义效果图

③ 促进场景间的跳转

逻辑连接可以在不同场景或时间段之间实现自然的跳转，尽管这些镜头可能在空间或时间上没有直接的连续性。通过逻辑连接，观众能够顺畅地从一个场景转移到另一个场景，保持叙事的连贯性。

例如：在一部以回忆为主题的影片中，逻辑连接可以通过某个物品或事件，将观众从现实场景切换到过去的回忆场景，而不会让观众感到跳跃或不适。主角打开一本相册，下一个画面就自然切换到相片里的场景。

6.3.4　声音的连接

声音的连接是指在切换镜头时，声音作为一种桥梁，帮助观众在不同的视觉画面之间建立联系。这种连接可以通过声音的延续性、声音的提前进入及声音的重叠来实现。声音可以在镜头之间平滑地过渡，避免生硬的视觉切换，或者为即将到来的场景提前营造氛围。

扫码看视频

通过声音的延续，观众可以在视觉切换时保持叙事的连贯性。声音的持续存在让观众在场景变化时不会感到突兀或中断，而是能够顺畅地跟随故事的发展。

例如：在一个电话对话场景中，第一个镜头展示一个角色在通话中，接下来镜头切换到另一个正在通话的角色，但声音仍然持续。这样，观众可以清楚地理解这是同一次对话，确保故事的连贯性。

6.4　巨日禄 AI 创意镜头设计

巨日禄AI作为一款专注于镜头创意设计的智能工具，通过强大的算法和深度学习能力，为影视创作者提供了更加丰富的镜头设计灵感和实现手段。本节主要介绍注册与登录巨日禄AI，并使用巨日禄AI设计双人对话镜头的方法。

6.4.1 注册与登录巨日禄AI

巨日禄AI是一款强大的镜头创意设计软件，用户在其中可以发挥想象力，创作出优秀的分镜头作品。下面介绍注册与登录巨日禄AI的操作方法。

步骤 01 打开相应的浏览器，输入巨日禄AI的官方网址，打开巨日禄AI的首页，单击页面右上角的"注册"按钮，如图6-13所示。

图 6-13 单击"注册"按钮

步骤 02 执行操作后，弹出"注册"对话框，用户可以选择用微信扫码注册或用手机号码注册。以使用手机号码注册为例，❶输入手机号码；❷单击"获取验证码"按钮，如图6-14所示。

步骤 03 ❶设置一个登录密码；❷单击"注册并登录"按钮，如图6-15所示，即可完成注册。

图 6-14 单击"获取验证码"按钮

图 6-15 单击"注册并登录"按钮

147

步骤 04 执行操作后，进入巨日禄AI首页，如图6-16所示。

图 6-16　巨日禄 AI 首页

下面对巨日禄AI首页中的主要功能进行相关讲解。

❶ 导航栏：在导航栏中包括6个按钮。"首页"按钮：单击该按钮即可返回首页；"AI故事"按钮：单击该按钮可以进入AI故事创作板块；"AI工具"按钮：单击该按钮可以在其中选择AI视频、AI绘画等工具；"我的作品"按钮：单击该按钮可以查看创建和保存的作品项目；"封面制作"单击该按钮可以进入封面制作板块；"教程"按钮：可以在其中查看工具使用教程、AI漫画小说推文教程等多种教程内容。

❷ AI创作：单击该按钮，即可一键进入AI故事创作板块。

❸ 会员中心：单击"会员中心"按钮，会弹出相应的页面，其中显示了开通会员的相关介绍，如VIP权益焕新升级、限时特惠充值包（永久金币）等，该功能是巨日禄AI商业化策略的一部分，旨在为用户提供更多高级功能和更好的使用体验，以满足用户的个性化需求。

❹ AI工具：单击该按钮，可以一键展开所有AI工具。

6.4.2　双人对话镜头设计

扫码看视频

双人对话镜头设计是指在影视作品中，通过不同的镜头运用来捕捉和呈现两个人物之间对话的场景设计。这种设计不仅涉及镜头的摆位和角度，还包括镜头切换的节奏、角色之间的空间关系、情感表达方式等。

精心设计的双人对话镜头可以强化角色的互动、凸显情感冲突、增强戏剧张

力，使对话更加生动和具有表现力，下面介绍具体的内容。

① 镜头角度和高度

镜头角度和高度的选择会影响观众对角色的感受。例如，低角度镜头可以赋予角色更强的权威感，而高角度镜头则可能使角色显得弱小。

例子：在一场争论的对话中，如果一方处于权力的高峰，可以采用低角度拍摄这一角色，而使用高角度拍摄另一个角色，凸显其在争论中的劣势，如图6-17所示。

图6-17　镜头角度和高度效果图

◎ 专家提醒

注意：在设计双人对话镜头时，要确保在对话中人物视线连贯一致。例如，一位角色看向右侧，下一镜头应表现对方角色看向左侧，保持视线的互动关系。此外，还要确保镜头始终保持在两位角色之间想象的轴线一侧，以保证空间连续性，避免观众混淆角色的方位。

② 过肩镜头

过肩镜头是一种经典的镜头拍摄方式，通常用于对话场景。在这种镜头中，摄像机从一个角色的肩膀后方拍摄，部分肩膀和后脑勺会出现在镜头前景，而另一个角色则位于镜头的焦点位置，清晰可见。

这种镜头设计能够增强角色之间的互动，保持叙事的连贯性，营造亲密或对立的氛围，并引导观众的视线，还可以让观众感受到角色之间的空间关系和心理距离，增强场景的沉浸感。

例如：在一场谈判场景中，过肩镜头可以强调谈判双方的对立，展示出他们各自的立场和态度，如图6-18所示。

图 6-18　过肩镜头效果图

③ 对称构图和空间关系

对称构图通常用于强调两个角色在对话中的平等关系，而非对称构图则可以突出权力不平衡或冲突感。

例如：在一场和解的对话中，导演可能使用对称构图，将两名角色在画面中平衡排列，象征他们达成共识；而在敌对关系的对话中，可以使用斜构图来突出紧张的氛围，如图6-19所示。

图 6-19　斜构图效果图

掌握了基础理论知识后，用户可以使用巨日禄AI工具设计一场争论对话的分镜头脚本，具体操作如下。

步骤01 进入巨日禄AI首页，单击"AI故事"按钮，执行操作后，弹出剧本创作对话框，❶在"＊剧本名"下方的文本框中输入剧本名称"谈判"；❷在"画面风格"选项区中选择"历史Ⅱ"选项，将画面风格设置为历史Ⅱ；❸单击"新增剧本"按钮，如图6-20所示。

图6-20　单击"新增剧本"按钮

步骤02 执行操作后，弹出"新增分集"对话框，❶在"分集内容：（自动按回车分割）"下方的文本框中输入相应的内容，每输入一句按一次回车键，AI会智能将这一句识别为一个镜头画面内容；❷输入完成后，单击"新增片段"按钮，如图6-21所示。

图6-21　单击"新增片段"按钮

步骤03 执行操作后，进入"分镜管理"页面，在其中显示了分镜表、自动生成的关联角色及关联场景，单击右上角的"AI补全提示词"按钮，如图6-22所示。

步骤04 执行操作后，弹出"温馨提示"对话框，在其中单击"AI补全"按钮，如图6-23所示。

图 6-22　单击"AI 补全提示词"按钮　　　　　图 6-23　单击"AI 补全"按钮

步骤05 执行操作后，即可自动生成分镜提示词，单击"下一步"按钮，如图6-24所示。

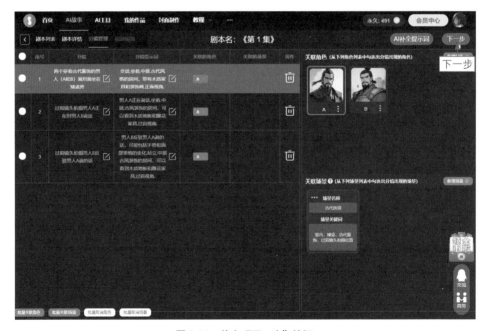

图 6-24　单击"下一步"按钮

步骤06 执行操作后，弹出"温馨提示"对话框，单击"确定"按钮，如图6-25所示。

图 6-25　单击"确定"按钮

步骤07 执行操作后，即完成一键生成分镜脚本，如图6-26所示。

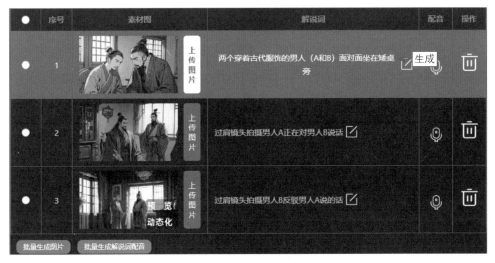

图 6-26　一键生成分镜脚本

步骤08 确认生成效果无误后，单击右上角的"导出图片包"按钮，如图6-27所示，将所有分镜图片导出。

图 6-27　单击"导出图片包"按钮

本章小结

本章总结了镜头在影视制作中的关键要素，包括镜头连续性、运动方向延续及镜头间的常见连接方式，强调了它们对保持叙事流畅、增强观众沉浸感的重要性。学习本章内容后，读者将掌握镜头语言的基本规则，能够运用轴线原理避免越轴问题，并灵活运用多种连接方式提升作品质量。此外，通过巨日禄AI创意镜头设计的介绍，读者还能了解现代科技辅助创意实现的方法，拓宽了镜头设计的视野与可能性。

课后习题

鉴于本章知识的重要性，为了帮助读者巩固知识，设置课后习题如下。

1. 请简要阐述镜头连续性的定义，并举例说明在影视作品中有哪些体现镜头连续性的技巧。

2. 解释"轴线"在影视拍摄中的含义，并说明它对保持运动方向一致的作用。

第 7 章　动态画面：AI 技术让分镜动起来

　　随着AI技术的进步，动态画面创作变得更加高效与智能。本章将介绍如何利用AI工具，如Pika、可灵和Genmo，轻松生成和转换视频效果。通过这些工具，用户能够将静态分镜图变为动态视频，实现自定义风格、同款生成及图文转视频的多种创作形式。

7.1 利用 Pika 制作精细视频

在使用Pika之前，首先需要了解其登录方法和页面布局。通过上传图片，Pika能够快速生成视频内容。此外，Pika还提供了随机提示词生成视频的功能，进一步丰富了创作的灵活性和创意表达。本节将介绍使用Pika制作精细视频效果的方法。

7.1.1 登录Pika和页面简介

扫码看视频

在正式使用Pika工具进行创作之前，用户需要掌握登录Pika的方法，熟悉Pika页面中的板块和相应的功能，为后续的操作做准备，下面介绍具体的内容。

步骤01 打开相应的浏览器，输入Pika官方网址，打开Pika官方网站，在首页右上角单击Sign In（登录）按钮，如图7-1所示。

图 7-1　单击 Sign In（登录）按钮

步骤02 执行操作后，进入Ready TO USE PIKA?（准备好使用Pika了吗？）页面，单击Sign In with an email（使用邮箱登录）按钮，如图7-2所示。

步骤03 执行操作后，进入SIGN IN（登录）页面，输入邮箱账号和密码，如图7-3所示，单击Sign In（登录）按钮，即可完成登录。

步骤04 执行操作后，进入Pika创作页面，如图7-4所示。

图 7-2 单击相应的按钮

图 7-3 输入邮箱账号和密码

图 7-4 Pika 页面

下面对Pika页面中的主要功能进行相关讲解。

❶ 导航栏：用户可以单击Explore（探索）按钮，切换至Explore（探索）选项卡；单击My library（我的图书馆）按钮，可以切换至My library（我的图书馆）选项卡，在其中可以查看自己创作的作品；单击显示模式按钮 ，可以切换示例页面的显示模式。

❷ 示例区：在这里展示了不同视频的动态效果，用户可以在这里查看视频效果并使用示例模板，制作自己的动态视频。

❸ 文本框：用户可以在这里输入提示词，AI能根据输入的提示词生成动态的视频效果。

❹ 升级会员：单击Upgrade（升级）按钮，弹出相应的页面，其中显示了开通会员的相关介绍，如开通价格、权益对比等，该功能是Pika商业化策略的一部分，旨在为用户提供更多高级功能和更好的使用体验，以满足用户更加个性化的需求。

❺ 功能区：单击Image or video（图片或视频）按钮，上传想要图片和视频进行以图生视频或以视频生视频的操作；单击Style（风格）按钮，可以为生成的视频设定风格；选择Sound effects（声音效果）单选按钮，可以为生成的视频添加声音效果；单击✂按钮，打开相应的面板，在其中可以设置视频的相机运动、画幅、帧数等信息。

7.1.2　在Pika中上传图片生成视频

扫码看视频

Pika作为一款智能创作工具，以其强大的图像生成视频功能备受瞩目。通过上传图片，Pika能够自动将静态画面转化为动态视频效果，为用户提供高效且便捷的创作体验。这项功能不仅提升了视频制作的速度，还使得创作者能够更轻松地实现创意表达，为视觉内容的制作带来了全新的可能性与灵活性，下面介绍详细的内容。

步骤01 打开Pika创作页面，单击Image or video（图片或视频）按钮，如图7-5所示。

图7-5　单击 Image or video（图片或视频）按钮

步骤02 执行操作后，弹出"打开"对话框，在其中选择需要导入的图片，单击"打开"按钮，如图7-6所示，将图片导入Pika。

步骤03 在文本框中，❶输入dolly in，Make the clouds move（镜头向前推进，让云动起来），❷单击创作按钮☀，如图7-7所示。

步骤04 执行操作后，自动进入My library（我的图书馆）选项卡，在其中显示了视频生成进度，如图7-8所示。

图 7-6 单击"打开"按钮

图 7-7 单击创作按钮

图 7-8 显示了视频生成进度

步骤 05 稍等片刻，即可生成动态视频，如图7-9所示。

图 7-9 生成动态视频

159

步骤06 如果用户对生成的视频效果不满意，可以单击Retry（重试）按钮，如图7-10所示。

步骤07 执行操作后，即可重新生成动态视频，如图7-11所示。

图 7-10　单击 Retry（重试）按钮

图 7-11　重新生成动态视频

7.1.3　利用Pika的随机提示词功能生成视频

Pika的视频生成工具通过随机提示词功能，可以方便让用户快速生成创意视频。借助AI强大的计算能力，Pika可以根据随机提示词自动生成符合主题的视频内容，提供无限的灵感和可能性。下面将介绍如何使用Pika的随机提示词功能，探索创意生成视频的便捷方式。

步骤01 打开Pika创作页面，❶单击Inspire me（给我灵感）按钮；❷在文本框中自动显示提示词，如图7-12所示。

图 7-12　在文本框中自动显示提示词

步骤02 ❶单击Style（风格）按钮；❷在弹出的列表框中选择Natural（自然）风格选项，如图7-13所示。

步骤03 执行操作后，在输入框中显示了关于Natural（自然）风格的提示词，单击创作按钮➕，如图7-14所示。

步骤04 执行操作后，自动进入My library（我的图书馆）选项卡，在其中显

示了视频生成进度，如图7-15所示。

步骤05 稍等片刻，即可生成动态视频，单击画面右上角的下载按钮[⬇]，如图7-16所示，即可将视频下载。

图 7-13 选择 Natural（自然）风格选项

图 7-14 单击创作按钮

图 7-15 显示了视频生成进度

图 7-16 单击画面右上角的下载按钮

7.2 利用可灵 AI 智能创作动态画面

可灵AI作为一款创新的智能工具，能够将静态的图像和文本轻松转换为生动的动态画面。本节将详细介绍登录可灵AI的方法和两大功能——文生视频与图生视频，展示如何通过AI技术高效地创作出丰富的动态视觉效果。

7.2.1 登录可灵AI和页面简介

扫码看视频

使用可灵AI将静态的分镜图变为动态的视频效果，让分镜头画面更生动。可灵AI的使用方式便捷，用户无须下载和安装任何客户端，即可直接使用各项功能，极大地提高了创作效率。

下面介绍登录可灵AI的方法。

步骤01 打开相应的浏览器，输入可灵AI的官方网址，打开可灵AI首页，在"手机登录"界面中，❶输入手机号码；❷单击"获取验证码"按钮，输入收到的验证码；❸单击"立即创作"按钮，如图7-17所示。

图7-17　单击"立即创作"按钮

步骤02 执行操作后，即可进入"可灵AI"页面，如图7-18所示。

图7-18　"可灵AI"页面

下面对可灵AI页面中的主要功能进行相关讲解。

❶ 常用功能：在页面左侧的侧边栏中，清晰地列出了可灵AI的主要功能，使网页能够以一种有序、结构化的方式展示其内容，帮助用户快速定位到自己想要访问的页面或功能。用户只需选择相应的选项，即可跳转到对应的页面，极大地提高了浏览效率。

❷ AI图片：使用该功能，用户可以通过输入提示词来生成相应的图片。该功能目前是对外免费的，且测试不限次数。

❸ 社区作品：该区域主要用来展示平台中其他用户发布的优秀作品，当用户在其中找到了自己喜欢的视频效果后，单击相应作品下方的"一键同款"按钮，即可快速生成与原作品相似的视频效果，这大大节省了用户的时间和精力，提高了创作效率。

❹ AI视频：使用该功能，用户可以通过文本生成视频（文生视频）和图片生成视频（图生视频）。可灵AI支持5秒和10秒两种时长的视频生成，但10秒高质量视频的生成次数有限，生成的视频在动态性和人物动作一致性方面表现不错。

❺ 视频编辑：使用该功能，允许用户对视频进行裁剪、拼接、添加特效、调整色彩、添加文字注释等多种操作，以满足不同场景下的视频制作需求。

7.2.2 利用可灵AI通过图片直接生成视频

扫码看视频

可灵AI提供了通过图片直接生成视频的功能，极大地简化了视频制作流程。用户只需上传图片，AI便可自动生成与之匹配的动态视频效果，轻松实现创意转化。下面将详细介绍如何利用可灵AI的图生视频功能，将静态的图片转换为流畅的视频画面，提升创作效率。

例如，下面是根据一张花朵图片生成的AI视频，效果如图7-19所示。

图7-19 效果欣赏

下面介绍在可灵AI中使用图片直接生成视频的操作方法。

步骤01 打开可灵AI官方网站，在首页中单击"AI视频"按钮，如图7-20所示。

步骤02 进入"AI视频"页面，在"图生视频"选项卡中单击上传按钮，如图7-21所示。

图 7-20 单击"AI 视频"按钮

图 7-21 单击上传按钮

步骤03 执行操作后，弹出"打开"对话框，在其中选择需要导入的图片素材，如图7-22所示。

步骤04 单击"打开"按钮，即可上传图片素材，如图7-23所示。

图 7-22 选择相应的图片素材

图 7-23 上传图片素材

步骤05 单击"立即生成"按钮，AI开始解析图片内容，并根据图片内容生成动态效果，页面右侧显示了视频生成进度，待视频生成完成后，显示视频的画面效果，如图7-24所示。

图 7-24 显示视频的画面效果

步骤 06 如果用户想要生成更具动感的视频，❶在"图片及创意描述"文本框中输入相关提示词"镜头缓缓推进"，指导AI生成特定的视频；❷单击"立即生成"按钮，此时AI开始解析图片内容与提示词描述；❸生成相应的动态视频，效果如图7-25所示。

图 7-25 生成相应的动态视频

步骤 07 如果用户想要收藏该视频，可以单击对应视频下方的收藏按钮，如图7-26所示。

步骤 08 执行操作后，按钮变成，说明视频收藏成功，如图7-27所示。

图 7-26　单击收藏按钮

图 7-27　视频收藏成功

步骤 09 如果用户想要下载该视频，在生成的视频预览图下方，❶单击下载按钮；❷在弹出的列表中选择"有水印下载"选项，如图7-28所示，执行操作后，即可下载视频效果。

图 7-28　选择"有水印下载"选项

7.2.3　利用可灵AI的尾帧功能生成精细视频

可灵AI中增加了首帧和尾帧功能，是其在视频生成领域的一项重要创新，为用户提供了更高的创作自由度和个性化定制能力。该功能

扫码看视频

166

允许用户在生成动画场景视频时，通过上传或指定特定的起始画面（首帧）和结束画面（尾帧），来控制视频的开头和结尾。这一功能极大地增强了视频内容的连贯性和创意性，使用户能够根据自己的需求，创作出更加符合个人风格或故事情节的视频作品，效果如图7-29所示。

图7-29 效果欣赏

下面介绍使用首帧和尾帧功能实现图生视频的操作方法。

步骤01 进入"AI视频"页面，①在"图生视频"选项卡中打开"增加尾帧"功能 ；②在页面中上传首帧和尾帧图片，用于指导AI生成特定的视频；③单击"立即生成"按钮；④即可生成相应的视频，效果如图7-30所示。

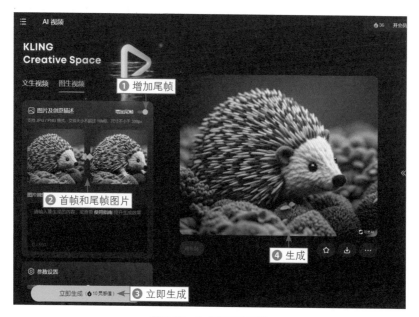

图7-30 生成相应的视频

步骤02 如果用户想要生成视频画面表现更好的视频，可以在下方的"参数设置"面板中，设置"生成模式"为"高品质"，如图7-31所示，提升视频的生成质量，使视频画面的细节更丰富。

步骤03 在"不希望呈现的内容"文本框中，❶输入相应的提示词，指定视频中不希望呈现的内容，辅助提升视频质量；❷单击"立即生成"按钮，如图7-32所示，即可生成相应的视频效果。

图 7-31　设置"生成模式"为"高品质"

图 7-32　单击"立即生成"按钮

步骤04 在生成的视频预览图下方，❶单击下载按钮 📥；❷在弹出的列表中选择"无水印下载"选项，如图7-33所示，执行操作后，即可下载视频效果。

图 7-33　选择"无水印下载"选项

★ 提示

在可灵AI中，"高表现"模式注重提升视频的质量和观感体验，采用更高级的编码技术、更高的分辨率、更丰富的色彩深度及更精细的图像处理算法，以呈现出更加清晰、细腻、逼真的视频画面效果。

"高表现"模式适用于需要高质量视频输出的场景，如影视后期制作、广告宣传、在线教育（特别是需要展示细节的教学内容）、高清视频播放平台等。在这些场景中，用户对视频画面的质量有着较高的要求，愿意为了获得更好的视觉体验而牺牲一些处理速度或增加一些资源消耗。

7.3 利用 Genmo 将分镜头图转化为视频

Genmo能够将静态的分镜头图快速转换为动态视频，使创作者能够轻松实现视觉故事的呈现。本节将介绍登录Genmo的方法和如何利用Genmo将分镜头图转化为视频。

7.3.1 登录Genmo和页面简介

扫码看视频

在正式使用Genmo生成动态视频之前，用户需要先掌握登录Genmo的方法和页面中各板块的功能，有助于提升创作效率，下面介绍具体的操作方法。

步骤01 打开相应的浏览器，输入Genmo网址，打开Genmo首页，单击Login（登录）按钮，如图7-34所示。

步骤02 执行操作后，弹出Sign up for free（免费注册）对话框，单击Continue with Google（谷歌账号登录）按钮，如图7-35所示，跟随页面指引登录谷歌账号即可。

图 7-34 单击 Login 按钮

图 7-35 单击 Continue with Google 按钮

步骤03 登录完成后，进入Genmo首页，如图7-36所示。

下面对Genmo页面中各板块的功能进行相关讲解。

❶ 导航区：单击Videos（视频）按钮，即可进入Video（视频）页面进行动态视频创作；单击Assets&Profile（资源和个人信息）按钮，在其中可以升级会员功能和查看自己的个人信息；单击About&FAQ（关于我们的问题解答）按钮，在其中可以查看关于开发者的一些问题和答案；单击Blog（博客）和Careers（职业）按钮，可以将视频分享到其他社交平台；单击Join Discord（加入Discord）按钮，可以加入Discord聊天平台。

图 7-36　进入 Genmo 首页

❷ 模型区：用户可以在此查看生成动态视频使用的模型，单击该模型，可以查看模型的详细信息。

❸ 文本框：可以在这里输入提示词，用于指导AI生成动态视频。

❹ 功能区：单击▦按钮，可以设置视频的生成时长、倍数等信息；单击Upload image（上传图片）按钮，可以上传图片生成视频；单击Camera motion（相机运动）按钮，可以设置相机运动；单击FX按钮，可以查看保存的预设；单击Submit（发送）按钮，可以发送文本框中的内容，生成动态视频；单击Need ideas for a prompt?（需要提示词的创意吗？）按钮，可以随机生成提示词以供用户使用。

❺ 展示区：在其中显示了其他用户发布的作品。

7.3.2　自主导入图片生成视频

通过自主导入图片生成视频功能，创作者可以根据自己的需求上传图片，利用AI技术将静态图像转换为动态视频。这种方式不仅灵活高效，还能确保视频内容与原始素材高度匹配。下面将介绍如何利用该功能实现个性化的视频创作，提升制作效率与创意表达。

扫码看视频

下面是生成的视频效果展示，可以看到画面正在缓缓推进，如图7-37所示。

图 7-37 效果欣赏

步骤01 打开Genmo首页，单击Upload image（上传图片）按钮，如图7-38所示。

步骤02 执行操作后，弹出"打开"对话框，在其中选择需要上传的图片，单击"打开"按钮，如图7-39所示。上传图片后，会在文本框中自动生成一句与图片画面一致的提示词。

图 7-38 单击 Upload image 按钮

图 7-39 单击"打开"按钮

步骤03 ❶在文本框中输入A gentle breeze blows，making the flowers sway softly（微风吹过，花朵轻轻摆动）；❷单击Submit（发送）按钮，如图7-40所示。

图 7-40 单击 Submit 按钮

步骤 04 执行操作后，即可生成动态视频画面，如图7-41所示。

图 7-41　生成动态视频画面

步骤 05 如果用户对生成的效果不满意，单击![按钮]按钮，在打开的Settings & plugins（设置和插件）面板中，设置Duration（持续时间）为6s，如图7-42所示，设置生成时长为6秒。

步骤 06 ❶单击Camera motion（相机运动）按钮，打开Camera motion（相机运动）面板；❷在Zoom（变焦）右侧单击Zoom in（放大）按钮![图标]，如图7-43所示，设置画面动态效果为放大。

图 7-42　设置 Duration 为 6s

图 7-43　单击 Zoom in（M）按钮

步骤 **07** 单击Submit（发送）按钮，稍等片刻，即可重新生成动态视频，如图7-44所示。

图 7-44　重新生成动态视频

7.3.3　通过文本直接生成视频

扫码看视频

当用户需要制作动态分镜头，但没有绘制完成分镜头图时，可以直接使用Genmo的文生视频功能，直接将分镜头描述转化为动态视频，下面介绍具体的操作方法。

下面是生成的视频效果展示，如图7-45所示。

图 7-45　效果欣赏

步骤 **01** 在文本框中输入A tree is shimmering in the sunlight（一棵树在阳光下闪闪发光），如图7-46所示。

图 7-46　输入提示词

173

步骤 **02** 单击 ▦ 按钮，在弹出的Settings & plugins（设置和插件）面板中，❶单击Aspect ratio（纵横比）右侧的⚹按钮，AI会自动匹配一个合适的画幅；❷设置Duration（持续时间）为6s，将生成时长设置为6秒，如图7-47所示。

步骤 **03** 单击Camera motion（相机运动）按钮，打开Camera motion（相机运动）面板，❶在Zoom（变焦）右侧单击Zoom out（缩小）按钮 ⊙，设置画面动态效果为缩小；❷单击Pan（平移）右侧的⚹按钮，使其呈白色显示，AI即可自动配置水平方向运动镜头；❸单击Tilt（倾斜）右侧的⚹按钮，使其呈白色显示，AI即可自动配置垂直方向运动镜头，如图7-48所示。

图 7-47　设置 Duration 为 6s

图 7-48　单击相应的按钮

步骤 **04** 单击Submit（发送）按钮，稍等片刻，即可重新生成动态视频，如图7-49所示，可以看到画面有缓缓拉远和向左移动的效果。

图 7-49　重新生成动态视频

7.3.4　使用预设生成特定风格的视频

扫码看视频

使用预设生成特定风格的视频，可以帮助创作者快速应用已设定的视觉风格，简化视频制作流程。通过选择合适的预设，用户能够轻

松实现与预期风格一致的高质量视频效果。下面将介绍如何利用预设功能，快速生成具有特定风格的视频内容。

步骤01 打开Genmo首页，如果用户没有创作灵感，❶可以单击文本框下方的随机按钮；执行操作后，❷会自动在文本框中生成一句提示词，如图7-50所示。

图7-50　生成一句提示词

步骤02 单击按钮，在打开的Settings & plugins（设置和插件）面板中，❶单击Aspect ratio（纵横比）右侧的按钮，AI会自动匹配一个合适的画幅；❷设置Duration（持续时间）为6s，将生成时长设置为6秒；❸开启Loop（循环），如图7-51所示，持续时间会自动变成原视频的2倍。

步骤03 单击Camera motion（相机运动）按钮，打开Camera motion（相机运动）面板，将所有按钮变成白色，让AI全自动进行相机运动，如图7-52所示。

图7-51　开启Loop

图7-52　将相应的按钮变成白色

步骤04 单击FX按钮，进入FX preset library（FX预设库）面板，❶单击Preset（预设）右侧的按钮，展开预设面板；❷在其中选择Flower（花朵）选项，如图7-53所示。

步骤05 在FX preset library（FX预设库）面板中，❶设置Speed（速度）为35%；❷单击Submit（发送）按钮，如图7-54所示。

步骤06 稍等片刻，即可生成动态视频，效果如图7-55所示。

图 7-53　选择 Flower 选项　　　　　　　图 7-54　单击 Submit 按钮

图 7-55　生成动态视频

本章小结

　　本章详细介绍了3款视频创作工具——Pika、可灵与Genmo，它们各具特色，分别从精细视频效果制作、智能动态画面创作及将分镜头图转换为视频3个维度，提供了从基础到进阶的视频制作方案。学习本章内容后，读者将掌握多样化的视频创作技巧，无论是追求艺术感十足的动态效果，还是高效地将图片、文本转化为专业视频，都能找到适合的解决方案，助力创意表达和媒体制作能力的显著提升。

课后习题

　　鉴于本章知识的重要性，为了帮助读者巩固知识，设置课后习题如下。

　　1. 解释利用可灵的尾帧功能生成精细视频的概念，并说明其在提升视频质量方面的作用。

　　2. 详细说明通过Genmo自主导入图片并生成视频的过程。

第 8 章 蒙太奇：利用 AI 轻松完成镜头组接

在电影制作中，蒙太奇作为组接镜头的核心手法，能够通过不同的镜头拼接产生独特的叙事效果。借助AI技术，镜头组接变得更加轻松、高效。本章将全面阐述蒙太奇的基础知识、手法概览及镜头组织策略。此外，借助剪映工具的应用实例分析，用户能够深入学习和实践淡入淡出、缩放、划像等多种转场技巧的应用。

8.1 蒙太奇基础知识

蒙太奇作为电影艺术中的核心手法之一，其发展历程可以追溯到20世纪初期。通过对不同镜头片段的精心组合，蒙太奇不仅是剪辑的技艺，更是一种叙事的艺术，能够赋予影片新的意义和层次感。本节将介绍蒙太奇的基础知识，探索其历史演变，并分析片段与整体之间的关系，揭示蒙太奇如何通过镜头组接创造出独特的视觉体验和叙事效果。

8.1.1 蒙太奇的历史

蒙太奇（Montage）源于法语，原意为"组装"或"装配"，在电影艺术中，它指的是通过镜头的排列、剪辑和组接来构建一个完整的叙事或情感表达。它不仅是一种技术手段，更是一种艺术表现形式，能够通过不同镜头的组合赋予电影新的意义或情感层次。

蒙太奇的核心理念是将不同的镜头、场景或片段有目的地拼接在一起，使观众在短时间内通过这些组合产生新的理解或情感体验。通过这种手法，电影制作者能够跨越时间和空间、压缩叙事进程，并通过不同场景的对比、关联或交替，赋予电影深层次的主题和意图。

蒙太奇的概念与发展历程可分为几个关键阶段，从早期的电影制作到当代的多样化表达形式，其演变过程反映了电影艺术的发展轨迹。

① 早期电影的起源（20世纪初）

在电影出现的初期，电影制作主要是记录现实生活，镜头多是连续的长镜头，缺乏剪辑或组接。1903年，美国导演埃德温·S.波特（Edwin S. Porter）在影片《火车大劫案》中首次使用了不同场景的剪辑，如图8-1所示。

这被认为是电影史上蒙太奇手法的早期尝试。波特通过跨越时间和空间的剪辑，让观众能够从不同角度

图 8-1　影片《火车大劫案》不同场景的剪辑

感知故事的发展，这种新的影像组合为蒙太奇的进一步发展奠定了基础。

② 苏联蒙太奇学派（20世纪20年代）

蒙太奇艺术真正的理论化和系统化发展始于20世纪20年代的苏联蒙太奇学派。电影导演谢尔盖·爱森斯坦（Sergei Eisenstein）是该学派的代表人物之一，他将蒙太奇定义为一种通过镜头的对比和冲突产生新含义的艺术。

爱森斯坦的理论认为，两个相互对立的镜头可以通过对比或冲突产生"1+1＞2"的效果，观众通过镜头的联系会产生全新的理解或情感体验。

他在代表作《战舰波将金号》（1925）中通过精湛的蒙太奇技巧，为普通的场景赋予了强烈的情感和社会意义。电影中的"敖德萨阶梯"场景如图8-2所示，展示了如何通过紧凑的镜头剪辑制造出极大的戏剧冲突和张力，成为电影史上最具影响力的蒙太奇段落之一。

图 8-2 "敖德萨阶梯"场景

③ 法国诗意现实主义与好莱坞经典叙事（20世纪30年代—20世纪50年代）

随着电影工业的发展，蒙太奇不再仅仅是革命性的实验手法，而是逐渐成为叙事的一部分。在法国诗意现实主义和好莱坞的经典叙事电影中，蒙太奇更多地用于平滑故事的时间和空间跳跃。例如，在好莱坞经典电影中，时间的飞速流逝、角色的成长，往往通过蒙太奇镜头来实现。这一时期，蒙太奇作为叙事工具的功能被进一步完善，但其艺术创新性有所减弱。

④ 新现实主义与法国新浪潮（20世纪60年代）

在20世纪60年代，蒙太奇艺术再次被革新，尤其是在法国新浪潮和意大利新现实主义中。导演如让-吕克·戈达尔（Jean-Luc Godard）和弗朗索瓦·特吕弗

（François Truffaut）等人，打破了传统叙事结构，重新发明了蒙太奇。他们通过跳跃剪辑和不连续的蒙太奇手法，打破了好莱坞式的连贯性，让观众更加关注镜头语言和情感表达，而不是线性叙事。电影《筋疲力尽》（1960）就是一个典型的例子，如图8-3所示，通过大胆的剪辑风格，戈达尔重新定义了蒙太奇的视觉表现力。

图 8-3　电影《筋疲力尽》

⑤ 现代电影中的蒙太奇（20世纪70年代至今）

现代电影中的蒙太奇应用已经十分广泛且多元化，不局限于叙事电影，还广泛用于广告、音乐视频和实验电影中。新技术的发展，尤其是数字化剪辑的普及，使得蒙太奇的表达更加灵活和自由。例如，昆汀·塔伦蒂诺（Quentin Tarantino）和克里斯托弗·诺兰（Christopher Nolan）等导演通过复杂的蒙太奇手法，打破时间线，创造出了令人深思的叙事结构和视觉效果。

8.1.2　片段与整体

扫码看视频

在蒙太奇的艺术手法中，片段与整体的关系至关重要，它们共同作用创造出了新的叙事层次和情感表达。要理解蒙太奇中的"片段"与"整体"，可以从以下两个角度来解析：个别镜头（片段）的含义，以及这些镜头组合在一起时（整体）所产生的意义，下面介绍具体的内容。

片段指的是单个镜头或一组镜头，在特定时刻传递某一情节或情感。每个片段都有其独立的视觉、叙事或象征性价值。在蒙太奇中，每个片段可能看似孤立，但当它们与其他片段组合时，会产生新的含义或更深的叙事层次。

在电影《战舰波将金号》中，导演使用了几个独立的镜头片段，如市民惊慌逃跑、士兵整齐的步伐、婴儿车滚下台阶等。每个片段各自展现了具体的场景或行动——人们在逃亡、军队在镇压、婴儿车在失控下滑，如图8-4所示。

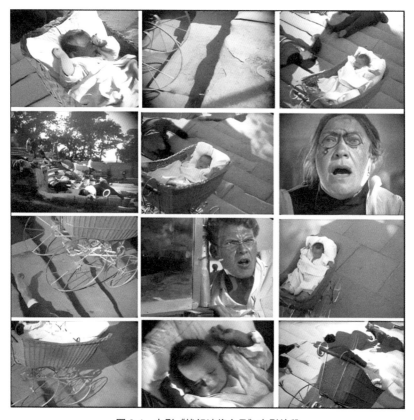

图 8-4　电影《战舰波将金号》电影片段

　　整体是通过将多个片段剪辑、组接在一起所形成的连贯画面或叙事。通过这些镜头之间的关系和对比，导演可以创造出超越每个单独片段的意义。整体的效果并不仅仅是片段的简单叠加，而是通过有意的剪辑和组合，创造出新的理解、情感或叙事体验。

　　通过快速交替剪辑将看似独立的片段营造出了强烈的紧张氛围。观众观看这些镜头，不仅感受到了具体的动作或情节，更体验到了整体场景中绝望、无助和暴力压迫的情感。片段之间的关系让这一场景不仅是简单的叙事，更传达了电影的主题——人民的苦难和对抗压迫的斗争，整体让这些叙事画面，有了更深的主题。

8.2　蒙太奇手法概述

　　蒙太奇手法作为电影艺术中的一种核心表现形式，不只是对镜头的简单拼接，还涉及如何通过"蒙太奇句型"和"蒙太奇段落"来构建复杂的叙事结构和情感表达。本节主要介绍蒙太奇手法的概述。

扫码看视频

8.2.1 蒙太奇句型

在电影艺术中，蒙太奇句型指的是镜头之间的微观关系和逻辑连接方式。通过精心设计的镜头顺序和过渡，导演能够创造出连贯的叙事节奏和情感表达。蒙太奇句型不仅仅是镜头的排列组合，它承载着影片的思想和情感，帮助观众在视觉层面理解故事的深层含义，下面介绍具体的内容。

蒙太奇句型通过镜头的剪辑顺序，来展现事件或情节的发展方式和节奏，影响观众的理解和情感反应。不同的蒙太奇有着不同的表达方式，如图8-5所示。

前进式句型 →	前进式句型是指镜头的剪辑顺序按照情节发展的时间线或逻辑顺序，逐步推进故事进程。这种句型强调的是线性叙事，通过一个个镜头的自然衔接，推动事件朝前发展，让观众逐渐理解故事情节
后退式句型 →	后退式句型是指通过镜头的逆向剪辑，展现事件的回顾或反向发展。这种句型通常用来表达回忆、倒叙或者反思，通过倒叙的方式揭示前因后果，给观众提供更多的背景信息，多用于悬疑、剧情片等类型，展示角色对过去的反思
交替式句型 →	交替式句型是指通过剪辑多个平行发展的情节，同时展现不同的角色或场景。这种句型通常用来表现多个事件之间的关系，增强剧情的紧张感或关联性，常用于平行叙事或多线叙事，展现角色之间的联系或冲突
重复式句型 →	重复式句型是通过多个镜头的重复或回放，强化某一事件或动作。这种句型强调情节的某一关键点，突出其重要性。常用于动作片、惊悚片，增强观众对某一时刻或动作的注意
对比式句型 →	对比式句型通过将两个或多个对立的情节或镜头剪辑在一起，形成强烈的对比效果。这种句型通常用来展示不同角色或情节之间的冲突或差异，适用于表现冲突或矛盾，尤其是在剧情和悬疑片中常用

图 8-5　不同的蒙太奇有着不同的表达方式

8.2.2 蒙太奇段落

扫码看视频

蒙太奇段落指的是由一组镜头构成的一个完整的叙事或表现单位。通过剪辑将这些镜头按照特定逻辑或情感需求组合在一起，形成

一个独立的叙事结构或情感表达段落。与单个镜头的剪辑不同，蒙太奇段落是多个镜头的集合，通常用于表现一个事件的过程、对比不同场景或情绪的变化，或者用来强化特定的情感或主题。

下面介绍蒙太奇段落的特点，如图8-6所示。

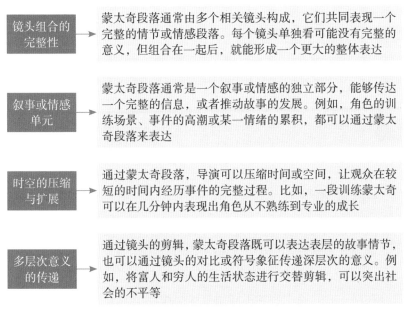

镜头组合的完整性	蒙太奇段落通常由多个相关镜头构成，它们共同表现一个完整的情节或情感段落。每个镜头单独看可能没有完整的意义，但组合在一起后，就能形成一个更大的整体表达
叙事或情感单元	蒙太奇段落通常是一个叙事或情感的独立部分，能够传达一个完整的信息，或者推动故事的发展。例如，角色的训练场景、事件的高潮或某一情绪的累积，都可以通过蒙太奇段落来表达
时空的压缩与扩展	通过蒙太奇段落，导演可以压缩时间或空间，让观众在较短的时间内经历事件的完整过程。比如，一段训练蒙太奇可以在几分钟内表现出角色从不熟练到专业的成长
多层次意义的传递	通过镜头的剪辑，蒙太奇段落既可以表达表层的故事情节，也可以通过镜头的对比或符号象征传递深层次的意义。例如，将富人和穷人的生活状态进行交替剪辑，可以突出社会的不平等

图 8-6 蒙太奇段落的特点

8.3 蒙太奇镜头的组织方法

在电影制作中，镜头的设计决定了观众如何感知和理解故事情节，而蒙太奇手法则通过巧妙的剪辑将多个镜头组合在一起，形成有力的叙事效果。蒙太奇镜头设计不仅仅是画面间的连接，它是通过镜头的组合来引发情感共鸣、揭示主题或推动剧情发展的艺术表现形式。本节主要介绍不同的蒙太奇镜头组织方法。

8.3.1 叙事蒙太奇

叙事蒙太奇是一种电影剪辑手法，通过一系列镜头的组合与剪辑，展示一个完整的情节或事件的进展。这种蒙太奇手法将镜头有序地排列，以推动故事的发展，提供情节发生的背景或表现角色的成长。叙事蒙太奇通常用于将长时间跨度的事件浓缩在短时间内展示，帮助观众快速了解故事的演变。

扫码看视频

下面介绍叙事蒙太奇的特点，如图8-7所示。

183

时间压缩	叙事蒙太奇可以将长时间内发生的事件压缩到几分钟内展示。例如，角色的成长或训练过程可以通过一系列镜头快速地呈现出来，而不需要逐一展示每个细节
空间整合	镜头可以跨越不同的地点和场景，通过剪辑将这些空间整合在一起，展现事件的全貌或角色的多重活动
因果关系	叙事蒙太奇镜头通常按照因果关系排列，展示事件的前因后果，使观众了解事件的逻辑进展和角色的行动动机
节奏控制	通过镜头的切换和节奏调整，叙事蒙太奇能够控制影片的节奏，增强观众观影后的紧张感，引发强烈的情感共鸣
叙事连贯性	镜头之间的时间和空间跨度较大，叙事蒙太奇通过逻辑上的衔接和主题上的一致性，保持故事的连贯性，更易于观众理解

图 8-7　叙事蒙太奇的特点

8.3.2　平行蒙太奇

扫码看视频

平行蒙太奇，又称交替蒙太奇，是一种电影剪辑手法，通过将两个或多个不同地点或情节同时发生的镜头交替剪辑在一起，展示它们之间的关系或对比。这种技术能够增强影片的紧张感、对比效果或叙事的复杂性，使观众在同一时间段内看到不同情节的交织。

下面介绍平行蒙太奇的特点，如图8-8所示。

情节对比	平行蒙太奇通过交替剪辑多个情节或场景，让观众同时了解这些情节的发展，揭示它们之间的关系或对比。例如，在电影《教父》中，导演通过将教父的孙子洗礼与暗杀行动交替剪辑，形成强烈的对比效果，增强了影片的主题冲突
增强紧张感	通过将不同的事件或情节快速交替展示，平行蒙太奇能够提高影片的节奏感和紧张感，使观众感受到更强烈的情感冲击。例如，在紧张的追逐戏中，通过平行蒙太奇展示追逐者和被追逐者的不同视角，增强紧张感和观众的投入感
平行叙事	平行蒙太奇常用于平行叙事，即同时展示多个故事线的进展。例如，在史诗影片或多线叙事的电影中，通过平行蒙太奇展示多个角色或事件的同步发展，使得这些故事线相互交织、互相补充
展示复杂的事件	当影片需要展示复杂的事件，如大战或重要的行动时，平行蒙太奇可以通过交替展示不同的场景或行动，帮助观众更清晰地了解事件的全貌和发展。例如，在战争片中，通过平行蒙太奇展示前线战斗和后方准备的镜头，增强战局的全面感

图 8-8　平行蒙太奇的特点

8.3.3 交叉蒙太奇

扫码看视频

交叉蒙太奇是一种电影剪辑手法，通过在时间上交替剪辑两个或多个情节的发展来展示它们之间的联系或冲突。与平行蒙太奇不同，交叉蒙太奇的事件虽然发生在不同的地点，但通常有时间上的同步性，或者最终会汇合到一个共同的结果。这种剪辑手法不仅能增强故事的紧张感，还能同时揭示多条叙事线索之间的联系。

下面介绍交叉蒙太奇的特点，如图8-9所示。

时间上的同步性	交叉蒙太奇通过对不同地点的镜头交替剪辑来表现多个情节在同一时间的发生，给观众一种时间线紧密交织的感觉
事件的相互联系	镜头展示的情节可能是不同的场景或人物，但通过交替剪辑，影片会逐渐揭示这些情节之间的内在联系或共同点，最终在故事中交汇
增强紧张感和增加悬念	交叉蒙太奇通过快速切换不同的场景，尤其是在危急的情境下，能够极大地增强影片的紧张感和悬疑感。例如，当不同角色的行动都指向一个重要时刻时，这种剪辑会让观众对即将发生的事件充满期待
平衡多条叙事线	交叉蒙太奇有助于展示多个情节线的同时发展，帮助观众在复杂的叙事中保持对每条线索的关注，增加叙事的多样性
冲突对比	通过交替展示相互对立或不同的情节，交叉蒙太奇能够创造出强烈的对比效果。例如，在同一时间展示两个对立角色的行为，展现他们如何准备迎接一场对决

图 8-9 交叉蒙太奇的特点

交叉蒙太奇的应用场景十分广泛，下面进行相关分析，如图8-10所示。

紧张的追逐场景	交叉蒙太奇常用于追逐场景，特别是在需要交替展现追逐者和被追逐者的行动时。这种手法可以增强观众的紧张感。例如，在动作片中，通过切换追捕者和逃亡者的镜头，交叉蒙太奇能够营造紧张的节奏和悬念
同步行动展示	交叉蒙太奇能够展现不同时间线上同步行动的事件的相互关联。例如，在《黑暗骑士》中的经典情节，导演通过交叉蒙太奇展示蝙蝠侠和反派在不同地点的对抗，最终两条线索汇集在一场高潮对决中
决斗或对抗场景	在电影的对抗场景中，交叉蒙太奇可以用来展示两个角色为即将到来的决斗或冲突所做的准备。例如，经典的西部片常用交叉蒙太奇在决斗之前展示双方的准备过程，通过镜头的切换增强即将到来的对抗的紧张感

图 8-10 交叉蒙太奇的应用场景

8.3.4 表现蒙太奇

扫码看视频

表现蒙太奇是通过剪辑多个象征性、隐喻性或超现实的画面，表达角色的内心情感、思想活动或抽象概念的一种剪辑手法。与叙事性蒙太奇不同，表现蒙太奇的目的不是讲述一个连贯的故事，而是通过影像的视觉冲击和隐喻，传达深层次的情感或思想。它不依赖于镜头的逻辑顺序，而是更注重画面的情感感染力、象征意义和视觉张力。

下面介绍表现蒙太奇的特点，如图8-11所示。

隐喻性与象征性	表现蒙太奇通过将现实情境与象征性画面进行对照，表达情感或思想。例如，使用火焰、破碎的物体、奔跑的马匹等来象征愤怒、内心破碎或焦虑不安
超现实与抽象	表现蒙太奇经常打破现实逻辑，展示抽象的、非线性的画面组合，以表达角色的主观体验或情感。画面可能会呈现出梦境般的、超现实的场景，带有强烈的视觉冲击力
情感的外化	这种手法注重将角色内心的无形情感通过具象的画面外化。通过一连串快速、强烈的镜头，表现人物的情感状态，如恐惧、焦虑、快乐或痛苦
视觉冲击	表现蒙太奇强调通过视觉的强烈对比、奇特的场景或非线性的叙事，使观众产生心理上的共鸣。观众不仅可以看到事件的表面，还能感受到影片所传达的深层次情感
非线性叙事	表现蒙太奇通常不遵循时间和空间上的逻辑顺序，而是通过自由的剪辑和跳跃的场景安排，增强影片的象征意义和情感表达

图 8-11 表现蒙太奇的特点

表现蒙太奇的应用场景十分广泛，下面进行相关分析，如图8-12所示。

内心冲突	在角色处于极度的情感波动时，导演通过一系列隐喻性的画面传达他们的内心感受。例如，在表现角色的内心崩溃时，可以交替剪辑火山喷发、玻璃破碎，象征内心的崩塌和无助感
梦境与幻想	通过不受现实规则限制的剪辑手法，观众能够进入角色的潜意识或幻想世界。例如，在表现一个角色的梦境时，导演可以将现实与想象交织在一起，传达出梦中的荒诞和无序
精神错乱的状态	表现蒙太奇常用于展现角色的精神状态或心理错乱。例如，在表现一个角色的精神崩溃时，影片可能交替展示主观视角下的幻觉，增强角色内心的混乱感与观众的情感共鸣

| 历史与哲学主题 | → | 当影片试图讨论历史或哲学性主题时，表现蒙太奇也能起到很好的象征作用。例如，在反思战争的影片中，可以通过表现蒙太奇交替展示战场的血腥与和平的田园场景，突出战争对人类文明的破坏 |
| 抽象表达 | → | 导演通过具有象征性的画面来传达对人生、死亡、爱与孤独等主题的思考。例如，在表现对死亡的思考时，影片可能通过交替剪辑逐渐枯萎的花朵、落日西沉等画面，象征生命的逝去与不可避免的命运 |

图 8-12　表现蒙太奇的应用场景

8.4　剪映辅助镜头转场设计

在影视制作中，镜头的转场设计对于影片叙事的流畅性和视觉的连贯性起着至关重要的作用。借助剪映，创作者可以轻松实现多种转场效果，帮助讲述更加生动的故事。其中，淡入淡出、缩放、划像等经典的转场方式，不仅能够平滑地连接镜头，还能通过富有创意的视觉过渡增强影片的情感表达和节奏感。本节主要介绍使用剪映辅助镜头转场设计的操作方法。

8.4.1　淡入和淡出

扫码看视频

淡入和淡出是电影剪辑中常用的转场技巧，用来控制画面的逐渐出现或消失。这两种手法帮助影片在不同场景之间进行平滑过渡，增强视觉效果和情感传达，下面介绍具体的内容。

① 淡入效果

淡入是指画面由完全黑暗或空白状态逐渐变亮，直至完整地显示出画面内容，用户可以使用剪映软件制作画面淡入效果，具体操作步骤如下。

步骤 01 打开剪映专业版软件，进入剪映专业版的首页，在左上方单击"点击登录账户"按钮，如图8-13所示。

步骤 02 弹出"登录"对话框，❶选中"已阅读并同意剪映用户协议和剪映隐私政策"复选框；❷单击"通过抖音登录"按钮，如图8-14所示。

图 8-13　单击"点击登录账户"按钮

步骤 03 执行操作后，进入抖音登录授权界面，如图8-15所示，用户可以根据界面提示进行扫码登录或通过验证码授权登录。

图 8-14 单击"通过抖音登录"按钮 图 8-15 进入抖音登录授权界面

步骤 04 登录账号后，返回"首页"界面，如图8-16所示。

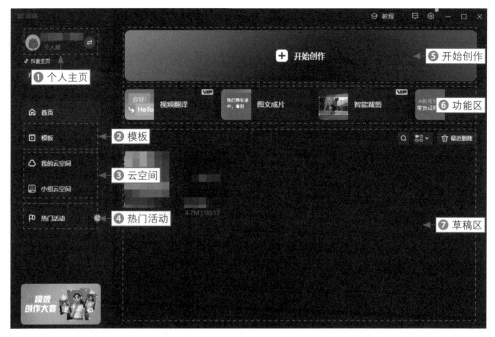

图 8-16 剪映专业版的界面组成

◎ 专家提醒

下面对剪映专业版界面中的各个板块进行相关讲解。

❶ 个人主页：单击该按钮，即可进入个人主页，用户可以在此查看素材和收藏的内容，以及发布素材。

❷ 模板：单击该按钮，进入"模板"界面，用户可以根据自身需求，选择相应的模板，使用其进行视频制作。

❸ 云空间：云空间包括"我的云空间"和"小组云空间"这两个板块，用户将视频上传至"我的云空间"，可以将视频进行云端备份；而"小组云空间"则是一个专为团队协作设计的功能，可以用于团队协作与共享、存储空间与扩容等。

❹ 热门活动：单击该按钮，将打开"热门活动"界面，用户可以参与各类投稿活动。

❺ 开始创作：这是剪映首页的主要功能之一，单击该按钮，即可进入创作页面，用户可以开始内容创作。

❻ 功能区：这是剪映的功能专区，具有丰富的功能，例如视频翻译、图文成片、智能剪裁、营销成片、创作脚本和一起拍，单击相应的按钮，即可体验对应的功能。

❼ 草稿区：这是草稿专区，用户剪辑的视频都会自动保存在此处，但仅限于本地保存，如果用户重新安装该应用或者换电脑设备登录，将会看不到这些本地视频草稿。

步骤05 在剪映首页中，单击"开始创作"按钮，进入创作界面，单击"导入"按钮，如图8-17所示。

步骤06 执行操作后，弹出"请选择媒体资源"对话框，❶在其中选择需要导入的图片；❷单击"打开"按钮，如图8-18所示。

图 8-17　单击"导入"按钮

图 8-18　单击"打开"按钮

步骤07 在"媒体"面板中，单击图片右下角的"添加到轨道"按钮，将图片添加到轨道中，如图8-19所示。

步骤08 在界面右上方单击"动画"按钮，切换至"动画"面板，如图8-20所示。

图 8-19　将图片添加到轨道中

图 8-20　切换至"动画"面板

◎ 专家提醒

剪映中的"渐显"和"渐隐"效果就是淡入淡出效果，可以在剪映中预览二者的显示效果。

步骤09 在"入场"选项卡中，选择"渐显"效果，如图8-21所示，效果会自动添加至轨道中的图片上。

步骤10 在"动画时长"右侧，设置动画时长为1.5s，如图8-22所示，让渐显动画效果在图片上的持续时间更长一些。

图 8-21　选择"渐显"效果

图 8-22　设置动画时长为 1.5s

步骤11 执行操作后，即可查看渐显效果，如图8-23所示。

图 8-23　查看渐显效果

　　淡入常见于电影的开场，或从一个场景进入另一个场景时，让观众有个缓慢的适应过程。它能引导观众逐步进入一个新的叙事空间，给观众时间适应视觉上的转换。

　　在分镜头绘制中，淡入效果需要在画面中绘制出一个类似于"<"的图样，并且用黑色表示，如图8-24所示。

图 8-24　淡入的分镜头绘制

② 淡出效果

　　淡出是指画面逐渐变暗或模糊，直到完全消失为黑屏或空白状态，在剪映中也可以制作淡出的效果，具体步骤如下。

步骤01 在"出场"选项卡中，选择"渐隐"效果，如图8-25所示，效果会自动添加至轨道中的图片上。

步骤02 在"动画时长"右侧，设置动画时长为1.5s，如图8-26所示，让渐隐动画效果在图片上的持续时间更长一些。

图 8-25　选择"渐隐"效果

图 8-26　设置动画时长为 1.5s

步骤 03 执行操作后，即可查看渐隐效果，如图8-27所示。

图 8-27　查看渐隐效果

淡出是结束场景或段落的常用手法，特别是当一个故事情节即将告一段落时，淡出可以提供一种平静的结束感。在表现一天的结束或情节进入下一个重要部分时，淡出可以表示时间段的结束。

在分镜头的绘制中，淡出效果需要在画面中绘制出一个类似于"＞"的图样，并且用黑色表示，如图8-28所示。

图 8-28　淡出的分镜头绘制

淡入和淡出经常组合使用，尤其是在场景的开头和结尾。例如，一个场景可以通过淡出结束，接下来以淡入方式引入一个新场景，平滑地衔接不同的情节。这种手法可以帮助观众更自然地接受时间和空间的转换，同时为叙事提供更好的流动性和连贯性。

8.4.2　缩放

缩放是一种常见的摄像技巧，通过调整镜头焦距，使画面中的主体在视野中变大或变小。这种变化不需要移动摄像机的位置，而是通

扫码看视频

过改变镜头的光学焦距来实现的，使观众感受到与主体之间的距离在缩短或拉长。

缩放包括推近和拉远两种形式。推近时镜头从广角逐渐变为特写，画面中的主体显得越来越大，背景逐渐从视野中消失，观众的视线集中到主体上。用户可以使用剪映制作出推近的效果，具体步骤如下。

步骤 01 进入剪映创作界面，在"媒体"面板中，单击"导入"按钮，如图8-29所示。

步骤02 执行操作后，弹出"请选择媒体资源"对话框，❶在其中选择需要导入的图片；❷单击"打开"按钮，如图8-30所示。

图 8-29　单击"导入"按钮　　　　图 8-30　单击"打开"按钮

步骤03 单击图片右下角的"添加到轨道"按钮，将图片添加到轨道中，如图8-31所示。

步骤04 在界面右上方单击"动画"按钮，切换至"动画"面板，如图8-32所示。

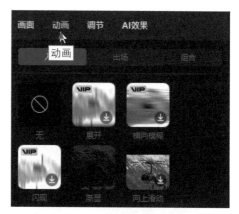

图 8-31　将图片添加到轨道中　　　　图 8-32　切换至"动画"面板

步骤05 在"出场"选项卡中，选择"放大"效果，如图8-33所示，效果会自动添加至轨道中的图片上。

步骤06 在"动画时长"右侧，设置动画时长为2.0s，如图8-34所示，让放大动画效果在图片上的持续时间更长一些。

图 8-33 选择"放大"效果

图 8-34 设置动画时长为 2.0s

步骤 07 执行操作后，即可查看放大的动画效果，如图8-35所示。

图 8-35 查看放大的动画效果

步骤 08 在"出场"选项卡中，选择"缩小"效果，如图8-36所示，效果会自动添加至轨道中的图片上。

步骤 09 在"动画时长"右侧，设置动画时长为2.0s，如图8-37所示，让缩小动画效果在图片上的持续时间更长一些。

图 8-36 选择"缩小"效果

图 8-37 设置动画时长为 2.0s

步骤 10 执行操作后，即可查看缩小的动画效果，如图8-38所示。

图 8-38 查看缩小的动画效果

◎ 专家提醒

推近镜头常用于表现人物的内心变化或紧张时刻。例如，当角色做出重要决定或情绪波动时，推近镜头能让观众近距离感受人物的情感。

拉远镜头从特写逐渐拉远至广角，画面中的主体越来越小，更多的背景或周围环境进入视野，观众的视野逐渐扩大。

剪映中的放大和缩小动画效果，实际上就是推近和拉远效果，制作出来的效果与推镜头和拉镜头的分镜头绘制方法一致。

8.4.3 划像

划像是一种转场效果，指通过某种视觉元素（如线条、形状等）将一个画面"划走"或"擦掉"，同时引入下一个画面。在剪映中可以制作划像效果，具体步骤如下。

扫码看视频

步骤01 进入剪映创作界面，在"媒体"面板中，单击"导入"按钮，如图8-39所示。

步骤02 执行操作后，弹出"请选择媒体资源"对话框，❶在其中选择需要导入的图片；❷单击"打开"按钮，如图8-40所示。

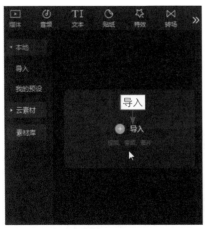

图 8-39 单击"导入"按钮

图 8-40 单击"打开"按钮

步骤03 单击图片右下角的"添加到轨道"按钮 ，将两张图片添加到不同轨道中，将两张图片首尾部分重叠，如图8-41所示。

步骤04 在界面右上方单击"动画"按钮，切换至"动画"面板，如图8-42所示。

图 8-41　将图片添加到轨道中

图 8-42　切换至"动画"面板

步骤05 在"入场"选项卡中，选择"向左滑动"效果，如图8-43所示，效果会自动添加至轨道中的图片上。

步骤06 在"动画时长"右侧，设置动画时长为1.5s，如图8-44所示，让向左滑动动画效果在图片上的持续时间更长一些。

图 8-43　选择"向左滑动"效果

图 8-44　设置动画时长为 1.5s

步骤 07 执行操作后，即可查看向左滑动的动画效果，如图8-45所示。

图 8-45 查看向左滑动的动画效果

◎ 专家提醒

　　剪映中的向左滑动就是划像的一种类型，还有向右滑动、向上滑动及向下滑动，划像主要应用于场景切换，由于它的"切割"效果明显，能让观众直观地感知到场景的转换。

　　在分镜头的绘制中，划像转场需要在画面中绘制出一个指示箭头，并且用红色表示，如图8-46所示。

图 8-46 划像分镜头图

划像效果在经典电影和电视节目中比较常见，它的特点如图8-47所示。

视觉上的分割感	划像的转场方式极具切割感，两个画面不会渐渐融合，而是通过一个清晰的线条或形状过渡。通常画面会从某个边缘开始被擦除，同时引入新画面
强烈的视觉对比	划像效果往往会通过明确的线条和界限将两个画面分开，因此观众能清晰地感知到场景的变化。这种效果比淡入淡出、叠画等更有突兀感，适合用来强调场景或故事的转折
多样的方向和形状	划像有多种呈现形式，常见的划像有从左到右、从右到左等，以及通过圆形、对角线或复杂的图形等方式来切换画面。具体选择的形状和方向可以根据影片的风格和情感需求调整

图 8-47 划像的特点

本章小结

本章详细介绍了蒙太奇的基础知识、历史背景及其手法概述，包括蒙太奇句型、段落和多种镜头组织方法（叙事、平行、交叉及表现蒙太奇）。此外，还探讨了在剪映中辅助镜头转场的实用技巧，如淡入淡出、缩放和划像等。学习本章内容后，读者将掌握电影剪辑的核心理论与技巧，提升视频制作的专业水平，增强叙事表达能力和视觉艺术感。

课后习题

鉴于本章知识的重要性，为了帮助读者巩固知识，设置课后习题如下。

1. 分析一部电影中的某个场景，探讨导演如何通过对不同片段的剪辑来传达特定的情感或主题。

2. 解释平行蒙太奇的概念，并举例说明其在电影中如何同时展现多条叙事线索。

综合案例篇

第9章 实例演练：创作《小王子》绘本故事分镜头

本章通过实例演练，带领用户进行《小王子》绘本故事的分镜头设计。首先预览成品效果，接着解析创作流程，并结合Kimi的故事剧本生成、即梦的智能分镜生成和可灵的动态视频转化工具，展示完整的创作过程和技术应用，帮助创作者高效地完成分镜头设计。

9.1 预览效果和解析事故创作流程

本节将通过实例演练，展示如何创作《小王子》绘本故事的分镜。首先预览绘本故事的效果，随后解析其创作流程，帮助用户更好地理解和应用分镜设计技术，提升绘本故事的呈现效果。

9.1.1 预览《小王子》绘本故事效果

下面展示《小王子》绘本故事的效果，如图9-1所示。

图 9-1 《小王子》绘本故事效果

9.1.2 解析《小王子》绘本故事创作流程

扫码看视频

在剧本创作阶段，可以使用Kimi生成《小王子》绘本故事剧本。通过情节生成功能，根据文本关键词自动生成故事情节的基础框架，再通过场景设计，对故事中的关键场景逐一设定，使故事的画面感更具吸引力。

接下来进入分镜头设计阶段。通过即梦AI工具，快速生成分镜头。使用即梦的文本生成分镜头功能，能够根据剧本直接生成相应的分镜头画面；使用即梦的图片生成分镜头功能，可以通过上传图片素材或文本描述，自动生成高质量的分镜头图，为故事的视觉呈现提供更精确的指导。

最后，在动态转化阶段，使用可灵的图像到视频转化功能可以将静态的图片生成动态的视频。使用可灵AI的图生视频功能，可以通过已有的分镜头图或图像素材，自动生成动态视频，最终完成完整的故事视频呈现。

9.2　使用 Kimi 生成故事剧本

在绘制分镜头之前，用户需要编写一段绘本故事，而在创作故事的过程中，情节和场景是构建故事世界的核心要素。使用Kimi智能工具，可以高效地生成完整的故事剧本。本节将详细介绍如何通过情节生成和场景设计来构建生动的故事框架。

9.2.1　情节生成

扫码看视频

Kimi作为先进的AI创作工具，十分擅长生成故事情节。Kimi能够根据用户输入的概要或提示，自动生成连贯且引人入胜的故事情节，大大提高了创作效率。下面介绍使用Kimi生成故事情节的操作方法。

步骤01 打开相应的浏览器，输入Kimi的官方网址，打开官方网站，在中间的输入框中输入相关提示词"请帮我写一个以小王子为题的儿童绘本故事，要求：100字以内"，如图9-2所示。

图 9-2　输入相关提示词

步骤**02** 单击右侧的发送按钮 ，便可以得到Kimi生成的一篇以"小王子"为题的故事情节，如图9-3所示。

> 请帮我写一个以小王子为题的儿童绘本故事，要求：在100字以内

 在一个遥远的星球上，住着一位小王子。他有一朵他深爱的玫瑰花，每天他都会给它浇水、捉虫。一天，小王子决定去旅行，他拜访了不同的星球，遇见了各种有趣的人。最后，他明白了爱与责任的重要性，并带着满满的回忆回到了他的星球，继续照顾他的玫瑰花。 ← 故事情节

> 复制　再试一次　分享

图9-3　生成故事情节内容

步骤**03** 用户可以在提示词中加入关于主角形象的描写，让情节中的角色更加立体，相关指令和回复内容如下。

👤 **提问**

请帮我写一篇以"小王子"为题的儿童绘本故事，主角是小王子和狐狸，大致内容是小王子旅行到沙漠星球遇见了小狐狸，然后和小狐狸一起去旅行，要求：150字以内。

Kimi

《小王子》

有一位小王子，驾驶着飞机准备去旅行，小王子在沙漠星球遇到一只在给玫瑰浇水的小狐狸，他们很快成为朋友。他们驾驶着飞机，准备一起去旅行，探索宇宙的奥秘。

他们一起看星星，一起解决难题，一起学习爱与友谊的真谛。小王子教会了小狐狸什么是爱，小狐狸教会了小王子什么是自由。他们的友谊，像沙漠中的绿洲，珍贵而美丽。

9.2.2　场景设计

Kimi可以根据已有的故事设定，自动生成详细的场景描述文本，帮助编剧和导演更好地构思和描述场景，相关指令和回复内容如下。

扫码看视频

👤 **提问**

请根据一段情节，帮我设计场景描述：有一位小王子，驾驶着飞机准备去旅行，小王子在沙漠星球遇到一只在给玫瑰浇水的小狐狸，他们很快成为朋友。他们驾驶着飞机，准备一起去旅行，探索宇宙的奥秘。

Kimi

场景设计

标题：沙漠星球的友谊

背景：

1.星球表面：一片广阔的沙漠，金色的沙丘在夕阳下泛着柔和的光芒。远处，几座岩石孤峰矗立，形成星球的轮廓。

2.天空：深蓝色的夜空中点缀着繁星，一轮明亮的月亮低悬在地平线上，为沙漠星球增添了一丝神秘感。

主要角色

1.小王子：穿金色的飞行员夹克，头戴一顶小圆帽，眼神中透露出好奇和智慧。他站在沙丘上，手中拿着一朵玫瑰花，这是他从B-612星球带来的。

2.小狐狸：毛茸茸的橙色皮毛，尾巴蓬松，眼中闪烁着机敏的光芒。它蹲坐在沙丘的另一侧，好奇地打量着小王子。

道具

1.玫瑰花：小王子手中的玫瑰花象征着爱与关怀。

2.旅行包：小王子背着一个装有必需品的小背包，准备开始新的探险。

色彩与光影

沙漠的金色与小王子的金色夹克相呼应，营造出温暖和谐的氛围。

月亮的银白色光芒与小狐狸的橙色皮毛形成对比，突出了小狐狸的活泼与灵动。

玫瑰花的红色在沙漠的背景下显得格外醒目，象征着生命与爱的力量。

绘本布局

画面可以分为上下两部分，上半部分展示星空和月亮，下半部分展示沙漠和小王子与小狐狸的互动。

通过小王子和小狐狸的对话气泡，引导读者了解故事情节。

9.3 利用即梦 AI 智能生成分镜头

在即梦AI中，用户可以通过输入详细的剧本描述，让即梦AI自动生成精确的分镜画面，还可以根据个人或项目的需求，选择和调整分镜的风格，使每个镜头更具个性和艺术性。本节主要介绍使用即梦AI一键生成分镜的操作方法。

9.3.1 即梦AI通过自定义风格生成分镜头

在即梦AI中，可以直接通过自定义风格生成分镜头图片，十分方便快捷，下面介绍具体的操作方法。

扫码看视频

步骤01 进入"故事创作"页面，单击"创建空白分镜"按钮，如图9-4所示。

图 9-4　单击"创建空白分镜"按钮

步骤02 执行操作后，❶在"分镜1"下方的文本框中输入绘本内容和风格提示词：有一位小王子，驾驶着飞机准备去旅行，儿童绘本风格；❷单击"做图片"按钮，如图9-5所示。

图 9-5　单击"做图片"按钮

步骤03 执行操作后，展开"图片生成"面板，系统会自动选定生图模型，在"生图模型"下方，设置"精细度"为10，如图9-6所示，使生成出来的图片更加精致。

步骤04 在"比例"选项组中，❶选择16：9选项，将分镜画面的尺寸设置为16：9；❷单击"立即生成"按钮，如图9-7所示。

图 9-6　设置"精细度"为 10

图 9-7　单击"立即生成"按钮

步骤 05 稍等片刻后，即可在编辑器中显示生成的图片，效果如图9-8所示。

图 9-8 显示生成的图片

步骤 06 单击"创建空白分镜"按钮■，创建"分镜2"，❶在"分镜2"下方的文本框中输入绘本内容和风格提示词：小王子在沙漠星球遇到一只在给玫瑰浇水的小狐狸，儿童绘本风格；❷单击"做图片"按钮，如图9-9所示。

步骤 07 单击"立即生成"按钮，即可生成"分镜2"的分镜头图，效果如图9-10所示。

图 9-9 单击"做图片"按钮

图 9-10 生成"分镜2"的分镜头图

9.3.2 即梦AI通过固定人物生成分镜头

即梦AI生成的人物具有一定的随机性，为了保证每次生成的人物效果一致，可以通过添加出演角色来固定生成的人物形象，下面介绍具体的操作方法。

扫码看视频

步骤01 单击"创建空白分镜"按钮▣，创建"分镜3"，❶在"分镜3"下方的文本框中输入绘本内容和风格提示词：小王子和小狐狸成为好朋友，儿童绘本风格；❷单击"做图片"按钮，如图9-11所示。

步骤02 单击"出演角色"右侧的➕按钮，如图9-12所示。

图 9-11　单击"做图片"按钮

图 9-12　单击"出演角色"右侧的按钮

步骤03 执行操作后，进入设置出演角色页面，❶设置"角色名称"为"小王子"；❷单击"点击导入"文字超链接，如图9-13所示。

图 9-13　单击"点击导入"文字超级链接

步骤04 执行操作后，弹出"打开"对话框，选择需要导入的参考图，单击"打开"按钮，如图9-14所示。

步骤 05 执行操作后，单击"保存角色"按钮，如图9-15所示，将参考角色保存。

图 9-14 单击"打开"按钮

图 9-15 单击"保存角色"按钮

步骤 06 返回"图片生成"面板，自动选定出演角色，在"出演角色"下方，设置"脸部参考强度"为90、"主体参考强度"为60，如图9-16所示，让即梦AI尽量保持每次生成的人物长相一致。

步骤 07 执行操作后，系统会自动选定生图模型，在"生图模型"下方，❶设置"精细度"为10；❷选择16：9选项，将分镜画面的尺寸设置为16：9，如图9-17所示。

图 9-16 设置相应参数

图 9-17 设置相应的参数

步骤 08 单击"立即生成"按钮，执行操作后，即可生成"分镜3"图片，如图9-18所示。

图 9-18　生成"分镜 3"图片

步骤09 根据上述步骤，生成"分镜4"，如图9-19所示。

图 9-19　生成"分镜 4"

步骤10 ❶单击画面右上角的"导出"按钮，弹出"导出"面板；❷单击"批量导出素材"按钮，如图9-20所示。

步骤11 执行操作后，弹出"下载全部镜头素？材"对话框，单击"确认"按钮，如图9-21所示。

图 9-20　单击"批量导出素材"按钮

图 9-21　单击"确认"按钮

9.4　将分镜头图转化为动态视频

通过可灵AI的图生视频功能，用户可以将静态的分镜头图片迅速转化为动态视频画面。接着用户可以使用剪映将不同的视频片段无缝整合，提升整个视频的视觉效果。最后，使用剪映添加音频效果，视频的音频部分得到进一步增强，使得整个作品更具感染力和专业感。

9.4.1　可灵AI图生视频

通过可灵AI将生成的分镜头图片转化为视频效果，让绘本故事视觉效果更丰富，下面介绍具体的操作方法。

例如，下面是使用可灵AI生成的《小王子》动态视频，在画面中飞机缓缓向右移动，效果如图9-22所示。

图 9-22　效果欣赏

下面介绍利用可灵AI将图片直接生成视频的操作方法。

步骤01 打开可灵AI官方网站，在首页中单击"AI视频"按钮，如图9-23所示。

步骤02 进入"AI视频"页面，在"图生视频"选项卡中单击上传按钮，如图9-24所示。

图 9-23　单击"AI视频"按钮　　　　图 9-24　单击上传按钮

步骤03 执行操作后，弹出"打开"对话框，在其中选择需要导入的图片素材，如图9-25所示。

步骤04 单击"打开"按钮，即可上传图片素材，如图9-26所示。

图 9-25　选择相应的图片素材　　　　图 9-26　上传图片素材

步骤05 在"图片创意描述"下方的文本框中输入"视频画面缓缓向右移动，有移镜头效果"，如图9-27所示。

步骤06 在"参数设置"选项区中，❶设置"生成模式"为"标准"；❷单击"立即生成"按钮，如图9-28所示。

图 9-27　输入相应内容　　　　图 9-28　单击"立即生成"按钮

步骤07 执行操作后，即可生成视频，在画面中可以查看视频效果，如图9-29所示。

步骤08 如果用户想要收藏该视频，可以单击对应视频下方的收藏按钮 ☆，如图9-30所示。

步骤09 执行操作后，☆按钮变成★，说明视频收藏成功，如图9-31所示。

图 9-29 查看视频效果

图 9-30 单击收藏按钮

图 9-31 视频收藏成功

步骤10 如果用户想要下载该视频，在生成的视频预览图下方，❶单击下载按钮⬇️；❷在弹出的列表中选择"无水印下载"选项，如图9-32所示，执行操作后，即可下载视频。

图 9-32 选择"无水印下载"选项

步骤11 用与上面相同的方法，将其他图片转化为视频，效果如图9-33所示。

图 9-33　将其他图片转化为视频

9.4.2　利用剪映合成视频效果

扫码看视频

在制作视频的过程中，视频效果的合成是提升视觉吸引力和叙事力量的关键步骤。下面将介绍如何利用剪映合成视频，让用户能够创造出更加流畅和具有艺术感的视频作品，从而有效地传达故事情感和视觉风格。

步骤01 打开剪映专业版软件，进入剪映专业版的"首页"界面，单击"开始创作"按钮，如图9-34所示。

图 9-34　单击"开始创作"按钮

步骤 02 进入创作界面，单击"导入"按钮，如图9-35所示。

步骤 03 执行操作后，弹出"请选择媒体资源"对话框，在其中选择需要导入的视频文件，单击"打开"按钮，如图9-36所示。

图 9-35　单击"导入"按钮

图 9-36　单击"打开"按钮

步骤 04 在"媒体"面板中，单击视频右下角的"添加到轨道"按钮 ，将视频添加到轨道中，如图9-37所示。

步骤 05 选中第1段素材，将时间线拖曳至00:00:03:00位置，单击"向右裁剪"按钮 ，如图9-38所示，即可将多余的视频部分删除。

图 9-37　将视频添加到轨道中

图 9-38　单击"向右裁剪"按钮

◎ 专家提醒

在绘本故事中，单个视频的时长在 3 ～ 5 秒，用户可以根据搭配的绘本故事内容将视频裁剪为合适的时长，时长过长的视频会让观众觉得拖沓。

步骤06 用与上面相同的操作方法，依次裁剪剩下视频素材的时长，单击"播放器"面板中的播放按钮▶，如图9-39所示，即可查看裁剪后的视频效果。

图 9-39　单击播放按钮

步骤07 将时间线定位至开始处，在"媒体"面板中，❶单击"素材库"按钮，打开素材库面板；❷单击黑场素材右下角的"添加到轨道"按钮➕，如图9-40所示，将黑场素材添加至轨道中。

步骤08 选中黑场素材，❶将时间线定位至00:00:02:30位置；❷单击"向右裁剪"按钮▐，如图9-41所示，将素材裁剪至合适的时长。

图 9-40　单击"添加到轨道"按钮（1）

图 9-41　单击"向右裁剪"按钮

步骤09 ❶单击"文本"按钮，切换至"文本"面板；❷单击"默认文本"右下角的"添加到轨道"按钮➕，如图9-42所示。

步骤10 在轨道中，设置文本框的显示时长与黑场素材时长一致，如图9-43所示。

图9-42　单击"添加到轨道"按钮（2）　　　　　图9-43　设置文本框的显示时长

步骤11 在"文本"面板中，❶在"基础"下方的文本框中输入相应内容；❷设置"字体"和"字号"，如图9-44所示，使其与画面比例更加和谐。

步骤12 ❶向下拖曳滑块至相应的位置；❷选中"描边"复选框 ，开启描边功能；❸设置"粗细"为9，如图9-45所示，使其与字体更加和谐。

图9-44　设置"字体"和"字号"　　　　　　图9-45　设置"粗细"为9

步骤13 单击"动画"按钮，切换至"动画"面板，❶选择"打字机Ⅱ"动画效果；❷设置"动画时长"为1.0s，如图9-46所示。

步骤14 在"播放器"面板中，拖曳文本框至合适的位置，如图9-47所示。

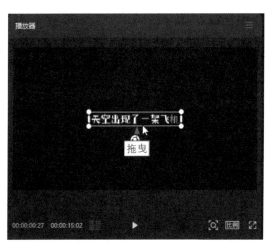

图 9-46　设置"动画时长"为 1.0s　　　　　图 9-47　拖曳文本框至合适的位置

步骤15 根据上述操作方法，为其他素材依次添加对应的文本和动画效果，并调整文本在画面中的位置，如图9-48所示。

步骤16 单击"播放器"面板中的播放按钮▶，如图9-49所示，即可查看添加文本和动画后的视频效果。

图 9-48　添加对应的文本和动画效果　　　　图 9-49　单击"播放"按钮

9.4.3　利用剪映添加音频效果

扫码看视频

音频效果在视频制作中起着至关重要的作用，通过剪映添加背景音乐，设置音频的响度和淡入淡出效果，能够有效地增加作品的情感层次，下面介绍具体的操作方法。

步骤01 打开项目文件，❶单击"音频"按钮，切换至"音频"面板；❷在"音乐素材"选项区中的搜索框中输入"夏日"，按Enter键；❸单击"夏日（剪

辑版）"右下角的"添加到轨道"按钮 ⊕ ，如图9-50所示，将音乐添加至轨道中。

步骤 02 ❶将时间线定位至视频结尾处；❷选中音乐素材；❸单击"向右裁剪"按钮 ，如图9-51所示，将多余的音乐裁剪掉。

图 9-50　单击"添加到轨道"按钮

图 9-51　单击"向右裁剪"按钮

步骤 03 ❶选中音乐素材；❷在右上角的"基础"面板中，选中"基础"复选框；❸设置"音量"为–0.6dB；❹设置"淡入时长"和"淡出时长"为0.5s，如图9-52所示。

图 9-52　设置相应的参数

步骤 04 ❶单击"播放器"面板中的播放按钮 ▶ ，试听声音效果；❷确认无误后，单击"导出"按钮，如图9-53所示。

图 9-53　单击"导出"按钮（1）

步骤05 执行操作后，❶弹出"导出"对话框；❷在其中设置"标题"为《小王子》；❸选择合适的存储位置；❹单击"导出"按钮，如图9-54所示，将视频保存下来。

图 9-54　单击"导出"按钮（2）

本章小结

本章通过实际演练《小王子》绘本故事分镜头的创作，详细解析了从故事预览到分镜头设计的全过程，并展示了Kimi与即梦AI在情节生成、场景设计及智能生成分镜中的应用。最后，介绍了如何将分镜头图转化为动态视频，包括使用可灵AI图生成视频功能、利用剪映合成视频及添加音频效果。学习本章内容后，读者将掌握绘本故事创作的数字化流程，提升创意实现能力，为创作高质量的视觉内容打下坚实基础。

课后习题

鉴于本章知识的重要性，为了帮助读者巩固知识，设置课后习题如下。

1. 简述《小王子》绘本故事的创作流程，并指出你认为最关键的一步是什么？为什么？

2. 如果要生成一个关于"青春、友情"的故事和角色描述，你会如何写提示词？

第 10 章　实例演练：利用 AI 从零制作微电影《家园》

　　本章将从初步的效果预览到详细的创作流程解析，介绍利用 AI 制作微电影《家园》的方法。首先预览微电影《家园》的效果，详细解析《家园》的创作流程，包括如何利用文心一言生成文案脚本、一键生成人物描述和宏观场景描述。接着使用 OneStory 创建科幻场景和精细化人物，并通过 Genmo 将图片转化为视频，并进行风格化生成。最后使用剪映制作视频。

10.1　预览效果和解析故事创作流程

本章将展示如何利用AI技术从零开始制作微电影《家园》。首先预览影片效果，接着解析从脚本生成、角色与场景描写到视频生成的完整创作流程，深入探讨AI在电影制作中的具体应用与优势。

10.1.1　预览微电影《家园》效果

下面展示微电影《家园》的预览效果，如图10-1所示。

图 10-1　微电影《家园》的预览效果

10.1.2　解析微电影《家园》的创作流程

对于微电影《家园》的创作，首先通过文心一言生成文案脚本，AI根据设定的主题和情节框架，快速生成完整的故事结构。接着使用文心一言一键生成主要角色的详细描述，涵盖外貌、性格、背景等信息。同时，文心一言还能生成宏观场景描述，构建出电影所需的背景世界，如城市景观或自然环境，增强影片的空间感和真实感。

扫码看视频

进入视觉设计阶段，使用OneStory智能创建场景。此外，OneStory还能进一步完成精细的角色设计，增强角色的细节表现，使每个角色更具个性化和深度。

在动态视频生成环节，使用Genmo将前期制作的静态图片转化为动态视频，生成影片的初步效果。随后，使用剪映合成视频素材，并添加贴合微电影主题的音乐，从而完成微电影《家园》的制作。

10.2　利用文心一言生成文案脚本

在创作微电影《家园》的过程中，文案脚本的生成是影片构思的关键一步。通过文心一言，用户能够快速生成符合主题的故事框架与角色对白，奠定影片的基础，还能一键生成角色描述和宏观场景描写，进一步丰富角色细节并构建出影片的背景世界。本节主要介绍使用文心一言生成角色与场景描述的方法。

10.2.1　一键生成角色描述

扫码看视频

角色塑造直接影响故事的情感深度与观众的共鸣。借助文心一言的AI功能，用户可以一键生成角色描述，不仅可以大幅提升创作效率，还能为创作者提供多维度、富有层次感的角色形象。下面介绍使用文心一言一键生成角色描述的操作方法。

步骤01 打开相应的浏览器，输入文心一言的官方网址，打开官方网站，在中间的文本框中输入相应的提示词，如图10-2所示。

图 10-2　输入相应的提示词

步骤 02 单击右侧的发送按钮 ，便可以得到文心一言生成的一篇故事内容。

 文心一言

《家园》

在这片废墟之中，一只毛发凌乱的狗缓缓穿行，它的眼中透露出一丝迷茫和不安。这只狗的皮毛沾满了灰尘，但它的步伐却显得异常坚定，仿佛在这片破碎的土地上，它有着自己的使命。

它在废墟的缝隙中嗅探着，偶尔停下来，用鼻子轻轻触碰那些顽强生长的野草和小花。它似乎在寻找着什么，或许是曾经的家园的气味，或许是它主人的踪迹。

随着狗的前进，它来到了一个半倒塌的建筑物前。这里曾经是一个温馨的家庭住宅，现在只剩下一些残垣断壁。狗停下了脚步，它的目光落在了一堆废墟之中，那里似乎有什么东西在微微闪光。

它小心翼翼地走过去，用前爪拨开碎石和尘土，露出了一个破旧的项圈，上面刻着它的名字——Max。狗儿Max的眼中闪过一丝光芒，它用鼻子轻轻蹭了蹭项圈，仿佛在回忆着过去的日子。

步骤 03 文心一言能够提取故事中角色的信息，并生成更加详细的角色描述，相关指令和回复内容如下。

提问

请帮忙提取故事中角色的信息，并生成详细的角色描述。

 文心一言

角色信息

角色名：Max

种类：狗

外观描述

毛发：凌乱且沾满灰尘，显示出其经历了不少艰难困苦。

眼睛：透露出迷茫与不安，但在发现重要物品时会闪烁光芒，充满情感。

体态：步伐坚定，显示出其坚韧不拔的性格。

角色描述

Max 是一只生活在废墟之中的坚强之犬。它的外表虽已不复往日的光泽，但内心却燃烧着不灭的希望之火。在这片被灾难摧毁的土地上，Max成了孤独的旅者，用它敏锐的嗅觉和坚定的步伐，在废墟间穿梭，寻找着过往的记忆与一丝丝生存的希望。

Max的眼中时常流露出迷茫与不安，那是对未知未来的恐惧，也是对失去家园与亲人的深深怀念。然而，正是这份不安驱使着它不断前行，在绝望中寻找着那一线生机。它的步伐异常坚定，每一步都踏出了不屈与勇气，仿佛在向世界宣告：即使世界崩塌，

我也决不放弃。

在与废墟共生的日子里，Max学会了珍惜那些微不足道的美好。它会在废墟的缝隙中嗅探那些顽强生长的野草和小花，感受生命的顽强与不屈。这些微小的生命给了Max力量，让它相信，即使在最黑暗的时刻，也有光明与希望存在。

当Max偶然间发现那个刻有自己名字的破旧项圈时，它的眼中闪烁出了久违的光芒。这个项圈不仅是它身份的象征，更是它与过去美好时光的唯一联系。Max用鼻子轻轻蹭着项圈，仿佛在与过去的自己对话，回忆着那些温馨而又遥远的日子。这一刻，它感受到了前所未有的温暖与安慰，也更加坚定了自己继续前行的决心。

10.2.2　一键生成宏观场景描述

通过文心一言的强大功能，创作者可以一键生成富有细节的场景描述，精准地传达空间布局与环境气氛，从而有效地提升创作效率，增强影片的空间感和真实感，相关指令和回复内容如下。

扫码看视频

 提问

请根据故事内容，生成一份详细的场景描述，要详细拆解每一个场景的内容。

文心一言

场景一：废墟初现

环境设定：

天空灰蒙蒙的，阳光勉强穿透厚重的云层，洒在一片广袤无垠的废墟之上。高楼大厦的残骸如同巨人倒下后的遗骸，钢筋裸露，混凝土碎块散落一地，形成了一道道扭曲而复杂的迷宫。空气中弥漫着尘土与焦味，偶尔传来远处风的呼啸声，更添几分凄凉。

Max的状态：

Max从一片阴影中缓缓走出，毛发凌乱且沾满灰尘，显得异常狼狈。它的眼神中透露出迷茫与不安，四处张望，试图在这片陌生的废墟中找到一丝熟悉的气息。步伐虽显沉重，但每一步都异常坚定，仿佛在告诉世界，它并未被眼前的景象击垮。

细节描绘：

Max的尾巴低垂，偶尔轻轻摇摆，显示出它内心的复杂情绪。

它的爪子在废墟上留下了一道道清晰的痕迹，记录着它前行的轨迹。

周围偶尔有飞鸟掠过，发出凄厉的叫声，与Max孤独的身影形成鲜明对比。

场景二：废墟间的探索

环境设定：

Max穿梭在废墟之间，时而跳过倒塌的墙壁，时而穿梭在狭窄的缝隙中。废墟的每一个角落都充满了未知与危险，但Max凭借着敏锐的嗅觉和过人的勇气，不断向前探索。

Max的行动：

它用鼻子轻轻触碰那些顽强生长的野草和小花，似乎在感受生命的顽强与不屈。

　　每当发现一块看似熟悉的碎片或气味时，Max都会停下脚步，仔细嗅探，眼中闪烁着期待的光芒。

　　有时，它会突然停下脚步，耳朵竖起，警惕地环顾四周，以防不测。

　　细节描绘：

　　废墟间偶尔传来碎石滚落的声音，与Max的呼吸声交织在一起，营造出一种紧张而又神秘的氛围。

　　阳光透过废墟的缝隙，洒在Max的身上，形成斑驳的光影，为其增添了几分坚韧不拔的气息。

　　……

10.3　利用 OneStory 智能创建废墟场景

　　OneStory作为智能创作工具，在场景和人物设计方面展现了卓越的表现力。OneStory通过AI生成高度逼真的角色，从面部细节到服装设计，都能体现出个性化的风格，还能通过强大的图像生成能力，将复杂的废墟环境逼真地呈现在眼前，充满了细节和情感氛围。本节主要介绍使用OneStory创建角色和场景的操作方法。

10.3.1　利用OneStory创造逼真的角色

扫码看视频

　　通过OneStory的AI技术，创作者可以生成逼真的角色形象，从外貌到服饰的每个细节都可以高度定制。这一功能不仅提高了角色设计的效率，还为角色的个性化塑造提供了更多可能，使得每个角色都能更具生命力和独特性，下面介绍具体的操作方法。

　　步骤 01 打开相应的浏览器，输入OneStory官方网址，进入OneStory主页，单击"进入工作台"按钮，如图10-3所示。

图 10-3　单击"进入工作台"按钮

步骤02 执行操作后，进入工作台，单击"创建新的作品"按钮，❶弹出"创建新作品"对话框；❷设置"项目名称"为"家园"、"画面尺寸"为16∶9、"画面风格"为"动漫"；❸在"输入你的故事"面板中输入相应的故事内容；❹单击"确认创建"按钮，如图10-4所示。

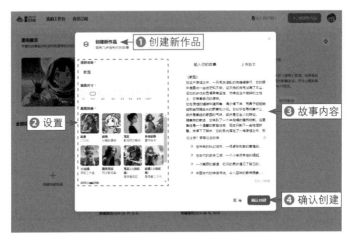

图 10-4　单击"确认创建"按钮

步骤03 执行操作后，进入"角色"页面，单击"新增角色"按钮，如图10-5所示，创建一个角色。

步骤04 在人物信息面板中，❶设置角色名为Max；❷在文本框中输入相应的角色形象描述；❸单击"重新生成图片"按钮，如图10-6所示。

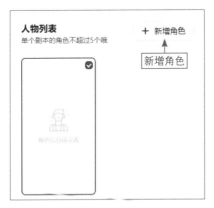

图 10-5　单击"新增角色"按钮

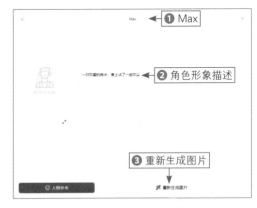

图 10-6　单击"重新生成图片"按钮

步骤05 执行操作后，❶即可生成Max的角色形象；❷单击"确认并生成分镜"按钮，如图10-7所示。

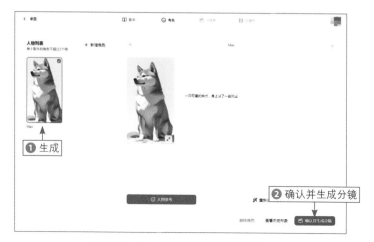

图 10-7　单击"确认并生成分镜"按钮

步骤 06 执行操作后，即可自动生成一份完整的分镜，如图10-8所示。

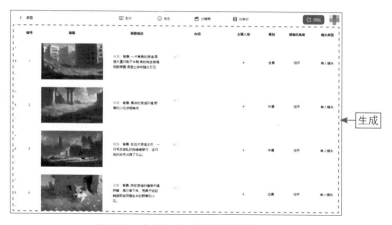

图 10-8　自动生成一份完整的分镜

10.3.2　利用OneStory创造废墟场景

废墟场景常用于表现末世感、破坏后的重生或历史的沧桑。在影视创作中，OneStory提供了强大的场景生成工具，能够精准地描绘废墟的细节与氛围，帮助创作者快速构建富有视觉冲击力的场景，实现情感的深度表达，下面介绍具体的操作方法。

扫码看视频

步骤 01 单击镜号1右侧的"画面描述"文本框，弹出"画面描述"对话框，❶在"背景"文本框中输入相应的提示词；❷单击"确定"按钮，如图10-9所示，返回分镜表页面。

227

步骤02 ①设置镜号1的"景别"为"全景"；②设置"摄像机角度"为"视平"，如图10-10所示。

图 10-9　单击"确定"按钮

图 10-10　设置"摄像机角度"为"视平"

步骤03 单击"画面"中的"重新生成"按钮，如图10-11所示。

步骤04 稍等片刻，即可生成新的场景图片，将鼠标指针移至画面上，单击"查看大图"按钮，如图10-12所示。

图 10-11　单击"重新生成"按钮

图 10-12　单击"查看大图"按钮

步骤05 执行操作后，即可查看放大后的场景图，效果如图10-13所示。

图 10-13　查看放大后的场景图

步骤 06 如果用户觉得图片模糊不清，可以将鼠标指针移至画面上，单击"高清大图"按钮 ，如图10-14所示。

步骤 07 执行操作后，即可生成更加细致、清晰的场景图，单击"查看大图"按钮 ⬈，如图10-15所示。

图10-14 单击"高清大图"按钮

图10-15 单击"查看大图"按钮

步骤 08 执行操作后，即可查看放大后的高清场景图，效果如图10-16所示。

图10-16 查看放大的高清场景图

步骤 09 按照上述方法，❶将分镜图全部生成为高清图；❷单击右上角的"导出"按钮；❸在弹出的列表中选择"导出所有图片"选项，如图10-17所示。

步骤 10 执行操作后，弹出"导出所有图片"对话框，单击"导出所有图片"按钮，如图10-18所示，即可导出所有的分镜图。

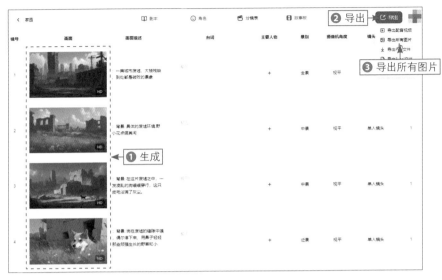

图 10-17 选择"导出所有图片"选项

图 10-18 单击"导出所有图片"按钮

10.4 将图片转化为视频

通过Genmo，用户可以将图片转化为具有艺术风格的视频，赋予作品独特的视觉效果。接着使用剪映无缝整合多个视频片段，提升成片的连贯性和视觉表现力。最后使用剪映添加音效，可以进一步增强视频的音效，使整个作品更具感染力。本节主要介绍将图片转化为视频的操作方法。

10.4.1 利用Genmo的风格化功能生成视频

扫码看视频

视频风格化能够为作品注入独特的视觉魅力与个性表达。借助Genmo的风格化生成技术，创作者可以轻松地将普通视频转化为艺术化作品，赋予其独特的风格和创意，极大地提升了视觉叙事的丰富性与表达力，下面介绍具体的操作方法。

步骤01 打开Genmo首页，单击Upload image（上传图片）按钮，如图10-19所示。

图 10-19　单击 Upload image 按钮

步骤02 执行操作后，弹出"打开"对话框，❶在其中选择需要上传的图片；❷单击"打开"按钮，如图10-20所示。上传图片后，会在文本框中自动生成一句与图片画面一致的提示词。

步骤03 ❶在文本框中输入ashes floating in the air（空中飘浮着灰烬）；❷单击Submit（发送）按钮，如图10-21所示。

图 10-20　单击"打开"按钮　　　　　　图 10-21　单击 Submit 按钮

步骤04 执行操作后，即可生成动态视频，画面如图10-22所示。

步骤05 如果用户对生成的效果不满意，单击▦按钮，在打开的Settings & plugins（设置和插件）面板中，设置Duration（持续时间）为6s，如图10-23所示，设置生成时长为6秒。

图 10-22　生成动态视频

步骤06 ❶单击Camera motion（相机运动）按钮，打开Camera motion（相机运动）面板；❷在Zoom（变焦）右侧单击Zoom in（放大）按钮，如图10-24所示，使画面动态效果为放大。

图 10-23　设置 Duration 为 6s

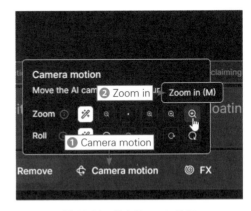

图 10-24　单击 Zoom in 按钮

步骤07 单击Submit（发送）按钮，稍等片刻，即可重新生成动态视频，如图10-25所示。

步骤08 用与上面相同的方法，依次将图片转化为视频，单击Download（下载）按钮，如图10-26所示，将所有视频下载下来。

图 10-25　重新生成动态视频

图 10-26　单击 Download 按钮

10.4.2　利用剪映合成视频

扫码看视频

视频合成是后期制作至关重要的环节，决定了整体画面的流畅性与视觉冲击力。通过剪映的强大功能，创作者可以轻松合成各类视频效果，精准把握节奏与画面衔接，打造出富有创意与专业水准的成片效果，下面介绍具体的操作方法。

步骤01 打开剪映专业版软件，进入剪映专业版的"首页"界面，单击"开始创作"按钮，如图10-27所示。

图 10-27　单击"开始创作"按钮

步骤02 进入创作界面，单击"导入"按钮，如图10-28所示。

步骤03 执行操作后，弹出"请选择媒体资源"对话框，❶在其中选择需要导入的视频文件，❷单击"打开"按钮，如图10-29所示。

图 10-28　单击"导入"按钮

图 10-29　单击"打开"按钮

步骤04 在"媒体"面板中，单击图片右下角的"添加到轨道"按钮 ，将视频添加到轨道中，如图10-30所示。

步骤05 选中第1段素材，❶将时间线拖曳至00:00:01:29位置；❷单击"向右

裁剪"按钮，如图10-31所示，即可将多余的部分视频进行删除。

图 10-30 将视频添加到轨道中

图 10-31 单击"向右裁剪"按钮

步骤 06 用与上面相同的方法，依次裁剪视频素材，单击"播放器"面板中的播放按钮▶，如图10-32所示，即可查看裁剪后的视频效果。

图 10-32 单击播放按钮

步骤 07 将时间线定位至视频开始处，在"媒体"面板中，❶单击"素材库"按钮，打开素材库面板；❷单击黑场素材右下角的"添加到轨道"按钮，如图10-33所示，将黑场素材添加至轨道中。

步骤 08 ❶单击"文本"按钮，切换至"文本"面板；❷单击"默认文本"右下角的"添加到轨道"按钮，如图10-34所示，将文本框添加至轨道中。

图 10-33　将黑场素材添加至轨道中　　　　　图 10-34　单击"添加到轨道"按钮

步骤09 在轨道中，调整文本的持续时长与黑场素材的时长一致，如图10-35所示。

步骤10 在"文本"面板中，❶在"基础"下方的文本框中输入对应的内容；❷设置"字体"和"字号"，如图10-36所示，使其与画面比例更加和谐。

图 10-35　调整文本的持续时长与黑场素材的时长　　图 10-36　设置"字体"和"字号"
一致

步骤11 ❶单击"动画"按钮，切换至"动画"面板，❷选择"打字机II"效果；❸设置"动画时长"为4.5s，如图10-37所示，使出场文字更符合人们的观看习惯。

步骤12 单击"播放器"面板中的播放按钮▶，如图10-38所示，即可查看添加字幕后的视频效果。

图 10-37 设置"动画时长"为4.5s

图 10-38 单击播放按钮

10.4.3 利用剪映添加背景音乐

扫码看视频

背景音乐在视频中具有烘托氛围、强化情感的关键作用。通过剪映，创作者可以轻松地为作品添加合适的背景音乐，精确匹配画面的节奏与情感，下面介绍具体的操作方法。

步骤01 打开项目文件，在"媒体"面板中，单击"导入"按钮，如图10-39所示。

步骤02 执行操作后，弹出"请选择媒体资源"对话框，❶在其中选择需要导入的音频文件；❷单击"打开"按钮，如图10-40所示。

图 10-39 单击"导入"按钮

图 10-40 单击"打开"按钮

步骤03 单击音频右下角的"添加到轨道"按钮 ，如图10-41所示，将音频添加到轨道上。

步骤04 单击"播放器"面板中的播放按钮 ▶，试看整体效果，如图10-42所示，调整画面的显示时长与音频时长一致。

图 10-41　单击"添加到轨道"按钮

图 10-42　试看整体效果

步骤05 确认无误后，单击"导出"按钮，如图10-43所示。

步骤06 执行操作后，❶弹出"导出"对话框；❷在其中设置"标题"为《家园》；❸选择合适的存储位置；❹单击"导出"按钮，如图10-44所示，将视频保存下来。

图 10-43　单击"导出"按钮（1）

图 10-44　单击"导出"按钮（2）

本章小结

本章通过实例《家园》微电影的制作，展示了AI技术在影视创作全流程中的应用。从预览效果到解析创作流程，再到利用文心一言生成文案脚本，利用OneStory创建逼真的角色与废墟场景，最终通过Genmo的风格化功能生成视频，并利用剪映软件合成视频，同时添加背景音乐，实现了从概念到成品的无缝衔接。学习本章内容后，读者将掌握利用AI辅助影视创作的方法，提升创作效率与想象力，为数字艺术领域带来新灵感。

课后习题

鉴于本章知识的重要性，为了帮助读者巩固知识，设置课后习题如下。

1. 在视频后期剪辑中，用剪映中的哪个功能可以裁剪视频、分割视频？

2. 在剪映中，如何将导入的素材添加到轨道中？

附录　生成线稿图片的两个工具与方法

正文中有大量的线稿参考图，传统线稿需要手绘完成，而随着AI技术的发展，人们可以使用OneStory、即梦AI等软件生成线稿，极大地提升了工作效率。本节主要介绍如何使用OneStory、即梦AI生成线稿图片。

工具1：OneStory

在OneStory中，用户可以输入提示词，通过设定线稿风格来生成分镜线稿，下面介绍具体的操作方法。

步骤01 打开相应的浏览器，输入OneStory的官方网址，打开官方网站，在页面中单击"进入工作台"按钮，如附图1所示。

步骤02 执行操作后，进入工作台，在"全部项目"面板中单击"创建新的作品"按钮，如附图2所示。

附图1　单击"进入工作台"按钮

附图2　单击"创建新的作品"按钮

步骤03 执行操作后，弹出"创建新作品"对话框，❶在其中设置"项目名称"为附录，设置"画面尺寸"为3∶2，设置"画面风格"为"线稿"；❷在"输入你的故事"下的文本框中输入"生成一只眼睛的特写"；❸单击"确认创建"按钮，如附图3所示，即可生成项目文件。

步骤04 执行操作后，即可进入"角色"面板，当需要生成的线稿中没有角色需要出现时，直接单击"确认并生成分镜"按钮，如附图4所示。

步骤05 执行操作后，进入"分镜表"页面，如果自动生成的图片不符合用户的需求，❶单击"画面描述"下方的文字，弹出"画面描述"对话框；❷在"背景"右侧的文本框中输入"一只眼睛"；❸单击"确定"按钮，如附图5所示。

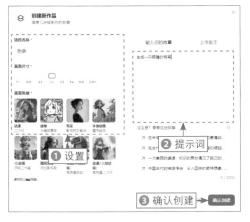

附图3　单击"确认创建"按钮

附图4　单击"确认并生成分镜"按钮

附图5　单击"确定"按钮

步骤06 返回"分镜表"页面，单击"画面"中的"重新生成"按钮，如附图6所示。

步骤07 稍等片刻，即可生成线稿图片，单击"高清大图"按钮，生成高清线稿图，如附图7所示。

附图6　单击"重新生成"按钮

附图7　生成高清线稿图

工具2：即梦AI

在即梦AI的"AI作图"选项区中，用户可以输入"线稿"风格的提示词，通过"图片生成"功能，让AI生成符合自己需求的图像效果，下面介绍具体的操作方法。

步骤01 打开浏览器，输入即梦AI的官方网址，打开官方网站，在"AI作图"选项区中单击"图片生成"按钮，如附图8所示，使用"图片生成"功能进行AI作图。

步骤02 进入"图片生成"页面，在页面左上方的文本框中，输入提示词"一辆正在行驶的公交车，线稿"，如附图9所示。

附图8 单击"图片生成"按钮

附图9 输入相应的提示词

步骤03 ❶单击"立即生成"按钮；执行操作后，❷即可生成线稿图，如附图10所示。

附图10 生成线稿图